이 순간을

놓
치
지
마

일러두기

우리 책에 쓰인 날짜는 음력이 기준이다. 단, 갑오개혁이 시행된 1895년 이후의
사건은 양력을 따른다.

이 순간을

놓치지 마

꿈과 삶을 그린
우리 그림 보물 상자

이종수 지음

학고재

서문

하나쯤은 있지 않을까. 나의 보물. 귀하고 값지고 소중한, 그래서 오래도록 간직하고 싶은 것. 아름다운 것을 좋아하는 이들이라면 나만의 보물 상자, 없을 리 없다.

어떤 그림 좋아하세요? 그림 이야기를 쓰면서 자주 받는 질문이다. 내 보물 상자를 열어 어렵지 않게 골라낸다. 그 그림이 좋은 그림인가요? 이 물음에는 답하기가 쉽지 않다. 좋은 그림은 어떤 그림일까.

망망대해 같다. 이 많은 그림 가운데 어떻게 좋은 것을 알아보고 좋아하는 것을 꼽을 수 있을까. 망설여진다면 역시 다른 이의 보물 상자를 구경해보는 것이 도움이 될 듯하다. 믿을 만한 누군가라면 더할 나위 없겠다.

이왕이면 나라의 보물 어떤가.

우리 모두가 그러하듯 나라에는 나라의 보물이 있다. 비유가 아니라 정말 '보물'이라는 이름으로 구별된 문화재들이다. 처음 보물이 지정된 때는 1962년. 제23조에 이런 내용이 있다.

[제23조] (보물 및 국보의 지정) ① 문화재청장은 문화재 위원회의 심의를 거쳐 유형문화재 중 중요한 것을 보물로 지정할 수 있다. ② 문화재청장은 제1항의 보물에 해당하는 문화재 중 인류 문화의 관점에서 볼 때 그 가치가 크고 유례 가 드문 것을 문화재위원회의 심의를 거쳐 국보로 지정할 수 있다.

문화재 가운데 중요한 것을 선별하여 국가의 보물로, 그리고 이 가운데 더 가치 있는 것들은 국보로 지정한다는 얘기다. 삼국시대 석탑과 불상부터 고려시대 건축과 도자기, 그리고 조선시대의 실록과 회화에 이르기까지 그 종류도 다양하다.

이 가운데 회화는 뜻밖에도 그리 많지 않다. 모두 2,643점에 이르는 국보와 보물 가운데 그림은 303점이 전부다. 비단이나 종이의 특성상 훼손되기 쉬운 데다 해외로 유출된 작품도 많아 조선 이전 그림으로는 몇 되지 않는 고려 불화 정도가 전할 뿐이다. 아쉬운 일이 아닐 수 없다.

물론 보물로 지정되지 않았다 해서 가치가 덜하다는 말은 아니다. 모두가 같은 눈으로 예술을 대할 수도 없거니와, 그래서도 안 될 일이다. 규격에 맞춘 그림이라니 어이없고 불편하지 않은가. 그렇긴 해도 이유 없이 보물로 대접받지는 않을 터. 수많은 그림 가운데서 감상의 큰 줄기를 잡아주는 명품들이라고나 할까.

　보물로 지정된 그림 수백 점 가운데 추리고 추려 나의 보물을 골라보았다. 내가 좋아하는 이유, 좋은 그림이라고 말할 수 있는 이유를 따라가보자니 결국 다다르는 지점이 있다.
　이야기가 마음을 흔들었기 때문이다. 어느 봄날의 비탈길에서, 줄다리기 한창인 개울 위 다리에서, 시대의 끝을 고하는 역사 현장에서. 그림은 이 봄을 놓치지 말라고 속삭이는가 하면 작은 개울 건너기도 쉽지 않다며 다독이다가, 무엇이 의미 있는 삶이냐 물어오기도 했다. 이렇게 내 마음에 들어온 그림들을 세 가지 주제로 불러본다.

　첫 장은 이상. 꿈을 보여준 그림들이다. 이상향을 그려낸 산수화나 시정을 담아낸 시의도, 군자의 지조를 상징하는 사군자 등에서 특히 눈길 가는 것을 꼽았다. 《소상팔경도》가 그려낸 사계절의 아름다움과 〈추성부도〉에서 불어오는 메마른 가을바람,

〈매화도〉의 화려한 꽃향기가 우리를 기다리고 있다.

둘째 장은 현실. 삶 속에서 만난 장면들이다. 우리 강산을 새롭게 바라본 진경산수화, 생활 현장을 생생히 살려낸 풍속화, 실사의 정신으로 탐구한 자화상 등이다. 진경산수 시대를 열어젖힌 〈금강전도〉, 진경 너머의 풍경을 꿈꾼 《병진년화첩》은 어떤가. 조선 최초의 〈자화상〉도 빼놓을 수 없다.

셋째 장은 역사. 기록으로서의 의미가 남다른 그림들이다. 국가 행사를 그린 기록화와 전신사조 정신으로 무장한 초상화, 선현에 대한 추숭을 담아낸 기념화를 아우른다. 정조의 꿈이 담긴 《화성행행도병풍》, 태조의 위용을 그린 〈태조어진〉은 물론, 《고산구곡시화도병풍》의 제작 과정도 당대 정치 상황과 맞물려 꽤나 흥미롭다.

그리고 부록 아닌 부록으로 넷째 장을 더했다. 보물로 뽑히지는 않았지만 그 아름다움이 덜하지 않은 그림들이다. 〈몽유도원도〉처럼 해외 소장품이어서 우리 보물로 지정할 수 없는 안타까운 경우도 있고, 왜 아직 보물로 지정되지 못했을까 아쉬운 작품도 있다. 언젠가 보물 지정 소식이 들려오겠지, 즐거운 기대를 가져본다.

나의 보물찾기는 매화 그림 한 점에서 시작되었다. 어떤 그림이 보석처럼 반짝일지, 그건 인연 같은 것일지도 모르겠다. 그 순간 그 작품을 만났기에 가능했던 일이다.

아름다움을 누릴 수 있는 시간이 얼마나 될까. 놓치지 말아야 할 순간이 있다. 화가에게도 붓을 들어야 할 순간이 있듯이 우리 삶도 그렇지 않은가. 그림이 전하는 즐거움, 계절이 주는 기쁨도 찰나처럼 스쳐 지나버릴지 모른다. 지금 내 마음 두드리는 그림 한 점 있다면 첫걸음이 되기 충분하다. 보물찾기를 시작해보자. 이 봄 지나기 전에 길을 나서보는 거다.

이 순간을 놓치지 마.
당신의 보물이 기다리고 있다.

2022년 새봄
이종수

I
이상

꿈꾸다

꿈처럼 아름다운 것들을 담아낸 그림이 있다.
시인의 숨결을 시의도로 담아내는가 하면, 이
상향의 풍광을 산수화로 옮겨오기도 한다. 군
자의 상징으로 사랑받는 사군자는 한자 문화
권의 독특한 장르다.

아름다움에 대한 열망은 인간의 삶과 함께해
오지 않았던가. 봄날 꾀꼬리 소리에 발길을 멈
춘 나그네의 노래에서 시작해보자. 소상의 절
경을 지나 험난한 촉도를 넘은 곳에, 겨울날
매화 향이 피어오른다.

마상청앵도

馬 上 聽 鶯 圖

김홍도

〈마상청앵도〉

김홍도, 18세기 후반
종이에 엷은 색, 117.2×52cm
간송미술문화재단

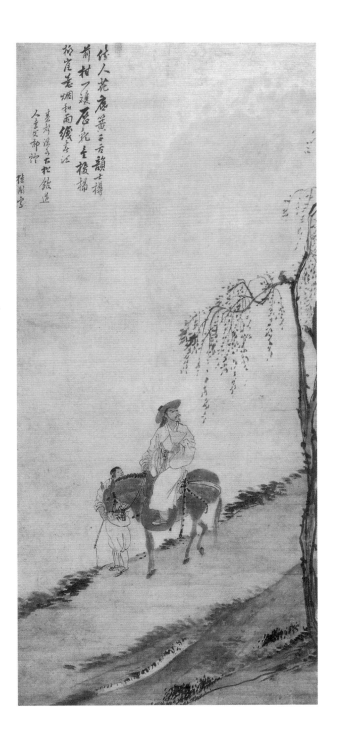

당신의 봄은 무탈한가요

봄꽃이 자꾸 눈에 밟힌다면 이 봄, 얌전히 지나가주기는 어렵겠다. 아니, 꽃이라면 그럴 수 있다. 새소리에 발길 잡혀 넋을 놓았다면 이야말로 작은 일 아니다. 따스한 햇살조차도 편히 받아들이기 어려울, 난감한 봄이 기다리고 있다.

긴 겨울 끝에 마주한 봄이란 무릇 한없이 화사해야 마땅할 것 같지만, 그런 눈부심 사이로 스며드는 한 가닥 한숨 같은 봄날도 있는 법이다.

무해하지 않기에 아름답고 평온하지 않아서 사랑스럽다. 봄은 그렇게 온다. 향기와 소리로 오감을 일깨운다. 마음 두드리고 정신 어지럽혀, 이따금 비탈길에서 실족시키곤 싱긋 웃는 계절.

그림 속 선비, 마침 그 아슬아슬한 길 위에서 걸음을 멈추었다. 무언가에 홀린 것이다. 〈마상청앵도〉는 그걸 묻는 그림이

아닐까. 당신의 봄은 어디쯤 오고 있느냐고. 그 봄, 무탈하시겠냐고.

봄을 묻는 그림이라니, 보물찾기에 나선 우리의 첫 여정으로 썩 어울리는 이야기다.

〈마상청앵도〉가 보물로 지정된 것은 2018년, 아주 최근 일이다. 국가 지정 문화재의 주요 기준인 이른바 연원의 오래됨이나 역사적인 의의 등과는 거리가 있기 때문이다. 대단한 제작 과정이랄 것도 없거니와 찬시의 향연으로 북적이지도 않는다. 그럼 남은 것은 무엇일까. 답은 오히려 자명하다. 보물이 보물로 사랑받는 데에 작품 자체의 아름다움만 한 이유도 없지 않을까. 출신이랑 배경 따지지 않고 오직 그 존재만을 바라보는 사랑처럼, 작품을 둘러싼 의의에 너무 얽매이지 않아도 좋겠다.

옛 그림에 큰 관심이 없는 이라 해도 단원檀園 김홍도의 이름은 들어보았을 것이다. 대중적 인기와 실제 작품 수준이 비례하지 않는 경우도 있지만 김홍도는 그 이름값이 아깝지 않은 인물이다. 조선 최고의 화가라는 평가가 합당한 대접이다 싶다.

1745년에 출생, 도화서 화원으로 경력을 시작한 때는 아마 십 대 후반 무렵이었을 것이다. 스물한 살 나이에 제법 비중 있는 작품을 제작하며 이름을 알린 이후, 국왕 정조의 후원 아래 화가로서 아쉬움 없는 시절을 이어나갔다. 이십 대에 전국에

걸쳐 화명이 알려졌다 했거니와 삼십 대 작품에 이미 천재성이 드러나 보인다. 진경산수의 새로운 시도를 보여준 사십 대를 지나 필묵의 깊이가 절정에 이른 오십 대, 마지막 작품을 남긴 61세에 이르기까지 그 삶에 굴곡은 있었을지언정 작품으로 보자면 내리막길이 없었다. 그의 존재가 조선 회화의 한 기준이었으니 화가로서 더 무얼 바라겠는가 싶다.

이런 거장에게도 봄날은 아쉽고, 조금은 버거운 것이었을까. 몇 번째 봄이었을까. 제작 연도가 적혀 있지 않으나 화풍과 주제로 보아 오십 대의 작품이었으리라. 이미 가을에 접어든 나이에 새삼스레 마주한 봄이라고나 할까.

세로로 긴 화면, 말에 오른 선비가 그 중심에 자리하고 있다. 한 손에는 고삐를, 다른 한 손에는 부채를 움켜쥔 채 고개 돌려 나뭇가지 위를 올려다보는 중이다. 곁에 선 시동 또한 선비의 시선을 따르는 것을 보면 그곳이 사건의 진원일 터.

흘러내린 버들가지를 거슬러 오른 시선 끝, 갈라진 가지 사이로 꾀꼬리 한 마리가 보인다. 그리고 그 아래편 다른 가지 위로 또 한 마리. 마음먹고 찾아내려면 모를까, 지나가던 이의 발걸음을 붙들기엔 너무도 작고 소박하다. 선비를 멈춰 세운 것은 꾀꼬리 한 쌍이 아니다. 그곳에서 울려퍼진 그들의 노랫소리였다.

선비를 붙들어 세운 것은 무엇일까.
그저 꾀꼬리 소리라 답하기엔 사연이
많아 보인다. 안 그래도 몽롱한 봄날
의 내리막길, 하필이면 그 소리가 그
립고 아쉬운 인생의 봄날을 일깨운 것
은 아닐까.

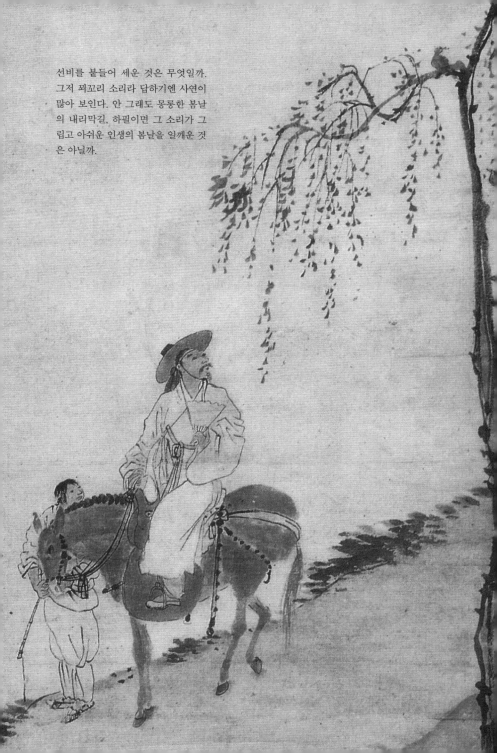

정말 별것 아닌 장면이다. 하고많은 봄날의 한순간을 포착했을 뿐이다. 그 주제만큼이나 구도 또한 단순하다. 화면 오른편에는 버드나무 한 그루. 꾀꼬리의 배경 역할을 맡아야 할 중요한 소재지만 훤칠하기보다는 가느다란 줄기에, 낭창하게 늘어뜨린 가지 몇 개가 전부다. 그나마도 화면 끝으로 바짝 밀어붙여 존재감이 과하지 않다. 화가가 기대한 것은 수직의 나무가 이끌어낼 고양감이 아니었기 때문이다. 그렇다면 수평의 평온함을 원했던 걸까. 그럴 리가, 이 피어오르는 봄날에 수평 구도라니.

화가는 비스듬히 흐르는 구도를 택했다. 길은 제법 깊게 기울어 긴장감을 더하고 있다. 구도로 보자면 화면을 가로지르는 대각선으로 경쾌한 공간감을 확보했으니 길쭉한 화면을 효과적으로 활용한 셈이다.

시절을 보나 소재로 보나 무거운 채색은 어울리지 않는 바, 봄날의 가벼움을 제대로 살려낸 담채도 이 작품의 미덕이다. 날아오르는 꾀꼬리 소리, 점점이 흩날리는 버들잎. 색채도, 붓질도, 소재의 촉감마저도 무게감이라곤 느껴지지 않는다. 딱 필요한 만큼의 먹선과 담채로 봄날의 들뜬 느낌을 살려냈다. 어느 소재 하나 제 존재를 힘주어 주장하지 않는다. 화면 복판을 차지한 선비마저도 봄날을 이루는 소소한 풍경마냥 담백하다.

굳이 장르를 따지자면 풍속화로 보아도 좋은 주제다. 그 시

대 어느 길목에서든 흔히 만날 법한 장면이니까. 그런데 풍속화로만 읽기에는 무언가를 놓친 느낌이다. 이 대목을 물으면 되겠다. 현장을 그렸는지, 마음을 그렸는지. 다시 말해 설명과 비유 가운데 무엇이 우선이냐를 생각해보면 되겠는데, 아무래도 후자 쪽에 가깝지 않을까. 어느 봄날을 즐기는 '선비의 나들이'보다는, 봄의 소리에 젖은 '그의 마음'이 주제에 더 적합해 보인다.

화제로 보아도 그렇다. 상황 설명에서 제법 멀리 나간 이야기 아닌가. 화가 본인의 글이라면 좀 어색할 내용. 역시나 그를 깊게 이해한 친우의 시다.

> 꽃 아래 미인은 천 가지 혓소리 울리고 佳人花底簧千舌
> 선비의 술잔 앞에는 귤 한 쌍 韻士樽前柑一雙
> 버드나무 언덕 사이 어지러이 오가는 금북 歷亂金梭楊柳崖
> 안개와 비를 엮어 봄 강을 짜는구나 惹烟和雨織春江
> ─기성유수고송관도인碁聲流水古松館道人 이문욱李文郁 증證

이 시를 지어준 이는 호를 고송유수관도인, 자를 문욱으로 쓰는 화가 이인문이다. 김홍도와는 동갑내기인 도화서 화원으로 산수화에 특히 빼어났는데, 이처럼 그림과 글을 나누는 예술적 동지로 긴 우정을 이어나갔다.

그런 친구의 감상이라면 그림의 속내를 너끈히 짚어내었을 것이다. 사실 김홍도 정도의 화가에게 무어라 칭찬을 늘어놓는단 말인가. 구구절절 필력 운운하기도 멋쩍거니와 괜한 화평이 여운을 끊어버릴지도 모른다. 역시 작품 분위기를 이어나가는 편이 옳겠다. 이인문의 생각도 다르지 않았다.

꾀꼬리 두 마리로 귤 한 쌍을 불러오는가 하면, 버드나무 사이 오르내리는 그 움직임을 어지러이 베틀 위를 오가는 북에 빗대기도 했다. 그림 분위기에 똑떨어지는 감상이 아닐 수 없다. 베틀에서 천을 짜듯 안개와 비를 엮어 봄 강을 짜낸다고 했으니, 나른한 계절에 어울리는 달콤한 상상이다. 사랑의 은유로 읽어도 좋겠으나 계절에 흔들린 그 심경을 연심으로만 한정할 필요는 없겠다. 눈앞에 펼쳐진 광경이 아니라 그 상황을 바라보는 화가의 마음을 읽어보라는 뜻이다.

화가는 제 봄을 주인공에게 깊이 투영했다. 가던 길 멈추고 꾀꼬리 소리에 귀 기울이는 이 누구일까. 계절의 오고감이 새로울 것도 없는 젊음의 시선은 아니다. 파릇한 새싹마냥 근심 없던 어린 시절을 지나 환한 햇살처럼 눈부신 젊음을 건넌 뒤, 비로소 깨닫게 되었을 거다. 해마다 봄은 또 오겠지만 같은 빛깔로 다가오는 계절은 없다.

기쁨과 상실 사이를 오가는, 그런 봄을 꽤나 여러 차례 흘려

보낸 마음이리라. 햇살과 함께 반짝이는 계절이라고, 기쁨으로 들뜬 시간이라고 이야기할 수도 있다. 하지만 그 속마음까지 꽃밭일까. 언 땅을 뚫고 나오는 새싹이 있을진대, 굳은 가지 속에서 긴 겨울 견뎌낸 새잎이 있을진대. 그저 무해하고 평온한 계절일 리 만무하다. 그러니 이 그림에 눈길이 사로잡혔다면, 화면 속 선비마냥 걸음을 멈추었다면 우리의 봄도 편히 지나가 주기는 어렵겠다.

이 계절을 차분하게 맞을 요량이었다면 길 위에 나서지 않는 편이 옳다. 온갖 생명의 노래로 소란스러울, 짧고도 초조한 그 순간의 설렘을 원하는 이들만이 봄의 소리를 찾아 길을 나설 일이다. 게다가, 다시 그림을 보라. 이 봄날의 나들이 길은 당신의 발길을 나른한 평지로 감싸주지 않는다. 내리막길. 자칫, 너무 빨리 내달려버릴 것 같지 않은가. 앞뒤를 끊어내고 느닷없이 화면을 가로지른 이 언덕길이야말로 봄날을 닮았다. 긴장한 발끝으로 스스로 멈추지 않으면 어느새 훌쩍 화면 밖으로 미끄러져 내릴 것만 같다.

이 봄을 만나기 전에도 수없이 오르내렸을 언덕길이건만 깨달음의 순간은 이처럼 느닷없이 다가오는 걸까. 짧기에 더욱 소중한 계절. 잠시 멈추어 고개라도 돌려보지 않으면 순식간에 증발해버릴지도 모르겠다고. 하여, 옛 시인도 노래하지 않았던가. 너무도 짧은 봄밤, 촛불을 밝혀가며 즐겨야 한다고. 그러니

한 번쯤 그 비탈길, 슬쩍 미끄러져보면 어떤가. 이미 와버린 봄, 이미 나선 길. 그 속도를 부추겨 봄날 속으로 풍덩 빠져보면 또 어떤가.

무탈하지 않은 우리의 봄. 꾀꼬리 소리라면 핑계로도 그럴싸하다. 잠시 멈추어 설 이유. 그렇게 잠시 더 이 계절을 붙들어둘 이유. 꾀꼬리 소리는 그저 마지막 숨 하나를 얹었을 뿐이다. 이미 선비의 마음이 낭창한 봄기운으로 가득했다는 쪽이 사실에 가깝지 않을까.

봄. 중력으로부터 자유로워지는 시간. 꾀꼬리 소리는 하늘로 둥글게 피어오르고, 물기 어린 연둣빛 버들잎은 가랑비마냥 방울방울, 단정한 윤곽마저 벗어버렸다. 그 아래 선비는 어떤 상념에 빠졌을까. 살랑대는 바람에 슬쩍 기대어도 좋으련만, 그렇게 저 푸른빛 물들여도 좋으련만. 차마, 그 이파리에 손끝 하나 대지 못한다.

선비의 손길 끝에서 화가는 조금 망설였을지도 모른다. 하지만 이쯤에서 멈추기로 했다. 눈길 거두어 가던 길 재촉하지도 못한 채. 그렇다고 훌쩍 계절 속으로 온몸 던지지도 않은 채. 선비는 그렇게 봄의 소리 속에 멈추어 섰다.

혹여, 모를 일이다. 멈추어 선 이유. 열병처럼 밀어닥쳤을 어느 젊음의 풍경을 닮아서인지. 겨울 끝 무렵, 차라리 봄을 만나

지 말자고 마음 동여맨 적도 있었겠지만. 화가는 길 위로 나선다. 올봄도 무탈하지 않기를. 여전히 그 향기에 어지럽고 그 소리에 흔들리기를. 그래서 여전히 설렘 속에 붓을 들 수 있기를.

한 걸음 앞서 걷던 선비, 문득 멈추고 우리를 돌아본다. 어떤가요. 당신의 봄은 무탈한가요.

2

추성부도

秋 聲 賦 圖

김홍도

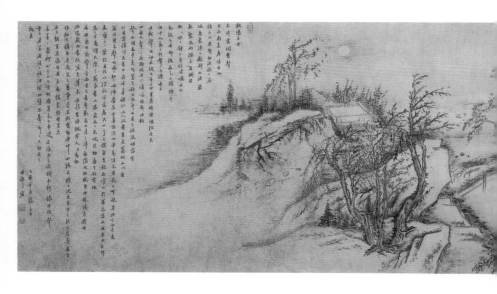

〈추성부도〉

김홍도, 1805년
종이에 엷은 색, 56×214cm
국립중앙박물관

솔직한 항복

봄이 있으면 가을도 있다. 봄이 있으니 가을이 있다.

깊은 가을밤, 시인이 묻는다. 이 소리는 어디서 들려오는 것이냐. 주위를 살피며 귀를 기울이던 동자가 답한다.

"별과 달이 맑게 빛나며 은하수는 하늘에 걸렸는데, 사방에 사람 소리는 없고 소리는 나무 사이에서 납니다星月皎潔 明河在天 四無人聲 聲在樹間."

시인은 깊은 탄식으로 끄덕인다.

"아, 슬프다! 이것이 가을의 소리로구나噫 悲哉 此秋聲也."

구양수의 「추성부秋聲賦」. 당송 팔대가로 꼽히는 이 유명 문사의 글 가운데서도 특히 널리 알려진 작품이다. 계절의 순환에서 세상의 순리를 깨닫는다는, 평범하면서도 단단한 이치를 담아낸 까닭이다.

하긴, 제아무리 봄날의 새소리 어지럽다 한들 가을바람 소리

에 비할까. 인생이라 해서 다른가. 짧은 젊음 지나간 자리 뒤로 길고도 차가운 계절이 기다리고 있다. 한숨 소리 숨기지 못한 다 하여 탓할 수도 없는 일. 가을의 소리로구나, 토해내는 시인의 독백은 몰랐던 사실을 알게 된 자의 탄식은 아닐 것이다. 이미 알고 있으나 피하고 싶었던, 그것을 순리로 받아들이는 자의 조촐한 항복 같다.

그리고 화가 김홍도. 동지하고도 사흘이 지난 밤에 그림을 완성했다. 찬 기운 가득한 계절 한가운데서 화가는 '가을의 소리'를 어떻게 읽어냈을까. 그 또한 항복하기 위해 붓을 들었을까.

「추성부」를 그림으로 옮길 때 선택할 만한 장면이라곤 사실 이것 하나다. 사건이라고 해봐야 두 사람의 짧은 대화. 물론 둘 가운데 한쪽만 강조하는 정도의 변형은 할 수 있겠지만 딱 그만큼이다. 시인의 깨달음 같은, 그 추상성을 재현할 수는 없지 않은가. 김홍도는 정석대로 가기로 했다. 그렇다고 대화 장면만으로? 장르를 아예 인물화로 접근했다면 모를까, 그게 아닌 다음에야. 김홍도는 이야기를 더해넣는 대신―어차피 더할 이야기도 없다―주제를 강조하는 쪽을 택했다. 추성, 그 가을바람 소리에 초점을 맞춘 것이다.

제법 넉넉한 폭에, 옆으로 길게 이어진 두루마리다. 오른쪽

에서 왼쪽으로, 숨을 고르며 천천히 들어서보자. 관람자를 편히 이끌어주는 여느 그림의 도입부와 달리 일단 산줄기 하나를 넘어야 한다. 그렇게 내려다본 자리. 오목하니 가다듬은 터에 시인의 집이 보인다. 작은 연지와 태호석으로 문인의 취향을 드러낸, 선학이 노닐 만한 운치 있는 공간이다.

창밖을 바라보는 시인의 눈길 끝에 동자가 걸린다. 동자의 손동작을 보면 이미 시인에게 답을 전한 뒤임을 알 수 있는데 원문의 '사건'은 여기까지다. 나머지는 시인의 성찰과 탄식으로 채웠다. 마침 그림도 절반에 이르렀으니, 어땠을까. 원문을 따라 시인의 속마음을 그려넣었을까?

읽기에 따라서는 그렇다. 동자 뒤로 펼쳐진 장면은 산수뿐이다. 시인의 집을 에워싼 산과 바위, 그리고 사이사이 뿌리내린 나무들. 동자가 '그 사이에서 소리가 난다'고 했던 나무들이다. 위로는 달이 떠올랐다. 구름에 가리운 것도 아니건만 보름의 둥긂이 무색하게, 금속성의 시린 질감이다.

그리고 그곳에 바람이 있다. 시인을 깨달음에 이르게 한 가을바람. 그곳에서 문장이 시작되고 또 막을 내렸으니 이 바람 가득한 풍경이야말로 그의 마음속 정경이 아닐까. 적어도 화가 김홍도는 「추성부」를 그렇게 읽었던 듯하다. 하여 이 소리로 화면을 채우기로 했다.

「추성부」를 읽지 않았다 해도, 제목조차 모를지라도 화가의

어디에서 나는 소리인가. 시인이 귀 기울이며 묻는다. 화가 또한 귀를
기울인다. 그러곤 눈을 들어 바라본다. 그것은 가을바람. 나무를 흔들
고 달빛을 어지럽히는, 그 소리에 형상을 입혀 시인에게 답한다.

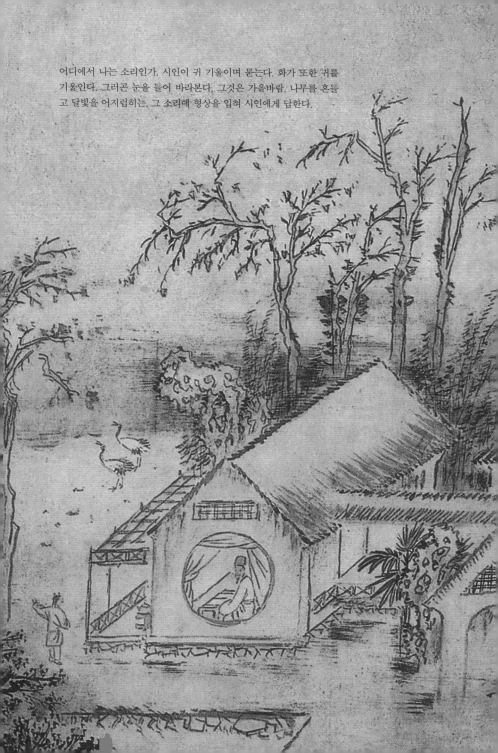

붓 사이에서 불어오는 건 가을의 소리라고 고개를 끄덕이게 된다. 화면은 온통 바람으로 스산하다. 하지만 어떤 화가가 「추성부」를 대하더라도 이 소리를 재현하지 않을 수는 없다. 김홍도의 '바람 그리기'가 그만의 해석은 아니라는 얘기다. 그렇다면 김홍도의 붓은 무엇이 달랐을까.

휘몰아치듯 대놓고 흔들어대는 바람이 아니었다. 그럴 열정마저 삭아버린, 물기를 걷어내고 마른 붓으로 그려나간 바람이다. 나무 사이에서 그 소리가 들려왔다고는 했지만, 어디 그곳뿐일까. 산과 바위의 윤곽마저도 흔들리고 있으니, 그 표면을 스쳐간 갈필의 흔적마다 마찰음이 이는 듯하다. 김홍도의 바람이 남다르게 울리는 이유다.

비중 또한 여간치 않다. 다시 돌아가보자. 두 사람의 대화가 끝난 자리, 오직 산수로만 채운 동자의 뒤편으로 말이다. 시인은 바람 소리를 들으며 계절의 변화와 생명의 순환, 삶의 질서를 읊조리고 있지 않았던가. 화가는 그 마음에 깊이 공감했음이 분명하다. 그를 위해 이처럼 넉넉한 공간을 마련해준 것이다. 시인이 천천히 깨달음에 이르도록, 가끔은 한숨 소리도 쉬어갈 수 있도록. 그 밤을 채워줄 바람이라면, 충분했다.

이 무렵 김홍도의 삶을 떠올려본다. 이미 환갑 나이, 그것도 동짓달 끝자락이다. 젊은 시절부터 천재로 이름 높았던 도화서

의 대표 화가. 때는 마침 18세기 후반의 조선, 문화 군주를 자임하던 정조 시대였다. 하지만 좋은 시절은 끝이 있게 마련일까. 1800년, 국왕 정조의 치세가 막을 내렸다. 조선의 운명이 흔들리기 시작한 그때, 최고의 후원자를 잃은 이 거장에게는 고단한 삶이 시작된다. 생활고로 탄식하는 나날이 이어졌으니 누구보다도 그 자신이 상상하지 못했을 상황이다. 그렇게 흐른 다섯 해. 1805년 겨울에 그린 〈추성부도〉가 그의 마지막 기년작紀年作으로 전해온다.

이 작품이 보물로 지정된 때는 2003년. 조선 최고 화가의 마지막 기년작으로 작품 규모도 가로 2미터가 넘는다. 이름에 어울리듯 필력 또한 여전하니, 보물 지정이 다소 늦었다 느껴질 정도다.

나의 보물 상자에는 일찌감치 담겨 있었다. 이 거장의 솔직한 고백이 그대로 전해져온 까닭이다. 심회를 반영한다는 것. 얼마나 솔직할 수 있는가를 생각해본다. 나이가 들어갈수록 나이 듦을 작품으로 표현하는 게 쉽고 당연해 보이지만, 정말로 그럴까? 힘들 땐 힘든 것 보고 싶지 않은 게 사람 마음이다. 직시하고 싶지 않은 현실을 받아들이는 것도 벅찬데, 그걸 고스란히 작품으로 풀어내겠다는 결심이 말처럼 쉬운 일일까. 〈추성부도〉는 원작 「추성부」의 결을 그대로 따라간 작품이다. 무

거우면 무거운 대로, 힘겨우면 힘겨운 대로. 화가 김홍도가 붓을 잡던 그날, 그 추운 밤에 돌아본 가을바람은 구양수의 깨달음과 그리 다르지 않았던 거다. 시의도詩意圖가 무얼 할 수 있는지, 해야 하는지에 대한 답이기도 하다.

그러고 보니 화제가 참 길다 싶다. 김홍도의 작품은 똑떨어지는 구도처럼 화제나 인장도 간명하기 그지없다. 김홍도 그림

흘러내리는 글자 하나하나가 늦가을 바람 사이를 떠도는 나뭇잎마냥 서늘하다.

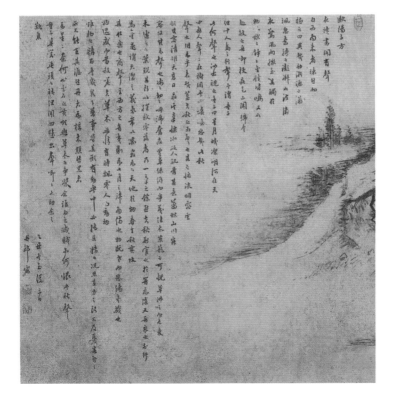

에 조화롭지 못한 무언가가 보인다면 대개는 화가 본인의 흔적이 아니다. 화제와 인장도 그림의 일부분이라는―어울리지 않는다면 생략하면 그만이다―지극히 당연한 약속을 충실히 지켜나간 것이다.

김홍도가 화제를 이렇게 길게 적은 경우는 없었다. 그런데 그 겨울 중병으로 고통을 호소하던 그가, 짧지도 않은 「추성부」 전문을 써내려갔다. 한 줄 한 줄, 산등성이를 따라 흐르듯 점차 제 자리를 넓혀가고 있다. 그림 전체로 보자면 시작과 끝 부분, 사선 구도의 여백이 수미상응하듯 화면을 감싸는데, 뒤쪽의 여백 위로 화제를 채워넣었다.

우리의 그림 읽기는 앞부분의 여백에서 숨을 고르며 산을 넘는 것으로 시작되었다. 그 산등성이를 넘어서는 순간 가을의 소리가 들려오지 않았던가. 화가는 마지막 순간에도 쉬어갈 틈을 주지 않는다. 그림이 끝나는 자리를 긴 화제로 채우며 보는 이의 마음을 몰아붙인다. 연이어 화제 뒤에 써넣은 관지款識.

을축년 동지 후 삼 일 되는 날, 단구가 그리다
乙丑冬至後三日 丹邱寫

여기에 이르러 비로소 그림이 완성되는 구성이다. 날짜까지 확실히 밝힌 관지 또한 김홍도의 작품에서 보기 드문 예다. 이

그림을 그리던 순간이 화가에게 특별한 의미라도 있었던 걸까.

화가의 삶에 과하게 기대는 그림 감상법을 경계하는 편이다. 그렇게 보고 싶은 마음에 그렇게 읽히는 것일 수도 있다. 화가의 체험이 어떤 식으로든 작품에 녹아들기야 하겠지만 일기를 쓰듯 날것 그대로를 내보이진 않는다. 적어도 김홍도는 누구보다도 전문 화가라는 이름에 어울리는 인물이었다. 그런 그가 의외의 관지를 남겼으니 그저 넘어가기는 석연찮은 일.

꽤 깊은 병중이었다고 했다. 그렇다면 화가로서의 앞날을 헤아려본 것은 아닐까. 이런 대작을 다시는 그려내기 어렵겠다고. 그래서 이처럼 화제를 꼼꼼히 적어내리고, 그 뒤로 날짜와 서명을 깊게 새겨넣은 것인지도 모른다. 뭘 이렇게까지? 평상시의 김홍도였다면 이 정도의 상세한 흔적을 멋쩍게 여겼을 법하건만, 을축년 동지 후 삼 일의 김홍도는 조금 다른 마음이었던가보다. 마지막이라면 한 번쯤 털어놓아도 괜찮겠다고.

인생사 다 그런 거라는 달관의 어조였다면, 한숨 소리가 고스란히 스며 있지 않았다면 이 그림이 조금은 덜 아프지 않았을까. 한탄을 드러내는 과정이 쉬웠을 리는 없다. 그런데 그는 그 순간을 견딘다. 초라함을, 고단함을, 나이 들어감을 견뎌낸다. 그리고 그 과정을 마지막 작품에 담아냈다. 거장다운 솔직함이다.

「추성부」의 마지막 부분을 읽어본다. 시인의 성찰이나 심란함과 무관한 동자는 그사이 잠에 빠져들었다. 물끄러미 바라보며 시인이 덧붙인 말.

> 동자는 대답 없이 고개를 떨군 채 잠이 들었다.
> 다만 사방 벽에서 찌르륵찌르륵 벌레 소리만 들려오니
> 나의 탄식을 거드는 듯하다.
>
> 童子莫對 垂頭而睡 但聞四壁蟲聲唧唧 如助余之歎息

시인은 아이의 무심함을 탓하지 않는다. 탓하다니, 오히려 그의 어조엔 부러움이 스며 있다. 가을의 소리가 이처럼 어지러운 날에도 편히 단잠에 빠져들 수 있는 젊음. 가을바람을 달콤한 자장가쯤으로 받아들이던 자신의 옛 시절이 겹쳐 보이지 않았을까.

김홍도 역시 시인의 마음으로 붓을 들었으리라. 힘없이 흔들려버린 붓이 아니라, 의지를 실어 흩트려놓은 붓. 모든 것을 태워버린 뒤에 찾아온 차분한 메마름으로 화면을 채워나갔다. 봄을 이야기하고 싶다면 가을에서 시작해야 하겠다고. 그래서 가을은 탄식 속에서도 이토록 의연해야 마땅한 것이라고. 용기 있는 항복이다.

화가는 다음 봄을 맞지 못했던 것 같다. 그의 죽음을 밝혀줄 기록은 보이지 않는다. 다만, 끊임없이 창작에 몰두했던 화가가 을축년 이후로 더 이상 작품을 남기지 않았다는 사실이 많은 이야기를 대신해준다. 그의 삶 또한 그 동짓달과 그리 멀지 않은 어디쯤에서 멈추었을 것이다.

그래도 봄은 왔다. 을축년의 가을이 지난 뒤 병인년의 봄이 왔다. 계절이 오고 가는 자리, 그 나무 사이에서 들리던 바람 소리만이 잠들었다 깨어나곤 했다.

3

소상팔경도

瀟 湘 八 景 圖

작자 미상

강천모설 평사낙안 동정추월 소상야우

《소상팔경도》
작자 미상, 16세기 전반
종이에 먹
국립진주박물관

원포귀범 어촌석조 연사모종 산시청람

내 마음속 8경은 어디에

산수가 그림 같네. 무심히 흐른 말이었다. 그런데 그림 같은 산수라니, 진짜 그림을 보며 꺼내기엔 좀 이상한 말 아닌가.

《소상팔경도》 앞에서라면 나올 만한 반응이다. 그러니 더 의아하다. 산수를 그린 그림과 산수. 무엇이 먼저인가. 산수화^{山水畵}, 산과 물을 담은 그림이라 풀어도 좋겠지만 우리 모두 알고 있다. 산수화는 그렇게 읽는 그림이 아니다. 산수의 의미를 '산'과 '물'로만 받아들이지 않는 이들 사이의 오랜 약속이다.

산수화라고 말할 때 떠오르는 그림, 보통 이런 정도 아닐까. 안개 스며든 대기 사이로 연이은 봉우리에, 넓은 강물 위 일엽편주 한가로운. 산수의 의미를 채 알지 못한 시절부터 품어온 이미지다. 선계와 속세 사이 어디쯤의 풍광. 시원하면서 나른하고, 달콤하고도 신비롭다.

바로 이 그림 《소상팔경도》와 닮았다. 그림 같은 산수, 괜한

말이 아니다. 8경이니, 10경이니 하는 제목에서 이미 눈치를 챘어야 한다. 시구든 그림이든 그 아름다움을 전하고픈 마음이 아니라면 굳이 짝을 맞춰가며 경치를 고를 이유도 없었을 터. 그래서 말이다. 산수가 먼저인가, 산수화가 먼저인가.

제목 그대로 그림은 모두 여덟 장면이다. 안개에 파묻힌 산시를 담은 〈산시청람山市晴嵐〉, 〈연사모종煙寺暮鍾〉의 맑은 종소리, 눈 내린 겨울의 고요를 불러온 〈강천모설江天暮雪〉. 근사하지 않은가. 특히 소상의 밤비를 그려낸 〈소상야우瀟湘夜雨〉나 모래펄의 기러기가 주인공인 〈평사낙안平沙落雁〉은 단독 장면으로도 인기가 높다. 대단한 안목을 요구하는 그림이 아니니 누구나 쉽게 읽을 수 있다. 가볍게 전체를 거닐어도, 특별히 마음에 드는 화면 앞에서 오래도록 그 정경에 빠져들어도 좋겠다.

무엇보다도 눈길을 끄는 것은 이처럼 여덟 폭 각각에 제목이 있다는 점. 누가 붙인 제목일까. 이 8경은 대체 누가 처음 그리기 시작했을까.

소상은 중국의 동정호洞庭湖 아래 소수瀟水와 상강湘江이 만나는 지역이다. 동정호의 이름이야 널리 알려졌건만, 조선 사람들은 그림자조차 보기 어려웠을 땅. 물기 가득한 중국 남부의 산수를 떠올리면 되겠다. 그 아름다움을 그저 보고만 지나치기는 아쉬웠던가. 8경이라는 이름을 내세운 '소상팔경도'가 탄생했

다. 이 주제를 처음 그림으로 남긴 이는 북송 시대 문인화가인 송적未迪. 깊은 심회를 표현하기 위해 붓을 들었다고 전한다. 경치가 산수로 전환되는 순간이라 해도 좋지 않을까. 절경으로서의 의미를 넘어선 것이다.

예술로 즐기는 데 국경이 대수일까. 하물며 한자를 공유하던 시대다. 고려에서는 12세기에 이미 이 주제로 시와 그림을 나누었다는 기록이 보이는데, 자연스레 그 분위기가 조선으로 이어졌다. 크게 유행을 타지 않는 주제가 있는데 소상팔경도가 그랬다. 역시 그 '보편성' 때문이리라. 익숙한 듯, 낭만적인 여운이 감돈다.

작품 위로 별도의 관지가 남지 않아 화가 이름은 알 수 없다. 필법이나 작품 규모 등으로 보아 16세기 무렵, 전문 화원의 솜씨일 듯하다. 이 정도 작품에 관지 하나 없었다면, 화가가 제 이름을 내세우기보다는 주제에만 충실한 쪽을 당연하게 받아들였다는 뜻이고.

재일 동포 소장가의 기증으로 2015년 보물로 선정되었는데, 전해오는 소상팔경도 여러 점 가운데 보물은 이 작품이 유일하다. 이국에서 떠돌던 작품이 고국으로 돌아와 제자리를 찾게 되었으니, 그림만큼이나 얽힌 배경도 따뜻하다. 조선 초기 회화라면 전하는 작품 수가 워낙 적은 만큼 그 존재만으로도 대접을

받기에 충분한 데다, 16세기의 산수화풍을 잘 간직하고 있다는 점에서 의미가 남다르다. 제1폭 바위에 쓰인 단선점준短線點皴이나 제6폭 산세에 표현된 운두준雲頭皴, 그리고 경물을 한쪽으로 치우치게 배치한 편파 구도 등에서 그 특성이 고스란히 드러난다.

드라마틱한 구도로 눈을 놀라게 하지는 않지만 '그래, 이런 공간이라면 꽤 근사하겠구나' 고개를 끄덕이게 된다. 수묵화임에도 화면이 단조롭지 않은 것은 먹의 농담 덕이다. 섬세하면서도 안정감 있는 붓질에 모난 구석이라곤 없다. 아름다운 풍광을 편히 즐겨보라는 화가의 배려다.

지금은 각기 낱폭으로 표구되어 있으나 원래는 병풍 형식이었던 듯하다. 8폭 병풍에 여덟 장면을 하나씩 담아낸 것이다. 절경을 그림으로 재현할 때는 8경이나 10경 등 짝수로 꼽는 경우가 많은데, 짝수로 제작되게 마련인 병풍에 어울리는 구성이다. 소상의 아름다운 경치가 여덟 장면뿐이었겠는가. 형식을 고려하여 풍경을 선택했다는 쪽이 자연스러워 보인다.

굳이 짝을 맞추어 장면을 골랐으니, 구도에서도 그 맛을 살릴 수 있다면 좋지 않을까. 대구對句 형식을 좋아하는 옛사람들의 성향 그대로, 이런 '팔경도'류의 그림은 두 폭씩 마주보듯 대를 이루는 구도가 많다. 제1, 2폭을 한번 보자. 첫째 장면 〈산시청람〉은 화면 우측에 바위를 두고 좌측으로는 수면을 펼쳐

놓은 데 비해, 두 번째 폭 〈연사모종〉에서는 좌우를 바꾸어 산세를 좌측에, 우측은 열어두었다. 두 폭을 이으면 중앙의 수면을 양쪽에서 감싸 안은 구도가 되는 것이다. 연폭連幅으로 제작된 만큼 전체는 8경이지만 이처럼 네 장면으로 끊어 읽을 수도 있다.

네 장면으로 끊어 읽는 그림, 특히 경치를 주제로 삼았다면 이쯤에서 또 이어지는 코드가 있다. 사계절을 그려낸 사시도四時圖 형식의 산수화. 실제로 《소상팔경도》는 봄 안개 자욱한 〈산시청람〉에서 겨울날의 설경을 그려낸 〈강천모설〉까지 사계절의 아름다움을 두루 즐기도록 구성되었다. 아는 만큼 보인다는 말처럼 감상의 재미가 빼곡한데, 이것이 바로 '산수'를 즐기는 맛이 아닐까. 그저 작품 하나, 주제 하나에 머물지 않는다. 그리는 이에게도 보는 이에게도.

나의 보물 상자에 담은 이유도 이 때문이다. 실경에서 산수, 다시 산수화로 넘나드는 이 장르의 길고도 다채로운 길을 새삼 되돌아보게 해주었으니까. 때론 화면이 주는 아름다움만큼이나 그 너머의 것들을 뒤적이는 즐거움도 크지 않던가.

그 자리로 돌아왔다. 산수가 먼저인가, 산수화가 먼저인가. 아니, 그보다도 산수란 대체 무엇인가. 어째서 이 문화권에 속한 이들은 산수를 '산'과 '물'이라고 생각하지 않는가.

〈산시청람〉, 작자 미상, 16세기 전반, 종이에 먹, 91×47.7cm, 국립진주박물관(우)
〈연사모종〉, 작자 미상, 16세기 전반, 종이에 먹, 91×47.7cm, 국립진주박물관(좌)

실마리는 작품 제목에 있는 것 같다. '소상팔경'이라는 말을 듣기 전까지 '소상의 아름다움'을 눈여겨본 이가 얼마나 되었을까. 누군가, 시인이고 화가였을 그 예술가가 소상팔경을 이야기하면서 우리는 소상을 꿈꾸고 그곳의 8경을 그리워하기 시작했다. 각 장면에 더한 8경의 제목들이 감상 포인트다. '보고 느껴야 할' 아름다움에 대해 지침을 주는 셈이다. 〈연사모종〉 앞에서는 산사의 은은한 종소리를 듣고, 〈어촌석조〉에서라면 해 질 녘 어촌 풍경에 젖어들면 되겠다고. 소상팔경이 존재하지 않는다고 말하기는 어렵지만, 존재한다는 말도 애매하다. 그곳의 어떤 장면을 8경으로 발견한, 혹은 창작했다는 편이 어울리겠다.

게다가 그림 속 정경이 제목을 얼마나 반영하고 있을까도 궁금하다. 사실 제목 없이 그림을 보자면 여러 장면이 헷갈리기도 한다. 실제로 제목과 그림이 뒤바뀌는 경우도 가끔 있다. 제목과 그림 사이가 제법 느슨하다는 뜻이다. 〈소상야우〉나 〈동정추월〉처럼 지명을 끼워넣은 장면도 있지만 고유성을 주장하기엔 부족해 보인다. 밤비 소리 처연하지 않은 강변 어디 있으며 가을 달 사무치지 않는 호수 어디 있으랴. 다른 장면은 말할 것도 없다. 저녁 종소리 울려퍼지는 산사에 기러기 내려앉은 모래펄. 주변 풍경마냥 익숙하다.

우리의 그림만 그랬을 것 같진 않은데, 역시나. 실경 재현에

그다지 관심 없어 보이는 소상팔경도가 한둘이 아니다. 궁금할
법도 하건만 "이게 소상의 경치가 확실한가요?" 묻지 않는다,
아무도. 불만은커녕 꽤나 그 산수에 심취한 것 같다. 그림 좀
본다는 이들이 그리 호락호락하던가. 혹시 그 지역을 유람해본
누군가가 실경과 그림의 간극을 탓하지는 않을까.

　자유로운 변주 뒤에는 그림만큼이나 오래도록 이어져온 묵
계가 있다. 산수화의 기본 정신이라 해도 좋겠다. 특정 지명에
기대었다 해서 실경에 너무 얽매일 필요는 없겠다고. 그림은
그리는 자의 몫. 소상팔경도 속 정취는 그저 낭만으로 살아남
으면 그만이라고.

　그렇다 해도 이 주제의 원형은 있어야 했을 테니, 역시 중국
에서 들여온 소상팔경도가 바탕이 되었다. 전하는 그림도 시대
마다 달랐음이 분명한데 '중국제' 그림을 그대로 모사하는 데
서 멈추지 않았다는 점이 재미나다. 주제를 가져오고 기본 구
성을 차용하면서도 화면으로 보자면 조선 스타일이라 부르기
에 부족함이 없다.

　옛사람들의 마음을 따라가본다. 아름다운 산수가 있기에 그
전모를 화폭에 옮겨 즐기게 되었으리라. 누군가는 그 그림에서
영감을 얻어 이상적인 산수를 꿈꾸게 되었고. 그러곤 어느새
그 이상향을 닮은 경치 앞에서 오히려 그림 같은 산수라 감탄

하기도 한다. 그러니 산수에 담긴 뜻이 어찌 산과 물에 그칠까. 그곳은 산이 있고 물이 흐르는 절경이자 영원한 그리움을 간직한 공간이기도 하다.

절경이 절경으로 기억되는 까닭은 예술에 기댄 바가 크다. 그리고 그 절경이 더욱 오래도록 살아남을 수 있는 비결은 단순한 재현을 넘어선 새로운 이미지 창조에 있겠고.

소상팔경이 오래도록 이어져온 이유도 여기에서 멀지 않다. 예인의 심회를 자극한 공간의 이름일 뿐, 중국 남쪽 어디쯤에 존재하는 유일한 지명이 아니다. 어디라도 좋다. 소수와 상강이 아닌 조선의 어느 절경이면 어떤가. 아니, 실존하지 않는 상상의 풍광일지라도 소상의 팔경으로 불리지 못할 이유는 없다. 마음속 깊이 간직한 이상향 하나쯤 소상이라는 제목 아래 펼칠 수 있다면, 그 실경을 따지며 제목을 고민할 이유 또한 없을 것이다.

4

촉잔도

蜀 棧 圖

심사정

〈촉잔도〉

심사정, 1768년

종이에 엷은 색, 58×818cm

간송미술문화재단

길 위에서

아슬아슬하다. 험하고 좁고 그마저도 종종 가로막힌 길. 얼마나 더 이어질지, 이어지기는 할지도 알 수 없다. 이런 길이라면 누구라도 일단 망설이게 될 것 같다. 그럴 법하다. 하필이면 이 길, 험로 중의 험로라는 소문이 자자한데.

촉잔蜀棧. 멀고 먼 서쪽 땅, 촉으로 가는 이 길은 험난한 인생의 비유어로도 쉼 없이 불려나왔다. 여행길이라면 모를까, 인생길이라면 돌아갈 수도 없다. 그 잔도棧道를 따라 험산을 넘으며 나아갈 뿐이다. 어쩌면 말이다. 잔도가 끊어져버릴 수도 있다. 그곳에서 멈추어 서든 새 길을 모색하든, 여정이 시작된 이상 선택을 피할 수는 없다.

하지만 심사정은 이 험로를 두려움만으로 마주하지는 않았다. 험난하다면 험난하고 기구하다면 기구한 길을 걸어온 그였지만, 인생길 혹 모르는 일 아닌가. 남은 꿈 하나쯤 품고 있어

도 좋지 않겠느냐고.

〈촉잔도〉에는 나란히 두 길이 있다. 인간 심사정이 살아간 길, 화가 현재玄齋가 걸어낸 길.

〈촉잔도〉는 흔히 보기 힘든 대작이다. 발문에 밝히기를 친척인 심유진 등의 청으로 그렸다고. '촉의 산천을 그려달라請寫蜀山川'며, 작품 주제를 직접 요청했다고 한다. 촉이라면 중국 사천 지역, 그 옛날 유비가 세운 나라 이름으로 익숙한데, 당나라 황제 현종이 난을 피해 숨어든 일화로도 유명하다. 머나먼 서쪽, 험한 지형으로 각인된 땅이다. 오죽했으면 이백이 이렇게 탄식했을까.

촉으로 가는 길의 험난함은 蜀道之難

푸른 하늘에 오르는 것보다 더하구나 難於上靑天

그런데 주문자의 요청 사항이 구체적이다 싶으면서도 여간 막연한 게 아니다. 촉의 산수라니, 조선의 그 누구도 가보지 못했을 땅이다. 그래서 더 신비로웠겠으나 화가에게 도움이 되려면 무언가 시각적인 이미지가 필요해 보이는데. 생각이 있었던지, 심사정은 흔쾌히 요청에 응했다.

높이 58센티미터에 길이는 무려 8미터가 넘는 두루마리다.

시작부터 만만치 않다. 수직으로 치솟은 절벽을 돌고 도는
길. 이 험로는 얼마나 더 이어질까. 촉으로 가는 길, 하늘에
오르기보다 어렵다 했거늘. 나귀에 오른 유람객도, 봇짐을
진 행상도 저마다 사연을 안고 길을 나섰으리라.

물론 험준한 산수를 보여주려면 큰 화면이 요긴하긴 하다. 그렇다 해도 8미터라니. 조선의 감상화 가운데 이처럼 긴 그림은 없었다.

시간을 들여 읽어나가는 게 옳겠다. 촉으로 향한 길은 과연 초입부터 녹록지 않다. 여행자를 시험하듯 높다란 산이 입구를 가로막는다. 여느 산수화의 친절한 도입부와는 거리가 먼 시작이다. 그 산을 어찌 넘어섰을까. 산 옆구리로 바짝 붙은 좁은 길로 조심조심 여행자들이 보인다. 산 아래로는 한가로운 강물. 건너편 저 마을에 이르려면 배에 의지할 수밖에 없겠다.

그렇게 물길 따라 펼쳐진 산세는 다채롭기만 하다. 둥근 바위 사이로 들여다보이는 민가며, 높다란 탑이 두드러지는 산사에, 더 뒤로는 폭포가 시원하게 떨어진다. 잠시 평온할 새도 없이 다시 산세가 험해지기 시작한다. 쏟아지는 계곡 옆으로 드러나는 좁다란 길과 화면 위아래로 빽빽한 봉우리들. 숨 돌릴 만한 수면조차 없다. 촉으로 가는 길도, 우리의 그림도 어느새 절반을 넘어가며 깊은 이야기를 풀어내는 중이다.

한참을 긴장으로 몰아치던 화면이 차분하게 가라앉는 걸 보니 호흡을 정리해야 할 때가 가까운 것 같다. 다소 완만해진 산세에 화면 하단까지 빽빽하게 솟아올랐던 봉우리들이 사라지면서 그 자리를 평온한 수면이 대신하고 있다. 길고도 험한 여정이 마무리된 것이다. 이제 숨을 크게 내쉬어도 좋을 것 같다.

삼킬 듯 덮쳐오던 봉우리들이 잔잔해지기 시작한다.
아늑한 강변이 지친 여행자들을 기다리고 있다.

　　이처럼 긴 화면을 리듬감 넘치는 산수로 이끌어간 화가 심사
정의 삶은 어땠을까. 1707년에 태어나 1769년 예순셋으로 삶
을 마감했다. 영의정까지 배출한 대단한 집안의 후손이었다. 하
지만 조부인 심익창이 과옥科獄과 역모에 이름을 올리면서, 그
자손은 출사는커녕 양반이라는 신분만 간신히 남은 처지로 전

락하고 말았다. 조부의 과옥은 심사정 출생 전, 역모는 어린 시절의 사건이었다. 세상을 향한 꿈이든 포부든, 이미 품을 수 없는 상황이었던 것이다.

벼슬길이 막혔으니 생계를 위해 무언가를 해야 했다. 그림에 재능을 보인 심사정이 '직업' 화가로 살게 된 배경인 셈이다. 문인 신분의 직업 화가라니. 물론 선배이자 스승 격인 정선도 그렇게 살아가긴 했다. 하지만 정선은 한미한 집안의 양반으로, 추천으로나마 하위 관직 생활을 이어나갔다. 명문가에서 태어난 역도의 후손이라는, 그렇게 극적인 상황은 아니었다. 심사정으로선 화가라는 직업을 받아들여야만 했던 것이다. 재능이 어떠한가, 서화를 얼마나 좋아하는가, 이런 것과는 별개의 문제다. 물론 그는 뛰어난 화가였지만 신분의 법도가 엄연한 조선시대 아닌가.

그림으로는 조선 남종화의 일인자로 평가되는 바, 진경산수화를 완성한 정선과 쌍벽으로 불렸다. 차분하면서도 묵직한 필치로 격조 높은 산수화를 펼쳐보인 것이다.

〈촉잔도〉는 남종화의 거장이 남긴 대작으로서의 가치를 인정받아 2018년에 보물로 지정되었다. 심하게 훼손된 작품을 구입한 간송 전형필이 구입가보다 더 비싼 비용을 치르며 복원에 힘썼다고 전한다. 심사정의 나이 예순둘, 죽기 한 해 전인 1768년

에 그린 마지막 기년작이다. 그런 만큼 그림 속 여행길에 화가의 삶을 투영하여 읽게 된다. 하물며 굴곡진 그 삶을 알게 된 다음에야. 그렇다 해서 너무 비장하게 읽을 일만은 아니다. 화가는 자신의 남은 시간을 알지 못했을 테니. 오히려 그때껏 그 길을 잘 걸어내고 있다는, 여행자로서의 자부심 같은 것도 엿보인다.

주문에 응했다곤 해도 〈촉잔도〉 정도의 대작은 화가 스스로 크게 결심해야 하는 작업이다. 선배들의 그림 가운데 이렇게 긴 형식은 없었다. 물론 산수를 긴 두루마리에 그리는 전통은 산수화의 시작점과 맞닿은 것이지만, 그로부터 이미 천 년 넘는 세월이 흘렀다. 18세기 조선의 산수화는 아담한 화면이라면 화첩, 큼직하게 펼치고 싶다면 횡이 아닌 종으로 길쭉한 축화를 선택하는 경우가 많았다.

하지만 내용에 적절한 형식이야말로 화가가 가장 먼저 고민하는 문제다. 이어지다 끊기고 다시 고비를 만나는 험로를 그리기엔 역시 두루마리가 제격이 아닐까. 여행자의 마음으로 떠나는 길이라면 더 말할 것도 없다. 두루마리는 그 형식 자체가 시간의 흐름을 따르는 구성이니까.

심사정은 '촉의 산수'를 본 적이 없다. 어떻게 이런 구도를 생각해낸 것일까. 방법이 없지는 않다. 앞 시대 대가의 그림을 따르거나, 문학적 수사에 기대거나. 심사정은 일단 '방倣'이라는

방식을 고려했다. 그림 말미에 '戊子仲秋倣寫李唐蜀棧^{무자중추} ^{방사이당촉잔}'라 적었으니, 무자년 8월에 이당의 〈촉잔도〉를 방했다는 뜻이다.

방이란 무엇인가. 선배의 작품을 따라 그린다는 말이지만 '따름'의 정도는 그야말로 천양지차. 똑같이 그려도 방이지만 그 필법만 따라도 무방하다. 그뿐이랴. 전혀 닮지 않은 그림에도 화가들은 아무렇지 않다는 듯 방작倣作이라 적곤 했다. 몹시도 자유로운 개념이어서, 방이냐 아니냐는 화가 마음대로다. 각주를 다는 심정일지도 모르겠다.

어쨌든 방작이라고 밝혔다면 뭔가 이유는 있는 거다. 심사정이 방했다는 이당의 작품을 확인할 수는 없으나, 제목이 '촉잔'인 것을 보면 두 화가가 염두에 둔 촉의 산천은 문학 쪽에 바탕을 둔 듯하다. 이백의 「촉도난蜀道難」, 촉으로 가는 길의 험난함을 읊은 그 작품이다. 제목을 연상시키는 '공중에 걸친 사다리와 바위를 쪼아 만든 길이 이어진다天梯石棧相鉤連'는 표현은 물론, '연이은 봉우리 하늘과의 거리가 한 자도 안 된다連峰去天不盈尺'는 묘사까지. 심사정은 이백의 시를 '촉의 산천'을 해석하는 기준으로 삼았다. 당나라 시인과 송나라 화가를 선배로 모신 셈이다.

〈촉잔도〉가 더욱 감동적으로 다가온 부분은 바로 이런 지

점이었다. 심사정의 '해석' 말이다. 여운 같은 마무리가 아니라 일종의 회화적 실험처럼 보이기도 한다. 당시 심사정은 조선 최고의 산수화가로 꼽히고 있었다. 마침 큼직한 화면에 산수의 다양함을 보여주기 좋은 주제를 만났으니 최고라는 자부심, 화가로서 무언가를 이야기하고 싶지 않았을까. 이 작품에는 심사정이 평생에 걸쳐 구사해온 모든 화법이 다채롭게 펼쳐진다. 남종화풍 산수화에 어울리는 담담한 붓은 물론, 속도감 있게 꿈틀대는 거친 준법까지. 구도도 그렇다. 강약과 소밀을 조절해가며 긴 화면을 긴장감 있게 풀어내었으니, 평소 극적인 구성을 즐기지 않는 심사정의 또 다른 얼굴을 만나는 즐거움이 있다.

그러면서도 '험난한 길'이라는 주제가 무겁게 느껴지지 않는다. 색채 덕이다. 심사정의 초기 산수화에 비해 오히려 따스하면서도 가벼운 색감으로 화면에 생기를 불어넣었다. 어차피 떠나야 할 길이라면 이렇게 즐기며 가보자는 마음이었으리라.

자신의 삶에 대한 답이라 해도 좋겠다. 인간 심사정의 삶과 화가 현재의 성취가 나란히 보인다. 문인들과 벗으로 어울려 살아가면서도 그들의 그림 주문에 응해야 했던 화가.

심사정이 방했다고 밝힌 이당은 송대의 직업 화가다. 그림으로야 한 시대를 대표하기에 너끈했지만, 적어도 문인 심사정이 대놓고 따를 만한 지위는 아니다. 조선 화가들의 방작에 흔

히 이름이 오르는 원말元末 사대가四大家나 명대明代 오파吳派 같은 문인화가가 아닌 것이다. 하지만 심사정은 당당하게 그 이름을 밝힌다. 사실 필법으로 비하자면 심사정 화풍의 종합 세트 같은 이 작품이 이당의 〈촉잔도〉를 그대로 따랐다고 보기는 어렵다. '촉잔'이라는 제목에서 느껴지는 험로의 이미지를 가져왔을 것이다. 그 이미지 창조에 도움을 준 것은 이백의 시였을 테고. 「촉도난」을 읽으며 삶의 길을, 촉으로 가는 험난한 여정을 하나하나 떠올리며 채워나갔으리라.

두 개의 길. 화해하기 어려워 보이는 두 길이, 어느 한 쪽도 포기할 수 없었던 심사정의 속사정이, 그림에 담긴 묘한 긴장감의 출발점이라는 생각이 든다. 문인의 마음으로, 화가의 붓으로. 이쯤에서 심사정도 그러려니 받아들였을 것 같다. 두 길. 나란히 걸어왔으니 그렇게 이어가보겠노라고.

여행의 묘미란 그렇게 떠난 길, 고스란히 되짚어 돌아오는 데 있지 않을까. 마침 그림도 두루마리다. 한 장면씩 풀어가며 서쪽으로 걸어나간 그 길을 돌려 감으며 동쪽으로, 동쪽으로. 그렇게 풀었다 감고, 다시 거꾸로 풀고 감으며 제자리로 돌아오는 그림처럼, 여행자의 삶도 그럴 것 같다.

정해진 도착지 같은 건 어차피 없을지도 모른다. 누군가는 기나긴 길 넘고 건너며 마지막 장면에 이를 것이다. 누군가는

마음에 드는 어디쯤을 오래도록 서성이다 그 산길 중간에 여장을 풀어놓기도 할 터.

〈촉잔도〉는 어느 쪽으로 읽어도 좋을 그림이다. 설렘과 두려움으로 펼쳐 보다가, 초조와 안도감으로 돌려 감다가. 첫 여정을 시작하는 이, 이 길이 어디까지 이어질지 알지 못한다. 돌아오는 길이라 해도 안심할 수 없다. 당신이 걸어온 그 잔도, 그 사이 사라져버렸을지도 모르니까. 화가 또한 풀다가 다시 감으며 몇 번이나 그 험로를 오르내렸으리라.

하늘에 오르기보다 험난하다 했다. 촉으로 가는 길, 괜한 소문이 아니었다.

강산무진도

江山無盡圖

이인문

〈강산무진도〉

이인문, 18세기 말~19세기 초
종이에 엷은 색, 43.9×856cm
국립중앙박물관

강산은 끝이 없어라

원경은 아름답다. 멀찍이, 희미하게 아롱진 것들은 모두 아름답게 보인다. 가까이 다가서지 말자. 환영이라 해도 꿈이라 해도 좋지 않은가. 그림이란 본디 환영의 다른 이름일진대, 그 꿈을 서둘러 깰 필요는 없을 것 같다. 그것도 이런 장관 앞에서라면.

아니, 그거 아니야. 어디선가 들려오는 소리. 낭만이랑은 거리가 멀어. 이건 현실이라니까. 그 부추김에 솔깃해 좀 더 가까이. 과연, 펼쳐진 산수 사이사이 숨결이 가득하다. 저 수많은 선박이며 분주히 움직이는 사람들이라니.

무슨 소리, 그것도 상상일 뿐이지. 기암절벽 가운데 인가가 어찌 저리 빼곡하겠어. 그도 그렇다. 더 바짝 그림 앞으로. 그러곤 다시 멀찍이.

〈강산무진도〉. 끝나지 않는 강산 속에서 내 갈등도 도무지 멈

추질 못한다. 어느 쪽이 옳을까. 마음을 정했다. 팔랑이는 귀를 몇 차례나 뒤집은 다음이다.

다 덮어두고 산수만 보라는, 그 말에 끌릴 만큼 근사하다. 장장 856센티미터. 엄청난 길이로 우리를 놀라게 했던 심사정의 〈촉잔도〉를 살짝 넘겼다. 역시 주제를 생각해서다. 끝이 없는 강산이라 했다. 두루마리를 풀고 다시 감는 과정이 지친다고 느낄 정도는 되어야지 않겠나.

이 긴 두루마리를 모두 펼친 상태에서 한 걸음 물러서보자. 두루마리를 조금씩 풀어가며 그림을 감상하던 당시와 달리 우리는 펼쳐진 전체를 만나게 된다. 그 시절의 감상법과는 차이가 있겠으나 화가라면 이처럼 펼친 상태로 구도를 맞춰보았을 것이다. 화가의 의도를 따라가기에는 괜찮은 감상법이다.

무엇보다도 한눈에 드는 것은 춤추듯 넘실넘실 이어지는 산줄기. 낮고 높게, 빠르다가 때론 천천히. 푸른빛이 흘러넘치는 산맥이다. 붓이 이끄는 대로 산길을 걷다가 혹은 오르며, 잠시 너른 강변에 이르러 발길을 가다듬는다. 그리고 본격적으로 험준해지는 산세. 그 울창한 봉우리 사이를 돌고 도느라 숨이 가쁘다. 시간이 제법 흘렀다 싶을 즈음, 이윽고 원경을 나직하게 밀어두는 것으로 그림은 막을 내린다. 기승전결이 선명한 이야기를 읽어나가는 것 같다. 시원하면서도 빈틈없는 구도의 맛.

산수의 아름다움만으로도 긴장감 넘치는 이야기 한 편이 뚝딱
이다.

　이제 조금 더 가까이 다가서보자. 또 다른 이야기가 펼쳐진
다. 압도적인 산수에 파묻혀 그렇지, 꼼꼼하게 살피자면 이쪽도
만만치 않다. 유랑하는 심정으로 거닐기엔 어색한, 활기찬 삶의
현장이다. 봉우리 사이사이, '어떻게 이런 곳에?' 싶은 자리에
도 집이며 정자, 사찰이 제법 빽빽하다. 여유 있게 펼쳐진 강물
위론 크고 작은 배가 즐비하다. 규모가 만만치 않은 상선이 주

를 이룬 가운데, 아담한 고깃배에 한가로운 놀잇배도 섞여 있다. 그뿐이랴. 절경에 둘러싸여 여유를 즐기는 사람이 있는가 하면 수레에 짐을 싣고 오가는 이들의 모습도 여기저기. 심지어 도르래가 오르내리는 흥미로운 현장까지 놓치지 않았다.

좌우를 에워싼 봉우리만큼이나 인가도, 강 위의 배들도 빽빽하다. 강산 곳곳에 펼쳐진 삶의 현장이 경이롭지 않은가. 놀랍도록 섬세한 붓질로 그 다채로운 이야기를 차곡차곡 담아내는 화가의 손길 또한 경이롭다.

깊고 깊은 산중에 도르레가 오르내린다.
분주하게 움직이는 인물들의 하루가 생생하다.

이렇게 되면 정말 장르가 달라진다. 낭만적 산수의 세계에서
벗어나 활기찬 현실 세상을 그려내겠다는 의도가 분명하다. 두
세계가 공존하는 형상 아닌가. 푸른빛으로 물든 자연. 그리고
그 산수를 삶의 터전으로 삼은 사람들의 세상. 주인공이 누구
인지 분명치가 않다. 그렇다면 이야기 두 편을 엮어 읽으라는

뜻이겠는데. 진도가 잘 나가지 않는다면 일단 화가에게 돌아가 보는 것도 좋겠다.

이인문. 조선 회화의 전성기인 18세기를 빛내준 대가다. 영조 시대에 정선과 심사정이 있었다면 정조 시대는 김홍도와 이인문, 그런 평을 얻은 화가다. 의외로 현대 대중에게는 널리 알려지지 않았는데 그가 산수화, 그것도 차분한 필치의 작품에 주력했기 때문일 것이다.

이인문의 산수화는 파격적인 구도라거나, 회화사의 진전을 이룬 새로운 장르라거나, 시선을 잡아끄는 화려함이라거나, 그런 것들과는 조금 거리가 있다. 그러니까 보기에 따라서는 느리고 지루할 수 있다. 1745년에 태어나 1820년대까지 이력을 이어갔는데, 그 긴 기간 동안 놀라울 정도로 다른 장르에는 눈을 돌리지 않았다. 알록달록 화조화나 읽기 쉬운 풍속화, 초상화도 거의 남기지 않았다. 물론 조선시대 화가들에게 각자의 주력 장르가 있기는 했다. 하지만 아무리 산수화가라 해도 이렇게까지? 심지어 도화서 소속 화원인데.

그래서 결국 이런 대작을 만들 수 있었을 것이다. 사실 산수화를 좋아하는 내게도 이인문은 조금 서먹한 지점이 있었다. 너무 모범생 같다고나 할까. 몹시도 빼어난 필력에, 특히 소나무 그림을 보면 따를 화가가 없다. 잘 그린다. 반듯하다. 그다지

실수도 없고. 사람 됨됨이마저 그림을 닮았을 것 같다. 좋았다. 분명 좋기는 하지만 확 끌리지는 않던 중에 이처럼 크게 한 방을 치고 들어오는 거다.

평소 화풍으로 보아도 선배인 심사정이 떠오르거니와, 특히 〈강산무진도〉는 〈촉잔도〉와 비교해 볼 부분이 많다. 그리고 말이다. 이 비교 지점에서 〈강산무진도〉의 주제, '낭만인가, 현실인가'에 대한 답도 어느 정도 찾을 수 있을 것 같다. 아니, 강산이라는 말에서 이미 기울어버린 게임일지 모른다. 산수화의 숲에서 강산이라니.

〈촉잔도〉 속 자연은 옛사람들의 이상을 담은 산수 그대로였다. 그런데 〈강산무진도〉는 산수가 아니고 강산으로 명명되었다. 강산과 산수, 바꾸어 써도 무방할까? 강산은 산수에서 현실쪽으로 여러 걸음을 옮긴 이름이다. 산수가 현실과 떨어진 선계를 내포한다면 강산은 우리가 발 딛고 사는 터전, 강토의 뜻을 어우른다. 여러 정황으로 볼 때 〈강산무진도〉는 아마도 왕실—혹은 그 정도 권력을 지닌 이—의 주문으로 제작되었을 것이다. 당연히 주문 내용은 '강산'의 어떠함에 대한 요청이었을 법하다. 대폭 산수화를 그려달라. 그 강산 곳곳에 사람들이 잘 살아가는 모습을 담아달라. 즉, '산수를 배경으로 한 이상적인 공동체의 모습'을 요청했던 것이다.

'강산무진'은 오래전부터 이어져온 그림 주제다. 이인문의 작

품에서 본 대로, 산수와 인간의 삶이 어우러진 장면으로 그려지게 마련이다. 그러니 이 그림 속 인간사는 이상적인 삶일 뿐, 현실을 반영한 것이라 말하기는 어렵다. 실제로 당시 조선에서 이처럼 기암절벽 사이사이로 수레를 끌고 도르레를 달아 올리는 광경을 볼 수는 없었으니까.

그런 공간이 존재하지 않는다는 건 주문자도 화가도 알고 있다. 그걸 관용적인 주제로 받아들이든 현실의 소망을 반영해 읽어내든, 감상자의 마음에 달린 것이다. 그러니 〈강산무진도〉는 낭만적인 산수에 머물지도 않지만, 현실을 담아낸 실경으로 해석할 수도 없다. 꿈은 꿈이다. 그런데 산수화의 이상처럼, 탈속에 뜻을 둔 개인의 욕망이 반영된 꿈은 아니다. 공동체의 소망이라고나 할까. 그곳은 현실을 벗어나고픈 이들의 이상향이 아니다. 현실에서 실현되기를 기대하는 이들의 의지로 펼쳐진 공간이다. 태평성대라는 뜻을 담고 싶었다는 얘기다.

이 작품이 보물로 지정된 때는 2019년. 이인문의 실력에 비해 현대의 평가가 좀 박하다는 아쉬움도 없지 않은데, 보물로 알려지니 다행스런 마음이 들기도 한다. 대가다운 필치가 돋보이는 장권의 산수화로서, 충분히 나라의 보물로 인정받을 만하다. 여기에 다양한 해석으로 읽는 맛을 더해주는 그 지점을 내가 고른 보물의 이유로 이야기하고 싶다. 낭만적인 이

상 공간을 그린 산수화이자 삶의 흔적이 다채롭게 스며든 그림이다.

궁금한 점은 제작 연대다. 1800년 정조의 죽음을 기준으로 그 전인지 후인지. 정조 시대였다면 '아, 이런 국가를 이루고 싶다는 뜻이겠구나' 희망으로 읽을 수 있겠다. 소망이 현실 반대편에만 존재하는 것은 아니니까. 지금, 실현되고 있다는 희망을 구체화하고 싶을 수도 있을 테니. 그런데 정조 시대 이후라면 얘기가 좀 복잡해진다.

영조 후반부터 정조 치세를 거치며 그나마 '강산무진'이라는 꿈을 생각할 만한 시대를 살아간 화가 이인문에게, 19세기 초반의 순조 시대는 그야말로 경험해보지 못한 혼란의 연속이었다. 강산 곳곳에 국왕의 성덕이 미치기는커녕, 힘차게 살아가는 사람들의 이야기는커녕. 도화서 화원으로 그림에만 전념한다 해서 세속과 무관했을 리 없다. 사실 그런 진동이 가장 잘 전달되는 곳이 오히려 예술계 쪽일지도 모른다.

이인문으로서도 지난 시대에 대한 그리움에 마음 아릿해지는 날이 없지 않았으리라. 도화서를 적극 후원하던 국왕 정조도, 서로의 그림을 오가며 화제를 주고받던 친구 김홍도도 세상을 떠났다. 그리고 홀로 최고 화가의 자리를 지키고 있었으니, 이런 때에 '강산무진'을 요청받았다면 스스로 위안을 담고 싶지 않았을까. 꿈을 꾸던 시절이 있었지, 그런 어조로 말이

다. 언제 그린 작품일까. 제작 연대는 알 수 없지만 희망과 그리움이 나란히 담긴 그림이어서 상상을 더하며 읽는 맛이 남다르다.

장권의 산수화는 큰 구도를 보는 맛이 우선이니 시원한 필력에 의존하는 경우가 많다. 그런데 〈강산무진도〉. 아무리 높은 분의 주문이었다 해도 무얼 이렇게까지 세세하게 담았을까? 푸른색으로 물들인 산과 절벽 위로 이런저런 준법을 더해가며 다양한 표정을 만들어낸 것은 물론, 가옥이며 선박, 인물과 수레를 끄는 나귀에 이르기까지 대충 넘어간 부분이 없다. 전문가다운 솜씨구나, 납득하다가도 '정말이지 뭘 이렇게까지?' 싶다. 정성을 들이고 싶었다는 얘기가 아닐까. 이런 세상을 살아보면 좋겠다고. 내 붓으로라도 그 세상 펼쳐보여야 하겠다고. 아름다운 회화의 시대를 살아온, 이제는 홀로 남은 노대가의 마음으로 말이다.

그림 읽기를 마칠 무렵 나는 엉뚱한 글을 떠올리고 있었다. 말이 되는가. 뜬금없이 「도화원기桃花源記」라니. 아마도 그 도원, 이상향의 이미지 때문인가보다.

복사꽃에 홀린 어부가 걸음을 들인 곳. 현세와 단절한 도화원의 풍경은 신선이 노니는 환상의 땅이 아니었다. 땅을 일구며 살아가는 사람들의 소박한 일상이 유지되는 별세계다. 오래

도록 동양에서 낙원처럼 전해져온 도원의 모습이 이렇다면, 옛
사람들은 깨닫고 있었던 거다. 선계의 삶보다 더 얻기 어려운
것이 속계의 태평성대라고.

〈강산무진도〉 앞에서 오래도록 서성이던 나는 이쪽으로 마
음을 정했다. 꿈인가, 현실인가. 현실을 그렸는가 싶었지만 그
현실이 오히려 꿈이었던 것 같다. 그러고 보면 강산무진 역시
산수화의 오랜 꿈, 이상향에 대한 그리움을 담아낸 그림이다.

멀리 보이는 산수는 아름답다. 내 발아래 강산마저 아름다울
수 있다면 그 순간 강산은 산수가 되는 것일까. 꿈같은 일이다.

6

세한도

歲 寒 圖

김정희

去年以晚學大雲二書寄來今年又以
藕畊文偏寄來此皆非世之常有群之
千万里之遠積有年而得之非一時之
事也且世之滔〻惟權利之是趨爲之
費心費力如此而不以歸之權利乃歸
之海外蕉萃枯槁之人如世之趨權利
者太史公云以權利合者權利盡而交
踈君亦世之中一人其有超然自拔於
權利之外不以權利視我那
太史公之言非耶孔子曰歲寒然後知
松柏之後凋松柏是毋四時而不凋者
歲寒以前一松柏也歲寒以後一松柏
也聖人特稱之於歲寒之後今君之於
我由前而無加焉由後而無損焉然由
前之君無可稱由後之君亦可見稱於
聖人也耶聖人之特稱非徒爲後凋之
貞操勁節而已亦有所感發於歲寒之
時者也烏乎西京淳厚之世以汲鄭之
賢賓客与之盛衰如下邳榛門迫切之
極矣悲夫阮堂老人書

〈세한도〉

김정희, 1844년

종이에 먹, 23.9×109cm

국립중앙박물관

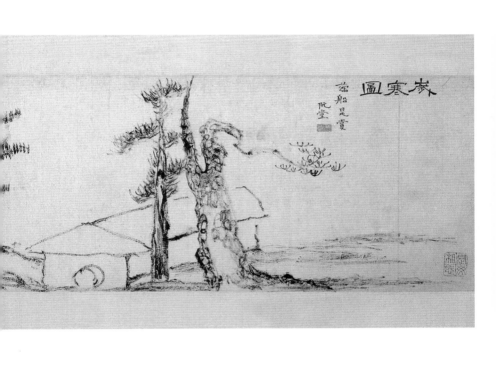

송백은 송백이다

　제주의 거친 바람도 그를 굴복시키지 못했다. 잔뜩 메마른 화면을 보며 그렇게 생각했다. 저절로 나온 게 아니다. 의도적인 메마름이다.

　저토록 앙상한 모습으로 추위를 견뎌내는 나무를 보며 그래도 송백은 송백이라고, 아니, 그래서 송백이라고. 바다 건너 먼 섬에서 다시 겨울을 맞은 남자는 붓을 깊이 적시고 싶지 않던 것이다.

　김정희의 〈세한도〉는 자화상 같은 그림이다. 누구를 위해 그렸는지, 어떠한 배경으로 이어지는지, 그 이야기를 모두 알고 난 뒤에 보아도 그렇다. 추위 속에서도 자신을 지키며 버티고 선 나무. 송백은 세상이 추워진 뒤에야 비로소 그 본질이 드러나게 된다 했지만 그렇다고 굳이 그 시련을 찾아 나선 건 아닐 테다.

　그래서 그림을 그린다. 차마 혈색 좋은 푸른 송백을 담지는

못한다. 그는 꿈을 그리려는 게 아니었다. 오랜 상징에 기대려는 마음을 털어놓은 것이다. 이 겨울, 나의 추위를 함께해줄 그대들은 어디에 있느냐고.

〈세한도〉는 1844년, 김정희의 제주 유배 시절 작품이다. 1786년에 태어난 그가 쉰아홉 되던 해로, 제주로 내려온 지 이미 4년이 지나고 있었다. 당쟁이 극심했던 조선 후기, 한다하는 집안에서 유배란 아주 특별한 사건은 아니지만 그래도 바다 너머 제주 유배는 꽤 무거운 형벌이었다. 정치 상황의 전환만이 해배의 길이었으니 그 개인이 달리 할 수 있는 일도 없었다. 상황은 좋지 않았다. 안됐지만 아직 4년을 더 기다려야 했다. 섬에서 맞는 찬바람보다 더 차가웠던 건 세상의 인심 아니었을까. 조선 최고의 학식을 갖추었다는 완당阮堂 선생이었으나 학문이 한양으로 데려다주진 못했다. 사시사철 마음 시렸을 유배객의 처지. 하물며 겨울, 그것도 바닷바람 유독 매몰찬 그 섬인 다음에야.

그러던 중에 이 작품을 그린 것이다. 화가 김정희라 하면 역시 묵란도를 떠올리게 된다. 좀처럼 산수는 그리지 않았다. 전문 화가가 아니었으니 그랬을 법하다. 그런데 제주에서 그린 〈세한도〉. 누구에게 선물로 전하기엔 역시 내가 잘하는 분야가 제일이다 싶은데, 구태여. 이유 있는 그림이지 싶다.

발문을 제외하면 그림 크기는 대략 세로 24센티미터에 가로

70센티미터. 한눈에 들어온다. 먹 한 종지나 들었을까. 자그마한 집 한 채에 나무 몇 그루. 인물이나 배경 같은 건 아예 기대할 만한 분위기가 아니다. 그저 선 몇 개로 짜 맞춘 집은 최소한의 형체를 갖추었을 뿐이다. 양옆 나무들도 딱 그만큼 단순하고.

소재의 형상도 그렇지만 필묵의 느낌은 더욱 그렇다. 물기가 번져나갈 틈이 없다. 바스락, 소리라도 들릴 것 같다. 종이의 표면, 그 올 사이를 겨우 훑고 스쳐가는 마른 붓. 극도로 먹을 아끼겠다는 의지가 다분하다. 석묵여금惜墨如金이라는 말이 이처럼 딱 맞아떨어지기도 쉽지 않아 보인다. 제목을 읽고 나니 그렇겠다 싶다. 화면 우측에 직접 쓴 제목이 〈세한도〉, 이 나무들은 지금 차디찬 계절을 견디는 중이다. 바짝 마른 채로 고스란히 겨울바람을 맞으면서. 물기라거나 윤기라거나, 그런 것들은 이미 증발해버린 시절이다.

제목 뒤로 '우선에게 주다藕船是賞'라는 글이 보인다. 역관인 제자 이상적을 위해 그린 것이다. 서체며 글자 크기, 그 배치까지 간결하면서도 멋스럽다.

그림 뒤로 발문에 제법 상세한 내력이 이어진다. 어느덧 유배 생활 4년. 외로웠을까. 적어도 얄팍한 세상 인심에 헛헛함이 없지는 않았으리라. 이런 와중에도 이상적은 여전히 청에서 구입해온 귀한 서책을 제주로 보내주는 수고로움을 아끼지 않았다. 이에 김정희는 그 고마움을 그림으로 대신한 것이다.

공자께서는 "날씨가 추워진 뒤에야

소나무와 잣나무가 늦게 시듦을 안다"고 하셨다.

소나무와 잣나무는 사계절 내내 시들지 않는 것으로서

날이 추워지기 전에도 한결같이 소나무와 잣나무요

날이 추워진 뒤에도 한결같이 소나무와 잣나무다.

그런데도 성인께서는 특별히 날이 추워진 뒤를 일컬으셨다.

孔子曰 歲寒然後 知松栢之後凋

松栢是貫四時而不凋者 歲寒以前一松栢也 歲寒以後一松栢也

聖人特稱之於歲寒之後

소박한 창 하나뿐 장식이라곤 없다. 나지막히 웅크린 집은
겨울을 견디는 주인의 모습 그대로다. 그래도 주변으론 몇
그루 송백. 가지 끝 솔잎이 노송의 건재를 말해준다. 솔잎
위로 관지를 얹은 이유도 다르지 않을 듯하다.

겨울이 되어봐야 안다. 날이 추워진 뒤에야 송백의 한결같음을 깨닫게 된다고. 시련이 닥쳐봐야 그 진가를 알 수 있다고. 화창한 계절에 잎 푸르지 않은 나무가 어디 있을까.

조선 최고의 학식을 자랑하는 김정희에게 이런 그림을 받았다면, 이상적이 아니더라도 널리 자랑하고픈 마음 누르지 못했을 것 같다. 역관으로 십여 차례나 중국을 다녀온 이상적은 스승인 김정희의 소개로 중국 문사들 사이에서 문명을 얻고 있었다. 이상적은 그림을 중국으로 가져가 열여섯 사람의 찬문을 받기에 이른다. 다들 사제지간의 아름다운 정이 담긴 그림을 보며 따뜻한 찬문을 더해주었을 것이다.

〈세한도〉는 1974년에 국보가 되었는데, 사실 회화 가운데는 국보로 선정된 작품이 매우 적다. 일단 제작 연대가 올라가는 고려 불화나 국왕의 어진 등 기록물로 가치가 높은 그림이 있다. 감상화로는 정선의 〈금강전도〉나 윤두서의 〈자화상〉처럼 미술사적인 의의가 남다른 작품들에게 기회가 주어졌다.

〈세한도〉는 어떨까. '지조 높은 작가의 내면 세계를 반영했다'는 점이 점수를 얻었을 것이다. 문인화론으로 19세기 화단에 큰 영향을 미친 이론가가, 자신의 이론에 따라 직접 작품을 그려냈으니까.

김정희가 강조한 문인화론은 다소 거칠게 '문자향서권기文字

香書卷氣'라는 말로 요약할 수 있겠다. 그림으로 학문의 향기를 풍겨야 한다는, 학문을 닦지 못하면 좋은 그림을 이룰 수 없다는 얘긴데. 그의 회화관이 당대 서화계에 미친 영향은 지대했다. 출신으로나 학식으로나, 김정희를 넘어설 인물이 없질 않은가. 〈세한도〉에서 느껴지는 극히 절제된 갈필의 힘이 바로 그가 생각한 '문인의 붓'인 셈이다. 실제로 작품을 보면 가슬가슬한 먹의 질감이 손끝을 간질일 것 같다.

그렇지만 그림만으로는 통상 '문인화'라 일컫는 기준으로 보더라도 소박하기 이를 데 없다. 〈세한도〉가 명품으로 불리는 이유는 아무래도 그의 글씨 덕이 크다. 조선 서체에 아름다움을 더해준 그 유명한 '추사체' 말이다. 그리고 그 뒤로 십여 명의 찬문까지 이어지니, 이 작품에 대한 칭송은 한 시대의 '문화 현상'에 대한 대접이 아닐까.

〈세한도〉는 그림을 위해 글을 썼다기보다는 시작부터 그림과 글이 함께 진행되었다고 보아야 한다. 별도의 그림용 화지가 아니라 편지를 쓰는 종이에 그렸다고 했으니까. 그림을 편지의 일부로 여긴 것이다. 물론 김정희도 알고 있었으리라. '완당'의 그림이 '추사체'와 함께했을 때의 가치. 때문에 이상적이 중국에서 찬문을 받아왔을 때도 의당 '그러했겠지' 받아들였으리라. 감동적인 스토리까지 더해진 김정희의 그림과 글씨라니, 화제가 되지 않았다면 오히려 이상한 일이다.

어느 편인가 하면, 여전히 나는 그림은 손으로 그린다고 믿는 쪽이다. 김정희의 문인화론보다는 조희룡의 수예론手藝論에 고개를 끄덕이게 된다. 심지어 김정희가 문인화의 전범으로 상찬한 원 사대가의 그림만 봐도 그렇지 않은가. 능숙한 필력 없이 학식과 인품으로 만들어내기는 어려운 경지다.

나라에선 국보로 정했다지만, 이 그림을 나만의 보물 상자에 담기까지는 시간이 걸렸다. 가끔 그런 작품이 있다. 어느 쪽으로 분류하기 어려워 마음속에 서걱대는. 〈세한도〉가 그랬다. 그렇다고 이 작품이 완전히 마음 바깥에 있는가 하면 그건 아닌데, 명작이라 흔쾌히 말할 자신이 없었다. 꽤나 시간이 지난 어느 무렵에야 조금 이해하게 되었다고나 할까. 그의 예술론과 작품 사이의, 도무지 같은 결로 보이지 않는 그 간극에 대해서 말이다.

의도적으로 바짝 메마른 붓을 택한 김정희. 고고하고 담담한 필치를 이야기하고 있지만, 그럴까? 김정희는 세상의 생각과는 달리 '문기 넘치는' 예술가는 아니었던 것 같다. 그가 일가를 이룬 글씨체만 해도, 이건 파격의 아름다움이지 점잖은 선비가 지닐 만한 미감이 아니다. 그런데도 그는 문기를 이야기한다. 내겐 그의 예술론과 작품이 도무지 건널 수 없는 강의 양안처럼 느껴졌다.

물론 김정희는 흔히 '속기' 넘친다고 말하는, 그러니까 오색으로 화려하거나 필법 현란한 그림을 선호하지는 않았을 것이다. 세상을 떠도는 천박한 채색화에 피로감도 느꼈을 테고. 그래도 서체에서 보여준 그 기질을 떠올려보자면, 담담한 아름다움만으로 만족하기는 어려웠으리란 생각이 든다.

〈세한도〉, 그래서 이런 붓을 들었을 것 같다. 색채의 역할을 붓이 대신한 느낌이다. 벼루 열 개가 뚫리고 붓 천 자루가 닳았을 정도로 열심이었다는 김정희. 글자 그대로 믿지 않는다 해도 그는 붓과 먹에 대해서만큼은 누구보다도 예민한 사람이었다. 그 느낌을 원하는 대로 살려낼 수 있었으리라. 그것이 채색화에 대한 본능적인 거부감이든, 의도적인 외면이든. 〈세한도〉에는 마냥 차가워질 수 없는 예술가의 속마음이 어리비치는 듯하다. 퍼석거리는 나무를 보라. 그의 갈필은 금방이라도 부서져 가루가 될 것 같다. 그러면서도 흩날려버릴 듯한 가벼움은 아니다. 그렇게 그곳에서 겨울을 이기는 나무가 피어났다.

제주에서 4년. 기가 꺾일 법도 하건만 오히려 자존감이 최고조에 이르렀는지도 모른다. 둥글어지지 않았다. 그에 맞서, 오히려 이렇게 메마른 붓질로 송백의 송백다움을 이야기하고 있다.

그 송백은 누구인가. 발문을 솔직하게 따른다면 그림 속 나

무는 제자인 이상적이다. 추위 가운데 뜻을 지키며 사제 간의 정을 잊지 않은 제자의 인품을 그린 것일 수 있다. 한편, 윤기 라곤 느껴지지 않는 형상을 보자면 오히려 김정희 본인을 투영 한 것으로 읽힌다. '바다 밖의 초췌하고 초라한海外蕉萃枯槁' 나. 말 라비틀어질 것 같은 나. 그런 나를 만들어낸 냉혹한 겨울. 이런 나, 그리고 이런 나를 잊지 않은 너. 〈세한도〉는 그 이야기를 차 곡차곡 새겨넣은 그림이다.

한탄은 아니다. 비록 현재의 모습은 저리 보일지라도 본질이 어디 가던가. 김정희는 자기에게 말하고 싶었으리라. 바닷바람 에 꺾이지 않았다. 현실을 외면하지 않을 수 있을 정도로, 대놓 고 이야기 할 수 있을 정도로 아직은 유배를 견디낼 만한 힘이 남았던 거다. 송백은 송백이다.

7

홍백매팔폭병

紅白梅八幅屏

유숙

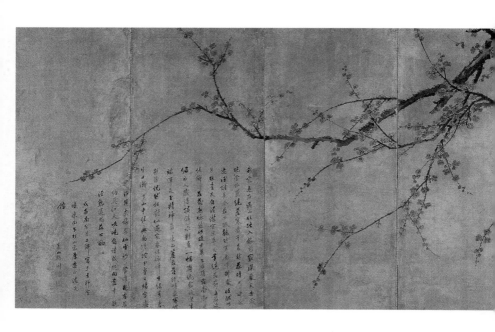

《홍백매팔폭병》
유숙, 1868년
종이에 엷은 색, 112×387cm
삼성미술관 리움

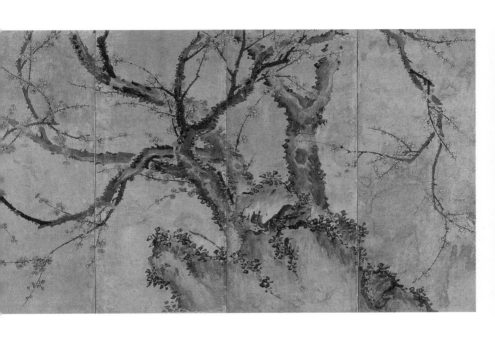

나는, 나의 색으로

　이름표를 가려본다. 누구의 그림일까. 큼직한 화면에 매화 향이 가득하다. 이처럼 시원한 구도로 매화를 이야기한 화가라면, 역시 그이가 아닐까. 하지만 그의 매화와는 닮은 듯 같지 않다. 그렇다면 남은 이름은 하나. 이쪽도 애매하다. 그의 분방한 화풍과는 거리가 있다.

　좀 어려운 문제가 되어버렸다. 19세기 후반에 이런 대작을 무리 없이 소화해낼 화가라면 누가 남았을까. 이름을 듣는다면 되물을지도 모르겠다. 정말, 유숙이라고? 유숙의 《홍백매팔폭병》 앞에서 한 번쯤은 갸웃했을 법한 의문이다. 매화를, 이렇게 그렸다고?

　화가에게도 신선한 경험이었을 것 같은데, 어쩌면 그런 날을 만난 건지도 모르겠다. 가끔씩 말이다, 자신의 재능을 몰아 쓴 듯한 작품이 나오지 않던가.

보물로 지정된 때는 1994년. 작품으로는 그럴 법하다. 하지만 그보다도, 조선 회화사의 한 장을 너끈히 차지할 만큼 유명한 화가의 작품이 아니라는 점이 눈길을 끈다.

화가 유숙을 알 정도라면 조선 회화와 꽤 친한 사이일 것이다. 19세기를 대표하는 이름 가운데 하나이긴 해도 그에게 천재나 거장이라는 설명이 따라붙지는 않는다. 그렇지만 생각해 본다. 천재만으로 화단을 이야기하려면 실상 우리의 그림 읽기도 몇 편으로 막을 내려야 할 터. 널리 알려지지 않은, 천재와 천재 사이를 이어준 이름들이 모여 시대를 채워준 것이다. 이들이 없었다면 조선 미술사를 이야기할 수도 없었다.

유숙은 도화서 화원으로 1827년에 태어나 1873년에 세상을 떠났다. 도화서의 전성기라면 김홍도와 이인문이 함께했던 18세기 후반이다. 흔히 문인의 교양을 갖춘 직업 화가를 이야기하곤 하는데, 조선 회화가 크게 융성하는 데는 이들의 활동이 절대적이었다. 유숙이 도화서에서 활동한 19세기 후반은 어땠을까. 아쉽게도 앞 시대의 성취를 따르지는 못했다. 18세기 대가들에 견줄 만한 이름도 없었거니와, 문기 넘치는 그림을 최고로 치는 문인화론이 세를 얻으며 직업 화가의 입지가 애매해진 까닭이다.

그렇다 해도, 한 세기 전처럼 반짝이지는 않더라도 도화서는 도화서다. 그 이름을 이끌고 갈 누군가가 있어야 했다. 유숙

의 자리가 바로 그곳이 아니었을까. 유숙은 배우지 않고도 잘 그린다거나 취한 듯이 작업해낸다는 등 천재로 불리는 이들에게 흔히 보이는 일화를 남기지 않았다. 이름을 뒷받침할 작품 없이 기행만 떠도는 안쓰러운 화가들도 더러 있는데, 다행히 유숙은 그런 유형은 아니었다. 천재니 기행이니 하는 소문 대신 꽤 성실하게 이력을 이어나갔다. 지루해 보일 수도 있다. 하지만 그 지루한 시간이 쌓이지 않았다면 그 사이로 이따금 튀어나오는 반짝이는 작품을 기대할 수도 없다. 말이 쉬워 '몰아쓴' 재능이지, 몰아 쓸 만한 무언가를 갖춘 이에게만 해당되는 얘기다.

4미터에 가까운 화면에 펼쳐진 매화는 보기만 해도 시원하다. 오른편 아래 괴석으로 중심을 잡은 뒤 매화를 그려나가기 시작했다. 오른쪽으로 깔끔하게 가지를 정돈한 백매와 달리, 홍매는 왼쪽으로 길게 가지를 뻗었다.

풍성한 꽃송이라기보다는 새초롬한 모양새다. 정교한 묘사에 치중하지는 않았으나 꽃잎과 꽃술까지 제법 촘촘한 것이, 흥에 빠져 후루룩 던져놓은 색채 덩어리가 아니다. 가지 방향을 위아래가 아니라 양옆으로 펼친 것은 화면 형식을 고려한 까닭이겠고. 나무 전체를 보여주는 대신 윗부분을 과감히 잘라낸 구도는 이 시기 병풍 매화도가 주로 따르던 형식이다. 화면

에 다 담아낼 수 없을 정도의 매화를 상상해보라는 뜻이겠다. 병풍 한 폭 한 폭을 따라 왼쪽으로 쭉쭉 뻗어나가던 가지는 마지막 폭에 이르러서야 걸음을 멈춘다. 아쉽다는 듯 그 끝에 매달린 꽃송이 몇.

이 정도 크기의 화폭이라면 꽤나 화려한 매화로 채웠을 것 같지만 그림 속 매화는 오히려 차분하다. 색으로만 보자면 홍매에 백매, 바위 위 녹색 태점까지 매화 그림에서 끌어올 만한 색은 모두 풀어 썼음에도, 물기를 듬뿍 실은 먹색의 차분함이 전체를 주도한 까닭이다. 문인화로 사랑받던 매화의 자취를 남겨보고 싶었음일까.

오른쪽 하단을 받쳐주는 괴석과 대를 이루듯 왼쪽 아래로 화제를 적어넣었다. 무진년 11월 상순戊辰年南至上澣, 겨울비 내리던 날에 그렸다고 했다. 무진년이라면 그의 나이 마흔둘 되던 1868년. 이미 어진도사에도 두 차례나 참여했을 정도로 도화서에서 실력을 인정받은 때다. 나이로나 경력으로나 화가로 한창인 시절이었다.

겨울비와 홍백매…. 그러니까 계절은 문제가 아니었단 뜻이고, 그저 이런 매화가 그리고 싶어 그린 거다. 낭만적인 구도 속에서도 어딘가 묵매의 느낌이 물씬한 병풍을 보자니 그런 생각이 든다. 19세기의 화려함과 전통의 무게 사이, 아무래도 이 매화 그림의 자리는 도화서 화원 유숙의 자리와 닮은 것 같다.

19세기 매화 앞에서 가장 먼저 떠오르는 이름은 누가 뭐래도 조희룡이다. 그럴 만도 한 것이 이처럼 커다란 병풍에 매화를 처음 펼쳐낸 화가였으니까. 한 장르를 시작한다는 게 어디 쉬운 일인가. 그 당당함에, 처음이라 하기엔 너무도 눈부신 매화를 창조해내기도 했고. 두 번째로 떠올린 이름은 장승업. 조희룡 사후 당대의 유행이 된 매화도를 또 다른 아름다움으로 각인시킨 조선의 마지막 대가다. 보는 이의 마음 들뜨게 하는, 묵직하면서도 화려한 매화로 이 장르의 새로운 강자로 입지를 굳혔다.

하필 유숙은 그 두 이름 사이에 끼어 있다. 조희룡과는 벽오사碧梧社의 동인 선후배로 꽤 가까운 사이였는데, 장승업의 스승으로 (만약 장승업이 누군가에게 배웠다면) 거론되기도 한다. 조희룡과 장승업 사이의 매화라니, 유숙 아니라 그 누구라도 긴장하지 않을 수 없는 위치다.

같은 형식의 작품을 비교해가며 읽는 것이 옛 그림을 보는 자연스러운 흐름인 만큼 유숙의 매화 또한 이 과정을 거치게 된다. 어쩔 수 없다. 금강산을 그리던 조선 후기 화가들이 겸재 정선을 의식하지 않을 수 없었듯, 그리고 대부분은 그 영향에서 벗어나지 못했듯.

매화도도 그렇다. 물론 매화를 그려온 역사야 19세기 화가 유숙이 헤아리기엔 까마득하겠지만, 이런 매화도를 조선에서

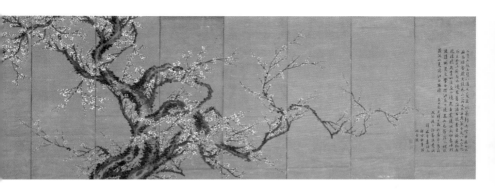

《홍백매팔폭병》, 조희룡, 19세기 전반, 종이에 엷은 색,
124.8×371.2cm, 국립중앙박물관

처음 시작한 인물이 조희룡이었으니 나란히 비교되는 장면을
피하기 어려워진 것이다. 유숙을 비롯한 당대 직업 화가들이
'독창성'에 얼마나 민감했을지는 알 수 없지만, 누구인들 고민
이 없었을까. 이름표가 신경 쓰인다는 얘기다. '병풍 매화'라는,
누가 봐도 조희룡이 떠오르는 이 형식을 똑같이 따라가기는 난
처한 노릇 아니었을까. 사람들 입에 오르내리며 평가받는 작품
이 되려면 어디에선가 차이를 만들어내야 한다.

　어땠을까. 이미 완벽해 보이는 조희룡에게서 더 나아갔을까.
그 화사함을 더 밀고 나갔을까. 우리가 이미 확인한 유숙의 매
화는 오히려 그 반대로 보인다. 그리고 이 차이가 유숙의 매화

도를 그만의 것으로 만들어냈다. 구도는 조희룡의 매화를 따랐
으나 필법만큼은 자기 스타일을 고수한 것이다. 화려한 꽃송이
보다는 맑은 먹색으로 화면의 중심을 잡고, 그림 전체를 꽃향
기로 채우는 대신 한가롭다 싶을 만큼 여백도 넉넉히 두었다.
19세기에 이르기 전의, 그 묵매의 자취를 간직한 매화 그림. 이
것이 유숙이 나아간 방향이었다. 현명한 선택이다. 세상 가득한
그 매화에 취해 길을 잃지 않았던 것이다.

　조선의 매화 병풍 가운데 보물로 지정된 것은 이 작품 하나
다. 이 그림이 조희룡이나 장승업의 매화보다 더 아름다운지,
혹은 미술사적 가치가 있는지, 그에 대해서는 여전히 의문이
남는다. 하지만 그렇게 줄 세워 살필 일은 아닌 듯하다. 무엇보
다도 이 작품 앞에 서면 '그래, 참 은은한 멋이 있구나' 마음이
나직해진다. 나의 보물 상자에 담지 않을 이유가 없다.

　매화라고 해서 어찌 날마다 같은 색으로 피어나겠는가. 한
줄기 빛 고요한 날이 있는가 하면, 거침없이 달아오르는 날이
있는가 하면 겨울비 내리는 날도 있는 법이다. 유숙의 매화도
는 그 색채 가운데 하나를 뚜렷하게 책임진 그림이다. 화려하
게 도드라지지는 않지만 오래도록 저만의 향기를 간직한 매화.
19세기 후반의 도화서라는, 조금은 위축된 그 이름을 그래도
꿋꿋하게 지켜나간 화가의 모습처럼 '쉽지 않겠는데?' 싶은 위
치에서 제 색을 피워낸 것이다.

이렇게 색과 색이 모여 한 장르를 두텁게 채워나가는 게 아닐까. 어느 화가 혼자만의 작업이었다면 한 시대의 유행으로 피어나기는 어려웠으리라. 저마다의 색이 있으니, 다양한 아름다움으로 번져나갔으니 그 또한 고마운 일. 어느 쪽이냐는 취향 문제다. 사실, 어느 쪽이든 좋지 않은가.

그의 다음 매화도가 궁금해질 만하다. 보물로 지정될 정도였으니 유숙의 필치가 매화도에 제법 잘 어울렸다는 뜻인데, 어째서일까. 전하는 매화 그림은 이 한 점뿐이다. 산수나 인물을 많이 그린 유숙이었지만 이미 도화서를 대표하던 화가에게 매화 그림 주문이 없지는 않았을 것이다. 충분히 이런저런 매화를 그려낼 수 있었을 텐데. 실력이며 이름이며 부족해 보이는 것 없는 화가가 왜 더 이상 매화를 그리지 않았을까? 먹향 가득한 매화는 이미 시대와 어울리지 않는다고 생각했을까. 너무 화려한 화면으로 들어서는 건 내키지 않는다, 망설인 것일까. 그러니 이것 하나면 족하다고. 더 잘 그릴 수는 없을 것 같고. 그런 이유였을까.

1868년 그의 심사를 건드린 겨울비를 떠올려본다. 조희룡이 세상을 떠난 지 두 해, 스물다섯의 장승업은 이제야 붓을 쥐어 보았을 터. 조선의 매화 병풍이 잠시 공백으로 남아 있던 때다. 그래서 한 번, 딱 한 번. 겨울비 핑계 삼아 꽃을 피워낸 것일까.

그러니 이 매화는 어쩌면 그에겐 즐거운 일탈이었을지도 모르겠다.

세상일 알 수 없다. 제 본령도 아닌 분야에서 단 한 점 남긴 그림이 보물이 되었으니, 만사 너무 골몰할 것도 아니다 싶다. 먼 길 끝에 다다른, 화려한 매림 안에 서성일 필요도 없지 않을까. 그저 내 뒷마당의 두어 그루 매화. 그 사이로 소박하게 피워낸 몇 송이 꽃이면 어떤가. 그 향기에 취해보았다면 그 기쁨으로 족할 일이다.

II
현실

만나다

현실 속 만남을 담은 그림들을 골라본다. 우리
땅의 아름다움을 그려낸 진경산수화와 인간
만사 다양한 이야기를 전해주는 풍속화에, 조
선 최초의 자화상까지. 보고 듣고 깨닫는 즐거
움이 가득이다.
일만 이천 봉 금강산의 그 푸른 기운이 그립다
면, 어느 달밤의 밀회를 즐기는 연인의 마음이
궁금하다면, 실사의 정신으로 자신을 마주했던
선비의 모습을 만나고 싶다면, 천천히 걸음을
옮겨보자.

8

금강전도

金 剛 全 圖

정선

⟨금강전도⟩

정선, 18세기 중반
종이에 엷은 색, 130.8×94.5cm
삼성미술관 리움

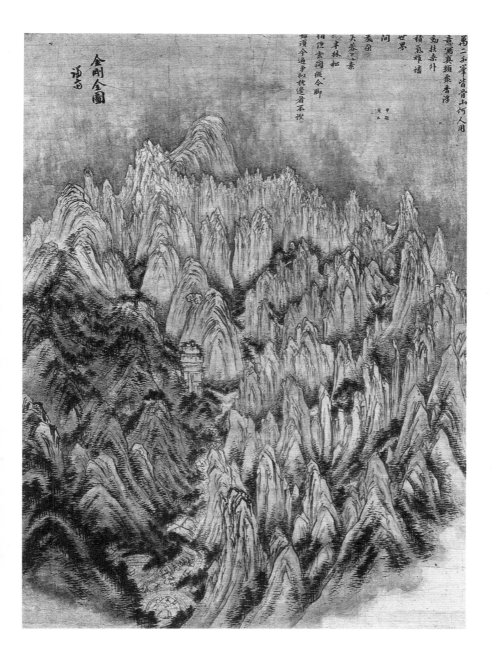

내 눈앞의 금강산, 일만 이천 봉

누가 처음 헤아려보았을까, 일만 이천 봉. 그 이름을 알 수는 없지만 금강산을 이처럼 아름다운 모습으로 각인시킨 화가라면 알고 있다. 제목도 솔직하다. 〈금강전도〉. 금강산을 전부 담았다니, 자신감이 넘친다.

정선이 〈금강전도〉를 그린 18세기 이전에도 이미 많은 화가가 이 명산을 화폭에 남겼다. 그런데도 금강산 그림 앞에서는 오직 이 사람을 떠올리게 된다. 정선을 기준으로 금강산의 이전과 이후가 나뉜다고나 할까. 〈금강전도〉는 회화 가운데 드물게 국보로 지정되기까지 했다. 선정된 배경에는 그림의 역사적 의미가 적잖을 터. 진경산수화眞景山水畵라 일컫는 그 장르 이야기다.

한국 회화사를 펼쳐보면 크게 솟아오른 봉우리 몇 개를 만

110

나게 된다. 우리에게 익숙한 진경산수화도 그 가운데 하나인데 진짜 경치, 즉 내 발길 닿은 곳, 내 눈으로 직접 본 것을 그리겠다는 다짐이 담긴 장르다. 그림에 무슨 다짐 같은 게 필요할까 싶지만, 당연해 보이는 이 일은 의외로 그리 당연하지만은 않은 것이었다.

동양에서 산수화를 대하는 자세는 뭐랄까, 다른 장르를 대할 때와는 결이 조금 다르다. 그림 속 산수를 단순히 산과 강이 아닌 하나의 이상향으로 여겼기 때문이다. 그러니 운무 사이 아득한 산이나 일엽편주 외로이 떠도는 강물 앞에서, 여기가 어디냐며 이름을 따져 물을 이유가 없었다. 그 산수의 아름다움이 어떠한가를 묻는 것으로 족했던 거다. 그렇다면 특정 장소를 지칭한 산수화라면 어떨까. 화가의 마음가짐이 달라지지 않았을까? 하지만 이쪽도 기본적인 자세가 달랐다고 말하기는 어렵다. 《무이구곡도》나 《소상팔경도》 같은 그림을 생각해보면 된다. 이 제목은 그 공간의 '이름값'으로 불려온 것일 뿐, 실제 경치가 어떠한가는 중요한 문제가 아니었다. 옛사람들에게 산수란 그런 것이었다. '이게 뭐야, 이상하잖아?' 의아해할 이유 따위는 없다는 얘기다.

이러한 산수화의 전통 아래서 생각해보면 진경산수화는 '새로운' 장르라고 불러도 좋을 정도다. '그 산수'의 실제 모습이 주인공으로 등장했으니까. 어땠을까? 너무 개인적인 감상을 늘

어놓는 것 아니냐며, 산수화답지 못하다고 낯을 가리지는 않았을까. 하지만 장르의 탄생이 시대와 무관할 리 없다. 반응은 뜨거웠다. 낯을 가리기는커녕 열렬하다는 표현이 어울릴 정도로 등장을 반긴 것이다.

한 장르의 탄생 배경이 한두 가지로 추려질 리 없겠으나, 무엇보다도 우리 땅에 대한 각성이 큰 몫을 차지한 것만은 분명해 보인다. 이름도 알 수 없는 상상 속의 산수가 아니라, 저 먼 중국 땅의 어느 절경이 아니라, 기회만 닿는다면 한 번쯤 가볼 수 있는 곳에 대한 새삼스러운 인식이라 할까.

산수화가 동아시아에 퍼진 지도 이미 천 년을 넘어선 즈음이었으니, 새로운 산수에 대한 갈망이 피어오를 만한 때였다. 그러곤 마치 기다리기라도 했다는 듯 때맞추어 새로운 예술 장르가 태어난 것이다. 의미도 좋지 않은가. 우리 땅의 아름다움을 화폭에 담아내다니. 짧게 스쳐간 바람도 아니었다. 그 출발부터 시원했던 진경산수화는 조선 화단에 큰 바람을 일으켜 그야말로 큰 봉우리로 우뚝 서게 된다. 말이 쉽지, 기나긴 산수화 전통의 무게를 견뎌내며 새로운 가지를 뻗어낸다는 게 보통 일인가.

이렇게 국보로 선정된 〈금강전도〉. 그런데 더 궁금한 대목은 진경이 그림 주인공이 된 배경보다도, 정선의 진경산수화가 선배들의 작품과 무엇이 달랐을까 하는 점이다. 정선이 실경을

처음 그린 화가는 아니었다. 금강산을 처음 그린 화가도 아니었다. 그런데도 진경산수화는, 금강산은 자연스레 정선의 이름과 이어진다.

잘 그려서일까? 물론 매우 근사하다. 하지만 정선이 수많은 선배를 제치고 그 자리를 얻은 것은 더 잘 그려서라기보다는 다르게 그려서다. 해석한 방식이 달랐다는 말이 더 어울리겠다.

아래쪽 화면 왼편, 구름다리 건너 장안사쯤에서 시작해보자. 빽빽하게 자리 잡은 봉우리 사이사이, 골짜기를 따라 점차 깊은 산중으로 들어서게 된다. 표훈사를 지나 만폭동 휘돌아 다시 금강대를 만나는 길. 그 다채로운 표정에 넋이 나갈 즈음 화면 꼭대기에 비로봉이 위용을 드러낸다. 하나하나 이름을 헤아리다 보면 정말 금강산이 이 모습 그대로 나를 기다리고 있을 것만 같다.

촘촘하다면 너무 촘촘하고, 보기에 따라서는 답답하게 느껴질 정도로 화면이 꽉 찼다. 하지만 일만 이천 봉이라 했다. 그 전모를 담아내자면 이 정도는 되어야 하지 않을까. 게다가 어쩐 일인가. 여백이라곤 없는 화면이건만 그 사이로 시원한 바람이 통하듯 푸른 기운이 흘러넘친다. 무엇보다도 독특한 준법皴法에 기댄 바가 크겠다. 점을 톡톡 찍어넣는 미점준米點皴으로 토산의 양감을 드러내면서, 죽죽 내려 긋는 수직준垂直皴으로 암

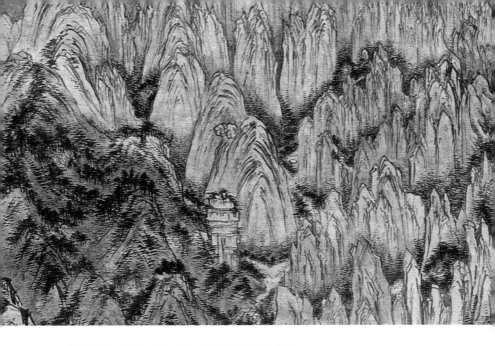

토산과 암산이 이토록 조화로울 수 있을까. 백색 뼈를 세우고
푸른빛 살을 더해 살아 숨 쉬는 영산의 참모습을 창조했다.
봉우리 하나하나, 그 이름을 불러가며 붓을 들었으리라.

산의 기세를 살려 생기를 불어넣은 것이다. 흔히 '겸재준謙齋皴'
이라 불리기도 하거니와, 토산과 암산이 어우러진 금강산을 그
리기에 이보다 더 좋은 기법은 없을 듯하다. 미점준이야 송나
라 시대부터 이어져온 것이었으나 수직준은 바로 이 금강의 암
산을 위해 정선이 창조한 표현법이다. 생생한 실경 재현에 그
야말로 진심을 다한 것이다.

금강산 그림은 이 한 점이면 되지 않겠느냐고, 최선을 다해 차려낸 만찬과도 같다. 그런데 흥미로운 점은 화가의 의도가 '실경 재현'에만 머물지 않는다는 사실이다. 직접 '금강전도'라는 제목까지 써넣었는데 무엇을 더 고민한 것일까?

진경산수화의 출발점으로 돌아가보자. 진경산수화는 내가 딛고 선 땅의 의미를 깨닫고 그 공간을 사실적으로 재현하는 데 의의가 있었다. 하지만 사실성, 그것만으로 충분할까? 정선 정도의 화가가 그것만으로 만족할 수 있었을까? 금강산이 지니는 상징성을 생각해봐도 그렇다. 실재하는 장소지만 조선인의 마음엔 그 자체가 하나의 선경으로 자리한 명산이다. 정선의 금강산 그림은 그 지점에서 다시 바라봐야 한다.

금강산을 한 폭의 전도로 그리겠다는 결심은 '온전한 산수'를 보여주겠다는, 꽤나 오래도록 이어진 산수화의 욕망에 맞닿아 있다. 하지만 봉우리 하나라면 모를까, 일만 이천 봉을 어떻게 한 화면으로? 생각해보니 그렇다. 〈금강전도〉에 일만 이천 봉을 모두 담아내었다는데 이처럼 금강산 전체를 조망할 수 있는 장소가 있을 리 없다. 상상으로 만들어낸 그림은 분명 아닌데, 요술이라도 부린 것일까. 정선은 전통 산수화의 방식을 빌리기로 했다. 다만 상상이 아닌, 직접 눈에 담은 장면들을 재료로 삼았다. 봉우리 하나하나를 짜깁듯, 그렇게 봉우리와 능선을 배치해가며 금강산의 전모를 세상에 드러냈다.

그러고 보니 실경이라기엔 어쩐지 달콤한 표현이 눈에 들어온다. 화면의 위아래를 채운 푸른빛 배경. 금강산을 고이 모셔 올리듯 둥글게 감싸 안고 있다. 현실 너머의 꿈 같기도 하고 구름 속 신비의 선경 같기도 하다. 중앙에 들어찬 빽빽한 봉우리 바깥으로 공간감을 확대하였으니, 구성으로 볼 때도 그럴듯한 선택이었다. 실경에만 충실한 그림과는 차이가 선명하다.

진경의 의미에 이상향에 대한 소망을 더해넣은 금강산. 정선이 앞 세대 선배들과 갈라선 순간이 바로 여기가 아닐까.

새로움만을 고집할 이유는 없다. 오히려 이런 부분, 전통 산수화를 따라 금강산을 하나의 이상향으로 부르기에 주저하지 않은 이 선택이 정선의 금강산을 한층 진경다운 진경으로 살아남게 했다. 선배들의 실경산수화는 그 실경을 옮기는 데 열심이었으나 정선의 금강산은 다른 길을 택했다. 전통 산수화의 존재 이유, 영원한 산수를 그림으로 체험하게 해달라는 요청을 진경에 담아내면서 회화로서의 아름다움까지도 포기하지 않던 것이다.

정선으로서는 독보적인 브랜드를 확실히 알린 셈이다. 내 이름으로 완성된 장르라니, 예술가라면 누구나 탐낼 만한 성취다. 심지어 자신의 상징처럼 새겨진 공간을 얻게 되었다. 얼마나 매력적인가.

시인이라면 비슷한 경우가 여럿 떠오른다. 관동팔경을 노래한 정철이 있고, 보길도와 함께한 윤선도가 있다. 그런데 그림으로 넘어오면 정선과 금강산, 이 조합 말고는 선명하게 떠오르는 이름이 없다. 그럴 만한 장소를 선점하여 작품으로 남긴 화가가 없었기 때문이다. 아니, 정선이 금강산에 발을 들여 제 이름과 이 산을 단단히 엮기 전까지는 누구도 실경의 지명이 지니는 힘에 대해 그처럼 깊이 생각해보지 않았기 때문일 것이다.

물론 정선이 〈금강전도〉 하나만으로 이 명예를 얻은 것은 아니다. 하지만 화가로서의 삶 대부분을 금강산 그림과 함께했다 해도 과하지 않을 정도다. 정선이 금강산을 처음 만난 것은 1711년, 서른여섯이 되었을 때로 애초에 그림 제작을 위한 여행이었다. 이때의 체험을 《신묘년풍악도첩辛卯年楓嶽圖帖》에 오롯이 담아낸 이후, 그의 금강산 그리기는 평생에 걸쳐 이어졌다. 여느 거장과 달리 화가로서의 출발이 다소 늦었던 정선이 이 첫 번째 금강산 그림으로 본격적인 화명을 얻기에 이르렀으니, 금강산과의 만남은 운명이 아니었을까.

그랬기에 금강산은 정선에게 묵직한 과제 같은 것이었을지도 모른다. 이미 시인 묵객들이 붓 끝으로 넘치도록 칭송하던 그 이름을 이제 화가의 붓으로 옮겨오고 싶다는. 이는 그림의 오랜 이상이기도 하다. 아름다움을 재현하는 것. 실재하는 공간

이니 욕심 한 자락을 더할 수도 있겠다. 나의 그림이 금강산과 얼마나 닮았느냐고. 나의 그림을 그 아름다움에 견주면 어떻겠 느냐고.

설령 지금 걸으며 두루 살핀다 한들 縱令脚踏須今遍
머리맡에 두고 맘껏 보는 것만 하랴 爭似枕邊看不慳

〈금강전도〉에 얹힌 화제다. 이 그림이 있어 금강산 여행을 떠 날 필요가 없다 하였지만, 정말 그럴까? 오히려 나는 그림을 보 고 난 뒤 진심으로 그 산이 궁금해졌다. 화가의 마음에 불을 지 핀 산, 어떤 형상일까.

금강산이 없었더라도 정선은 어떤 식으로든 진경산수화를 완성했을 것이다. 시대의 흐름이기도 했으니까. 하지만 금강산 이 없었다면 진경산수화가 한국 회화사 최고의 봉우리로 평가 받기는 어렵지 않았을까. 의도만으로, 의미만으로 채울 수 없는 아름다움이 거기에 있다.

다행스런 일이 아닌가. 마침 변화의 18세기에, 마침 한 천재 가 붓을 들었을 때, 그곳에 금강산이 있었다. 진경의 시대를 기 다리는 그 산이 있었다.

9

청풍계도

淸 風 溪 圖

정선

〈청풍계도〉

정선, 1739년
비단에 엷은 색, 133×58.8cm
간송미술문화재단

이제, 길을 떠나지 않아도 좋다

파랑새까지 들먹이지 않더라도, 사람 마음이 그렇다. 가까운 것의 소중함을 잘 헤아리지 못한다. 내 집 뒷산이 감동으로 가슴을 파고드는 일도 흔치 않다. 뭐, 산은 산이고 물은 물인 거지.

청풍계는 정선의 집에서 산책 삼아 나설 정도의 거리다. 아침저녁으로 마주했을 이 공간이 새삼스레 화제로 불쑥 와닿진 않았겠지만, 인왕산 아랫자락쯤 되고 보면 풍광이 남다르긴 할 터. 어느 날 마음이 동할 수도 있겠다. 어떤 분위기가 어울릴까. 우리 집 뒷산이라면 아무래도 따스하고 여유로운 화면이 적당해 보이는데.

정선의 생각은 달랐던 것 같다. 〈청풍계도〉 앞에서 누가 평온함을 느끼겠는가. 진경산수화를 완성한 정선이었으니 이 작품 또한 그의 '금강산 그림'과 그리 멀지는 않을 것이다. 금강산이

든 청풍계든 이 땅의 실경을 주인공 삼은 다음에야. 하지만 금
강산에서 청풍계에 이르는 길은 생각처럼 만만한 거리가 아니
다. 조선 진경의 상징인 금강산과 우리 동네 청풍계를 나란히
세우다니, 정선에게도 쉬운 선택은 아니었으리라. 하지만 정선
만이 찾아낼 수 있는 길이었다.

위아래로 제법 길쭉한 화면이다. 붓이 스치지 않은 곳이라곤
없을 만큼 빽빽해서 어디서부터 그림을 읽기 시작해야 할지 망
설이게 된다. 마침 화면 아래쪽에 청풍계 안으로 들어서는 인
물이 있으니 그를 따르며 그림을 보는 것이 좋겠다.

시동과 나귀를 입구에 두고 선비가 담장 안으로 들어서는 중
이다. 입구를 가로막듯 솟아오른 나무를 지나 오른쪽으로 보이
는 누각은 청풍지각. 선비는 이미 오른편을 향하고 있으니 발
걸음도 그쪽으로 이어갔을 것이다. 그렇게 화면 중앙에 이르면
단정하게 자리한 늠연당과 그 왼편의 태고정을 만나게 된다.
걸음을 옮기던 선비도, 그 뒤를 따르던 우리도 이곳에서 잠시
숨을 골라야 하려나보다.

절반가량 남은 화면 위쪽은 산수로만 채웠다. 늠연당 바로
뒤로는 깎아지른 수직 바위가 우뚝하다. 사선으로 잘라낸 바위
윗면을 따라 시선을 옮기면 그 위로 다시 커다란 바위. 힘들게
올라왔으니 숨 좀 틔워줄 공간이 있을 법하건만 화면 꼭대기까

호락호락하지 않다. 친절한 안내자가 있을 리 없다. 앞을
막아서는 수목의 무게를 수긍할 수 있는 이만이 이 공간의
아름다움을 누릴 수 있다. 마침 그런 이가 이곳에 들어서
는 중이다.

지 아슬아슬, 경물만 가득하다. 화가가 원치 않았던 것이다. 느슨한 소재라곤 없다. 여백이라 부를 만한 강물도, 하늘도, 평원도 하나 없다. 우뚝한 나무와 묵중한 바위들, 긴장감에 숨이 막힌다.

그래도 명색이 산수화 아닌가. 긴장이라니, 오히려 감상자의 마음을 풀어주는 쪽에 가까운 장르다. 이 정도로 촘촘한 구도라면 화가의 남다른 의도가 있음이 분명하다.

의도한 것이 긴장감이었다면 구도만으로도 충분해 보인다. 그런데 정선은 여기에 또 다른 효과를 더한다. 정선식 필묵법이라 해도 좋을, 강약 대비가 분명한 먹색. 대비가 분명하다는 말로는 모자란다. 짙은 먹이 화면 전체를 지배한다는 느낌인데, 특유의 필법으로 그 효과가 극대화되고 있다. 여느 화가라면 이미 전해오는 기법 가운데 하나를 골라 사용했을 만한 대목에서, 정선은 "이 느낌이 아니야!" 하고 외치듯 쓱쓱 준법을 만들어내곤 한다. 이미 금강산을 위해 수직준을 창조했을 정도로 우리 산수의 특성을 재현하는 데 진심을 다하지 않았던가.

이번에는 화면을 쓸어내리듯 힘이 두드러지는 부벽준을 가져왔다. 비백飛白의 효과가 선명한 중국 화가들의 부벽준과 달리, 먹을 쌓듯이 바위 면을 채워넣은 것이 정선의 새로움이다. 날카로운 묵직함을 표현하기에 이만한 필법도 없을 듯하다. 화가가 전하고픈 주제가 바로 이 느낌이 아니었을까. 정선의 눈

에 새겨진 청풍계의 모습 말이다.

강약 조절로 치자면 정선만 한 화가가 없다. 과장 섞인 해석으로 대상을 강하게 각인시키는 것이 그의 진경산수화가 지니는 장점이기도 하다. 이미 정선의 과감한 구도와 짙은 먹빛을 봐온 터다. 그런데 〈청풍계도〉의 위용은 무언가 다른 면이 있다. 과장으로 회화적 효과를 극대화한 〈인왕제색도〉나 〈박연폭포〉를 떠올려보자. 이 작품들에서 정선이 대상을 바라보는 시선은 제법 거리감이 있었다. 금강산 그림도 다르지 않다. 전체를 바라볼 수 있는 거리를 유지한 관찰자의 태도다. 그런데 〈청풍계도〉에서 정선은 감상자의 시선을 던져버린다.

화면 속 인물이 열쇠다. 굳이 인물을 그려넣은 것이 일종의 감상 팁은 아니었을까. 한낱 사람과 크고 깊은 산수의 대조 말이다. 청풍계를 보고 싶다면 이 선비처럼 몸을 낮춰야 하겠다고. 산수 앞에서 인간은 참으로 자그마한 존재일 뿐이라고.

그의 진경산수화 가운데 이처럼 수직적인 상승감이 두드러진 작품은 없었다. 위아래로 길쭉한 산수화라면 대개 화면 위쪽에 원경이 자리하게 마련이다. 익숙한 약속이다. 그런데 〈청풍계도〉는 화면 위쪽의 의미를 말 그대로 위쪽, '높이'로 해석했다. 원경의 거리감을 위한 장치, 그러니까 사물의 크기 차이라든가, 원근 사이를 가로지르는 안개나 구름 따위 없이 모든

경물을 바짝 끌어당겨 수직으로 착착 쌓아올렸다. 고개 들어 그 까마득한 높이를 실감해야만 할 것 같다. 화면 제일 위에 자리한 바위가 굴러떨어지진 않을까, 숨을 삼키며 바라보게 된다. 그 바위가 구른다면 사선이 아니라 수직으로 떨어져내릴 것만 같다.

금강산보다도 높이 올려봐야 할 듯한 공간이라니, 분명 화가의 마음이 만들어낸 높이다. 〈청풍계도〉에서 화가는 여유로운 감상자가 아니라 수직의 위엄을 체험하는 자리를 자처했다. 사연이 궁금하다.

위쪽에 적힌 '기미년 봄에 그리다己未春寫'에 따라 정선 나이 예순넷 되던 1739년 작품임을 알 수 있다. 64세라면 옛 화가들로서는 노년이라 하겠지만(18세기를 함께한 심사정, 윤두서, 김홍도는 모두 예순넷 이전에 세상을 떠났다) 84세로 세상을 뜰 때까지 힘차게 붓을 든 정선에게는 아직 한창때다.

이미 금강산 그림으로 대가의 반열에 올랐으며, 그 기세를 이어 한양 근처의 수많은 명승지를 그려내는 중이었다. 진경산수화의 제2장이라 할까. 진경의 영역을 대폭 넓혀간 것이다. 〈청풍계도〉도 그 바람의 한 자락으로 읽을 수 있다. 별명이 따로 있을 정도로 수려한 공간이니 진경산수화의 주인공으로 부족함이 없다. 하지만 이것이 전부가 아니다.

정선은 흔히 '장동 김씨'로 불리는 유명한 김씨 집안과 연이 깊었다. 인왕산 아래 한동네에 살았으며 그 연으로 알게 모르게 입은 덕이 많았다. 스승으로 전하는 김창흡과의 관계도 그랬다. 청풍계는 바로 김씨의 세거지로, 당장 그 안의 늠연당은 김상용의 초상을 모신 곳이다. 권력 다툼으로 혈전이 오가는 조정에서, 적어도 그만한 권력을 유지하기까지 김씨 집안의 내공은 만만한 것이 아니었다. 수상首相 자리에 오를 만한 최고 실력의 과거 급제자가 끊어져선 안 되고, 문장으로 꼽힐 만한 이름도 배출해야 한다. 물론 당쟁의 선봉에서 권력을 얻은 대가로 심심찮게 유배와 사사가 이어졌다. 그 집안에 대한 역사적 평가와는 별개로 정선이 진경산수화를 완성하는 데 미친 영향이 적지 않다.

《곡운구곡도》 등 앞 시대의 많은 실경산수화가 바로 김씨 집안과 관련된 것이었는데, 정선이 이들 작품에서 큰 영감을 얻었기 때문이다. 그러니 정선에게는 청풍계가 남다를 수밖에 없다. 권력 다툼과는 거리가 먼 곳에서 그림을 그리는 한미한 문인화가 처지였지만, 어쨌든 그 '동네' 일원이었으니까.

이 대목이 바로 수직으로 치솟는 구도의 배경일 것이다. 마음의 무게를 녹여넣은 의도적인 헌사일지도 모르겠다. 공간에 담긴 정신의 의미를 구도로 연출해보고 싶다고. 어느 그림인들 화가의 감정이 스미지 않겠는가마는, 〈청풍계도〉처럼 그 심사

가 구도 속에 고스란히 드러난 진경산수화는 흔치 않다.

〈청풍계도〉는 2017년에 보물로 지정되었다. 정선 특유의 필법이 살아 있는 진경산수화로, 도성의 대표 명승지를 잘 담아낸 대작이라 평가받은 것이다.

이 작품이 내 마음속 보물로 들어선 것은 꽤 오래전 일이다. 구도 때문이었다. 그 구도에 이르기까지 화가가 거쳐왔을 진경의 숲이 떠올랐다.

정선은 '금강산'을 하나의 형식으로 후세에 전해주었지만 '청풍계'는 정선만의 것으로 남았다. 개인적인 사연이 녹아든 그림이니까. 정선의 구도를 따라 금강산을 그릴 수는 있지만, 그 누구도 청풍계를 수직으로 구축하지는 않는다. 누군가 멋모르고 따라 그리다가도 '이건 아닌데?' 붓을 멈출 수밖에 없다.

재미난 점이 또 있다. 정선이 이곳을 꽤 여러 차례 그렸다는 것. 그에게는 드문 일이 아니다. 인상 깊었던 장소를 변주해가며 이렇게도 저렇게도 보여주곤 했으니까. 금강산 곳곳의 절경들만 해도 그렇다. 단발령, 만폭동, 장안사… 그리고 청풍계도 그랬다. 그래도 '금강산만큼은 아니겠지' 생각했지만 아니, 사실인걸. 현전하는 〈청풍계도〉는 모두 여섯 점. 이쯤 되면 정선에게 청풍계가 가지는 의미가 정말 남다르다 싶긴 하다.

그곳에 발을 들였다는 자랑으로 금강산의 수려함을 펼쳐보

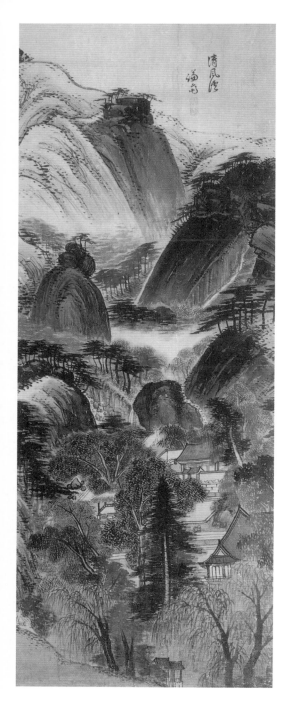

〈청풍계도〉, 정선, 1730년경,
비단에 엷은 색, 96.1×36cm,
고려대학교박물관

인 정선은 이곳에 산다는 자부심으로 청풍계의 묵직함을 쌓아나갔다. 정선의 마음속 청풍계는 금강산 비로봉보다도 높다. (물론 제아무리 정선이라도 더 아름답다 이야기하지는 않았다.) 둘을 바라보는 감정이 같을 수는 없다. 금강산이 열망이라면 청풍계는 선망이다.

금강산과 청풍계의 거리는 결코 가까운 길이 아니었다. 나의 고향이 승경이 되기까지, 화가는 그 길에서 수많은 장면을 그려나갔으리라.

진경의 아름다움을 화폭에 담기 위해 꼭 먼 길을 떠나야 하는 건 아니다. 금강이 아니어도 좋다. 그대만의 봉우리, 그대만의 계곡 하나 품고 있다면 그곳에 마음의 색을 입혀볼 수도 있겠다고, 새롭게 태어나고픈 풍경들이 아주 가까이에 숨어 있는지도 모르겠다고. 그렇게 자신만의 이미지로 공간이 재창조되는 것이다.

청풍계. 그 이름처럼 맑은 바람 소리는 까마득한 높이에서 내리꽂으며 화가의 마음을 흔들어놓았으리라. 그 앞에서 고개 젖힌 채 묵직한 바람 소리에 자신을 맡긴 정선의 모습이 보인다. 그는 마음을 정한 것 같다. 수직의 아름다움이다.

병진년화첩

丙 辰 年 畵 帖

김홍도

〈소림명월〉

김홍도, 1796년
종이에 엷은 색, 26.7×31.6cm
삼성미술관 리움

진경의 이름마저 지워낸 진경

달이 떴다. 이른 봄, 이제 겨우 새순을 틔우려는 나무 사이로 보름의 달이 떠올랐다. 익숙한 풍경이다. 야산 어디서나 흔히 보는. 아니, 그렇지 않다. 낯선 장면이다. 어느 산수화에서도 보지 못했던. 화가는 잠시 숨을 멈추지 않았을까. 붓을 들기 전까지, 익숙함과 낯섦 사이에서 서성이지 않았을까.

〈소림명월疏林明月〉. 그 화면 앞에서 나도 그랬다. 이 풍경을 산수로 받아들여 오랜 전통을 훌쩍 뛰어넘은 화가의 놀라운 시선에 마음이 묶여버렸다. 아니, 처음 그림을 보았을 때는 풍경이니 진경이니 그런 건 떠오르지도 않았다. 사각사각, 붓끝 살려낸 그 먹빛이 놀라워 한참 들여다보았을 뿐이다.

어느 쪽이 먼저든 상관없다. 그의 시선이든 필력이든, 내 눈길 사로잡은 아름다움에서 시작하면 좋겠다. 하나가 다른 하나로 이끌어줄 것이다.

〈소림명월〉은 《병진년화첩》에 실린 그림 스무 점 가운데 하나다. 화첩답게 아담한 크기지만 보물로 꼽힐 만한 수작들로 꽉 차 있다. 1984년, 화첩 전체가 보물로 지정되었다. 김홍도의 대표작으로 널리 알려진 만큼 보물 지정은 당연한 일. 화첩의 구성도 더할 나위 없고 보존 상태도 양호하다.

작품을 작품으로만 보고 싶은 이에게도, 미술사적 가치를 먼저 논하고픈 사람에게도 너끈히 얘깃거리를 끄집어내줄 만하다. 우리는 작품에서 시작해보기로 하자. 어렵지 않다. 어디에서 읽기 시작해야 하나 방향을 살필 필요도 없다.

단박에 눈에 담기는 정경이다. 지금 우리가 바라보는 이 각도로, 화가는 그 숲 사이에 걸린 달을 바라보았을 것이다. 보름의 밝은 달. 하지만 쨍한 달빛은 아니었나보다. 이른 봄의 촉촉한 대기 속으로 스며들 만한, 알싸한 향기를 머금은 달빛.

둥근 달 주변으로는 얼기설기, 잎도 채 돋지 않은 나뭇가지들이 뒤섞여 있다. 화면 아래쪽으로 가느다란 물줄기가 흐를 뿐. 이 그림을 소림명월, '성근 숲 사이의 밝은 달'이라 부르는 이유를 알 것 같다.

소박하고 친근하다. 누구라도 그릴 수 있을 듯한 구성이지만, 이게 말처럼 쉬운 일이 아니다. 먹빛 때문이다. 먹빛이 그저 검은 것은 아니라고, 검은빛이라 해도 똑같이 검은 건 아니라고.

김홍도의 작품이 일깨워준 그 진실을 이 그림에서 새삼 깨닫게 된다. 대작들과 비교해도 밀리지 않는, 먹색의 눈부신 스펙트럼을 펼쳐보인 것이다. 나뭇가지를 하나하나 헤아려본다. 물빛처럼 옅고 맑고 가볍게, 그러곤 점차 농도를 더해가며 짙고 깊고 강하게.

색도 색이려니와 그 먹을 실어 나른 붓의 몸짓도 절묘하다. 종이 결 위, 간지러울 정도로 스치는가 싶더니 올올이 스며들며 깊은 교감을 나누고 있다. 정교한 소품을 만나는 기쁨. 사실 이 정도로도 충분했다.

그런데 '근사하다', 감상을 마무리하며 마음이 좀 진정될 무렵 그 생각이 드는 거다. 먹이니까 먹인가보다, 산수화로 분류되어 있으니 그렇겠구나, 필력에 홀려 그냥 지나칠 뻔했다. 이 낯선 구도 말이다. 눈앞에 펼쳐진 풍경을 마주하듯, 한눈에 들어온 성근 숲의 밝은 달. 먹으로 그려낸 산수화라기엔 어째 의아하다. 장르를 바꾸어 풍경화 정도가 어울리는 장면이다. 사실, 이 달밤에 이르려면 준비가 조금 필요하다. 마침 같은 화첩 안에 고마운 길잡이가 보인다. 〈옥순봉〉으로 거슬러 가야겠다.

〈옥순봉〉은 《병진년화첩》의 표제작으로, 화첩 제목은 이 그림에 적힌 '병진년 봄에 그리다丙辰春寫'라는 관지에 따른 것이다. 옥순봉이라면 단양을 대표하는 절경이니 진경산수화에 잘 어

〈옥순봉〉, 김홍도, 1796년, 종이에 엷은 색,
26.7×31.6cm, 삼성미술관 리움

울리는 주제다. 김홍도 역시 18세기 화가였던 만큼 화단을 흔
들어놓은 진경의 바람 앞에서 자신의 길을 고민했으리라.

하지만 진경이라니. 산이 높으면 그늘도 깊지 않던가. 정선
이라는 거봉 이후 진경산수는 그만한 이름을 찾지 못하고 있었

다. 그의 금강산이 너무 높았기 때문이다. 김홍도가 처음 금강산으로 발을 들인 것은 마흔네 살이던 1788년. 김홍도 정도의 화가에게도 정선은 넘기 어려운 산이었다. 정선의 걸음을 그대로 따를 수는 없는 일. 김홍도의 금강산은 무엇이 달랐을까. 나란히 놓고 보면 그 차이가 확연하다. 과장과 생략으로 긴장감 넘치는 정선의 그림에 비해 김홍도의 진경은 사생寫生의 느낌 물씬한 차분한 필치가 두드러진다.

김홍도의 금강산 그림은 매끄럽게 뽑아낸 수작이 분명하다. 하지만 조선의 진경은 이미 정선과 나란한 이름이 되었으니, 이 분야에서는 후발 주자가 비교의 부담을 안을 수밖에 없다. 사실적인 화풍이라든가, 격조 있는 필묵이라든가, 그 또한 원조를 의식한 후대의 비교 평가로 읽힌다. 필법 차이만으로는—물론 그 아름다움도 대단했지만—아쉬움이 남는다. 보는 우리가 이럴진대 김홍도의 마음은 어땠을까.

그리고 병진년. 무슨 바람이 불었을까. 그저 필법 차이가 아닌, 장르의 성격을 바꾼 진경산수화를 화첩에 담았다. 시작은 〈옥순봉〉. 봄기운에 어울리는 다감한 색채에, 주봉인 옥순봉에 집중한 구성도 일품이다. 여기가 바로 옥순봉이로구나! 가보지 못한 이들의 꿈을 대신하기에 그럴싸한, 진경산수화 본연의 목적에도 딱 어울리는 구도다. 아니나 다를까, 강물 위로 놀잇배 한 척이 여유롭다. 그러고 보니 어떤가. 시점을 주목하지 않을

수 없다. 이 그림은 강물 위에서 유유자적 멋진 풍광을 바라보는, 그 시점으로 그렸다. 새로운 사건인가? 물론이다.

진경산수화의 트릭에 대해 생각해볼 시간이 온 거다. 지금까지의 진경산수화는 진짜 경치를 담긴 했으나, 일종의 편집 기술을 더한 것이었다. 만폭동이든 인왕산이든 정선의 유명한 진경산수화 하나를 떠올려보자. 그런 '장면'은 현실에 없다. 산봉우리에 올라, 혹은 계곡 옆에 앉아, 때론 하늘에서 내려다본, 그 여러 장면을 겹치고 겹쳐 가장 멋진 구도를 '창조'한 것이다. 솜씨가 하도 절묘하니 눈치채지 못했을 뿐이다.

옥순봉 앞에서 김홍도는 옥순봉만을 그리기로 했다. 편집할 필요 없이 프레임을 고정한 채로. 진경이니까, 이렇게 그 장면을 감상자의 시선으로 바라보는 건 어떻겠느냐고.

화가와 대상, 감상자와 그림 사이가 이토록 가까운 진경산수화는 일찍이 없었다. 사실 진경으로 오기까지도 시간이 꽤 오래 걸리지 않았던가. 김홍도는 한 걸음 더 나가, 대상을 바라보는 시점을 바꿔버린 것이다. 화면에 담길 소재가 제한될 수밖에 없겠는데 그런 만큼 현장에 함께한다는 느낌이 강해진다.

그런데 정말, 그 병진년에 무슨 바람이 불었던 걸까. 김홍도는 여기에서 멈추지 않았다. 이번엔 아예 장르 자체에 대한 질문을 던진다. 〈소림명월〉로 돌아가보자. 산과 물, 그 아름다움을 주제로 삼았으니 장르로 가르자면 산수화가 분명한데. 하지

만 낯설기만 하다. 지금껏 보아온 산수화 가운데 이런 구도가 있던가. 운무 가득한 첩첩산중까지는 아니더라도 이건 너무 소박하지 않은가. 사진 한 장에 너끈히 담길 만한 풍경이다. 〈옥순봉〉의 새로움을 이어보자면, 〈소림명월〉 또한 화가의 시점에 의지한 구도임을 알게 된다. 화가의 눈앞에 펼쳐진 그 장면을 고스란히 옮겨놓은 것이다. 이 장르에 익숙한 우리에겐 여전히 어색하지만 새로운 시점으로 그린 산수화라 받아들여야 할 것 같다.

그렇다면 이 그림을 진경산수화라 부를 수 있을까. 누가 보아도 그 제목을 떠올리게 하는 것이 진경산수화의 특징이다. 금강산처럼 큰 이름이든, 아니면 청풍계 같은 계곡이나 옥순봉 같은 봉우리 이름이라도 말이다. '소림명월'은 고유 명사가 아니다. 성근 숲 사이로 떠오른 달을 그렸다면, 그 어떤 그림이라도 소림명월이라 불릴 수 있다. 이름에 대한 이런 이야기, 어디선가 들어본 듯하다. 이상적 공간, 그 보편적인 아름다움을 그려내기로 했던 산수화의 꿈. 그렇다면 〈소림명월〉의 자리는 어디가 좋을까.

그래도 진경산수화라 부르는 편이 옳겠다. 상상의 공간이 아니라 그의 눈앞 광경을 옮겨놓은 시점 때문에라도. 고유한 지명이 아니면 어떤가. 절경으로 칭송되지 않는, 내 주변의 평범한 풍경을 주인공으로 불러오다니. 그 눈길이 따스하다. 일상에

서 발견한 새로운 아름다움, 새로운 진경이라 해도 좋지 않을까. 산수와 풍경이라니, 생각해보지 못한 만남이다. 하지만 눈에 띄지 않을 만큼 자연스럽다. 이름 없는 산수에서 진경의 이름으로, 그리고 다시 그 진경마저 벗어난 일상의 풍경으로.

정선의 금강산에서 출발한 진경의 아름다운 여정이 청풍계에서 전기를 맞더니 옥순봉에 이르러 큰 숨을 쉬고, 이어 소림명월에 이른 것이다. 이 마지막 순간은 첫걸음만큼이나 울림이 크다. 보물처럼 빛나는 여정이었다.

병진년이면 김홍도가 쉰두 살 되던 해다. 금강산 여행과 두 차례의 지방관 생활로 바쁘게 보낸 사십 대. 그리고 이제 제자리로 돌아왔다. 회화를 정면으로 마주할 만한 때였다.

그림 한 장 한 장을 쓱쓱 뛰어넘는 속도감은 어지러울 정도지만 김홍도는 숨 가쁜 기색이라곤 없다. 금강산 그림에서 옥순봉까지는 어느 정도의 숙성 기간이 있었다. 그런데 〈옥순봉〉에서 〈소림명월도〉, 제법 멀어 보이는 이 길을 김홍도는 병진년 봄, 봄꽃이 채 피고 지기도 전에 건너버렸다.

어느 봄밤, 화가의 마음에 달이 떠올랐다. 사경寫景을 쌓고 쌓은 시간이 없었다면 그 달빛이 화폭으로 스며들 일도 없었으리라. 한 장르를 되돌아보게 만드는 명작이 뚝딱, 우연처럼 만들어질 수 있겠는가. 화가의 고민이 자연스레 길을 찾은 것이다.

수고로움 없이 이런 순간 또한 가능할 리 없다.

애초에 각 잡고 대작으로 마주할 마음은 아니었던 듯하다. 그림의 주제며 방향이며, 이 정도의 소박함이 어울린다고 생각했던가보다. 무심한 양 소소한 이야기를 주고받듯 화첩 사이에 조용히 끼워넣었다. 그저 어느 봄날의 흥으로 적신 붓이 여기에 이른 것이라고.

그 손길이 또 그림만큼이나 담담해서 '그래, 그렇지', 우리 또한 생각을 멈추고 다시 필묵 속으로 빠져들게 된다. 이렇게 아름다운 달밤인데. 이토록 향기로운 먹빛인데. 진경이라 해도, 그저 이름 없는 산수라 해도, 아니 풍경이라 불러도 좋지 않은가. 알 사람이 알아보면 되는 일이다.

자화상

自 畫 像

윤두서

〈자화상〉
윤두서, 1710년대
종이에 수묵담채, 38.5×20.5cm
고산윤선도유물전시관

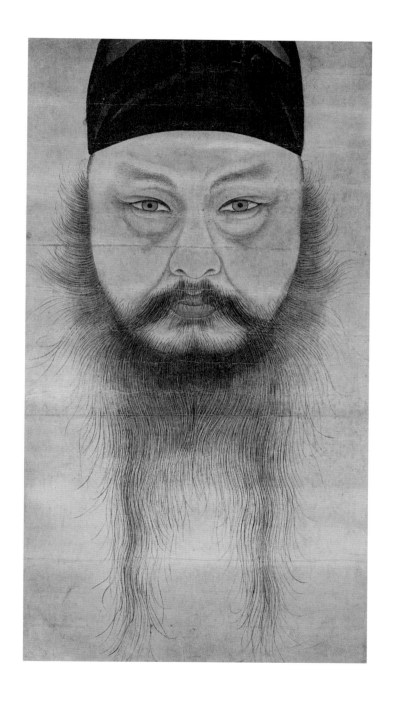

오직 나를 위한 그림

당신은 누구입니까. 저절로 묻게 된다.

대놓고 마주보기엔 머쓱하다. 훔쳐보는 것도 아니건만, 그런데도 난처하다. 초상화, 아니 자화상이어서? 이미 자화상을 수두룩하게 만나왔다. 마주 앉아 이야기 나누고픈 그림도 적지 않았고.

무엇 때문일까. 그림은 감상자를 의식하게 마련이다. 아무리 독백처럼 흘려낸다 해도, 나 혼자만을 위한 예술이 가능할까. 당장 나의 보물 상자에 담긴 작품들만 보아도 그렇다. 저마다 다른 목적으로 만들었지만 화가의 숨겨둔 일기장은 아니었다. 화가 자신을 위한 것이라 해도 말이다.

윤두서의 〈자화상〉은 어떤가. 태생부터 달라 보인다. 나를 위한, 내가 보려고 그린 그림. 화가는 다른 이들이 제 얼굴을 마주하는 상황을 크게 고려하진 않은 것 같다. 그런데 이건 또 무

슨 일일까. 독백 같은 이 그림이 그의 이름을 알린 최고의 작품으로 남았다.

세상에 나오지 않았다면, 그의 고택 벽장 안에 잠자고 있었더라면, 그렇게 묻혀버렸으면 어쩔 뻔했나. 그의 고요한 시간을 방해한 것 같아 미안하지만, 아니. 윤두서도 이런 만남을 기다리고 있었을지도 모르겠다. 뼛속까지 화가였을지도.

화면이 한 남자의 얼굴로 가득하다. 살집 적당한 얼굴에 이목구비는 제법 단정하니 자리를 잡았다. 섬세한 눈썹이며 반듯한 콧대, 진중한 입매에 이르기까지 그 표현 하나하나에 공들인 흔적이 역력한데, 특히 정면으로 응시하는 눈빛이 여간 아니다. 사방으로 뻗어나간 수염에도 세필의 정교함이 돋보인다. 그러곤 머리에 탕건 하나를 얹는 것으로—그나마도 윗부분은 잘라내버렸다—가볍게 그림을 마무리했다.

말 그대로 얼굴뿐이다. 이런 초상화, 지금껏 본 기억이 없다. 아무리 '나'만을 담고 싶었다 해도 의관을 중시하던 그 시대에 달랑 얼굴뿐이라니. 현대의 프로필 사진도 이렇게 과감하진 못하다. 정면으로 바라보는 구도 또한 흔치 않다. 초상화 속 얼굴은 7~8분 면, 살짝 고개를 튼 모습이 많다. 그리기도 수월하거니와 보는 이에게도 편한 각도이기 때문이다. 상대를 정면으로 바라보다니, 아무리 그림이라 해도 부담스럽지 않은가. 그러니

이 자화상 속 인물의 시선을 어떻게 대해야 할지 난감했던 거다. 계속 바라보기도 고개를 돌려 외면하기도 어색하다. 대체 윤두서는 무슨 생각으로 이런 자화상을 그렸을까. 의관도 생략한, 적당히 예의 차린 옆모습도 아닌, 똑바로 쳐다보는 정면이라니. 이 정도의 파격을 보였다면 화가로서 전하고픈 말이 있지 않을까 싶지만 작품에 대해 남긴 이야기가 없다.

현전하는 최초의 자화상이자 조선 초상화의 수준을 가늠할 만한 명작으로 평가받아 국보로 지정된 것이 1987년이다. 그 평가에 고개를 끄덕이면서도 많은 이가 이 작품 앞에서 놀라고, 혹은 당황했을 것 같다. 조선 회화 전체를 통틀어 이 정도로 낯선 그림은 흔치 않다. 파격적인 표현 때문에도 그렇지만, 자화상이라니? 옛 그림 가운데 이런 장르가 존재했던가, 의문마저 든다.

현재 전해오는 자화상 가운데 가장 오래됐다고 했는데, 의외로 그 시기는 그리 올라가지 않는다. 윤두서는 1668년에 태어나 1715년에 세상을 떠났다. 제작 연도는 남아 있지 않지만 화풍 등으로 미루어 1710년대 작품으로 보면 무난할 듯하다. 그러니까 18세기 초에 이르기까지 전해온 자화상이 없다는 얘기다. 조선은 회화에 무심한 사회가 아니었다. 게다가 여러 회화 장르 가운데서도 특히 초상화의 수준이 매우 높았고. 그런데 자화상에는 인색했다면?

초상화는 '이유'가 있어야 하는 그림이다. 공적으로든 사적으로든 대상을 기리는 목적으로 제작되었다. 그런데 내가 나를? 적어도 초상화의 주인공이 '대단한' 이름이어야 했던 당시 관행으로 보면 어색한 일이다. 내가 뭐라고 나를 그리나. 더하여, 초상화는 붓 좀 잡아본 정도로 쉬이 그릴 수 있는 장르도 아니다. 여기餘技 화가들이 엄두내기 어려운 전문가의 영역이다. 문인화가는 이런 이유 때문에, 지체가 낮은 직업 화가는 신분을 이유로, 자화상은 탄생 과정이 험난할 수밖에 없었다.

그런데 문인화가 윤두서가 자화상을 내놓았다. 기존의 초상화 법칙에서 벗어난 놀랍도록 새로운 화면을 창조한 것이다. 어떤 사람이었을까, 윤두서는.

조선 최고 시조 시인 윤선도의 증손자, 해남 윤씨 집안의 종손. 하지만 당파 정쟁이 극심하던 숙종 시기, 서인과의 정쟁에서 밀려난 이후 이들 남인에게는 마지막 출사의 기회마저 사라져가고 있었다. 그렇다고 학문을 놓을 수도 없는 신분이다. 마음속 소란과는 별개로, 어찌 생각하면 '남는' 시간. 윤두서는 책을 읽고 글씨를 연구하며 그림을 그리는 일로 삶을 채웠다. 이른바 박학다식한 인물이었는데 특히 학문이며 그림에 이르기까지 '실實'에 무게를 둔 것으로 유명하다. 처가는 이수광 집안이고 정약용에게는 외증조부가 되니 그의 실학적 면모를 헤아

릴 만하다.

흔히 조선 문인화가 가운데 '3재三齋'를 꼽곤 한다. 겸재 정선, 현재 심사정, 공재恭齋 윤두서. 앞의 두 사람은 양반 신분이었으나 '직업'이 화가였다. 이에 비해 윤두서는 생계와는 무관한 그림을 오직 취미로 지속한 경우다. 물론 그림 시장에서는 똑같은 '화가'다. 윤두서가 주문화를 그리지 않았다 해도 그의 작품 또한 거래를 피할 수는 없었고. 공재의 그림이 누구 것보다 비싸다느니 어떻다느니 하는 얘기가 흘러나왔다고 하는데, '취미 화가'인 윤두서의 속마음이 궁금해진다. 비싸게 팔리는 화가라니. 인정받는 기분, 괜찮지 않았을까?

자칭 화가로 나설 것도 아니면서 누구보다도 진지하게 회화에 몰두했는데, 산수화나 사군자를 즐기던 여느 문인화가와 달리 윤두서의 회화 세계에는 여러모로 독특한 지점이 있다. 조선에서 풍속화를 처음 시도한 화가인 데다, 정확한 묘사와 실증이 필수인 지도를 제작하기도 했으며, 초충화나 말 그림 같은 사생에도 열심이었다. 뭐랄까. 실實을 중시한 학문적 자세를 그대로 회화 쪽으로 이어나간 모양새다. 공부하듯이 그림을 그렸다곤 했지만 지루하게 반복하는 스타일은 아니었다. '실'이 무엇인가. 당시의 상황을 미루어보자면 고루함을 벗어던진, 새로움을 추구하는 정신으로 이해해도 괜찮지 않을까. 그리고 그 사실 정신의 정점에서 자신의 모습을 들여다보았던 것 같다.

다른 화가의 손을 빌린 초상화라면 이렇게 그려놓을 수 없다. 완성본이라 주장하기도 어려워 보인다. 하지만 자화상이니까. 그의 신분이나 성품으로 보자면 의도적으로 기이함을 추구하자는 뜻은 아닌 듯하다. 이렇게 그릴 수밖에 없는 '선택'이다.

윤두서가 그리고 싶었던 것은 격식 차린 초상화가 아니다. 자신의 삶이 담긴 얼굴, 표정, 눈빛. 세세한 의복 묘사로 괜한 힘을 빼고 싶지 않았던 모양이다. 아니, 그리고 싶지 않았던 것일 수도 있다. 의관으로 인물의 신분과 지위를 이야기하는 시대, 출사가 가로막힌 마당에 어떤 의관으로 제 이름을 증명한단 말인가. 그러니 나는 오직 나로 존재할 뿐이라고. 벼슬아치의 차림도 은둔자의 형상도 아닌, 내가 누구인지 말해줄 수 있는 건 내 얼굴뿐이라고.

이 솔직한 자화상만큼이나 화가로서의 자세가 큰 울림을 준다. 저를 위한 그림에 최선을 다한 예술가의 진심. 자신의 모습을 그림의 대상으로 진지하게 받아들여, 작품 제작에 전력을 기울인 사람. 타협이라곤 찾아볼 수 없다. 놀랍도록 객관적인, 스스로의 한숨에 도취되지 않은 작가 정신이 이 자화상을 진정한 명작으로 살아남게 했으리라.

이는 조선 초상화가 추구한 정신이기도 하다. 대상을 미화하지 않고 있는 그대로 그릴 것. 외형뿐 아니라 내면까지도 고스란히 담아낼 것. 그렇다 해도 이 '전신사조傳神寫照' 정신을 자화

상으로 살려내기가 만만할 리 없다. 심심풀이 삼아 그린 스케치도 아니었다. 세필을 들고 스스로 묻고 또 물으며 고심하고 있다.

'나'를 남기고 싶다는 마음, 이해할 수 있다. 우리가 조선 문인의 삶을 제법 잘 알게 된 것도 그들이 남긴 문장들 덕분이다. 문인이라면 문장으로, 당연한 선택이다. 그런데 윤두서는 이 보편적인 수단 대신 그림을 택했다. 문자에 모두 담을 수 없는, 비유로도 채 드러내기 어려운 마음이었다면. 그럴 법하지 않은가. 자신을 위한 선물처럼, 어쩌면 한 장르에 대한 도전으로. 화가다운 선택이다.

윤두서는 1715년, 마흔여덟 나이로 세상을 떠났다. 자화상을 그리고서 몇 계절 보내지도 못한 때였을 것이다. 정말 자기만을 위한 그림이었던가보다. 이미 화가로 명성이 높았음에도 이 작품에 대해 내놓고 이야기한 흔적이라곤 없다. 그래도 그림을 소중히 간직한 것을 보면 도저히 묻어버리지 못했다는 뜻인데. 하긴, 한 번 보고 잊히지 않는 그림이 어디 흔한가. 스스로도 알았을 것이다. 이런 초상화, 쉬이 나올 수 없겠다고. 그러면서도 조용히 간직하기만 했다. 그의 마음은 어땠을까. 세상에 보여주고 싶었을까, 보여주고 싶지 않았을까.

사실, 이 수수께끼 같은 그림에 대해 정말 묻고 싶은 것이 하

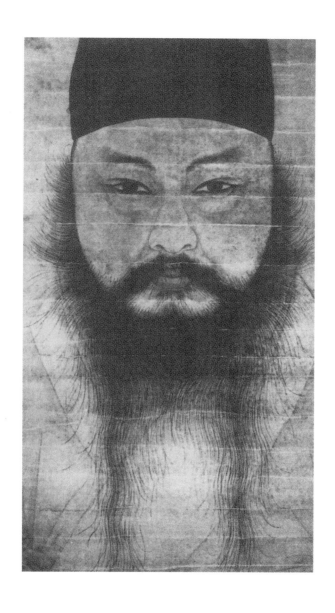

1937년 발간된 『조선사료집진속』에는 귀와 도포가 보이는 사진이 실려 있다. 이 작은 차이로 인물의 인상이 얼마나 달라지는지 놀라울 정도다.

나 있다. 문제의 그 사진 말이다. 1930년대에 촬영한 흑백 사진인데, 현재의 그림과는 달리 유탄으로 그린 의복 선이 희미하게 남아 있다. 이에 대한 여러 가지 해석 가운데 당시 촬영 방식이 현대와 달라 뒷면에 그린 선이 비친 것이라는 견해가 타당해 보인다. 윤두서가 처음에는 간략한 의복 선의 초를 잡았다는 뜻인데, 그 선을 살리지 않은 이유가 무엇일까.

뭐 대수인가 싶지만 그 의복 선 유무에 따라 인물의 인상이 제법 다르게 느껴진다. 한쪽이 다소 여유로운 표정이라면, 다른 한쪽은 조금 서늘한 기운이다. 어느 쪽이 실물과 더 닮았는지, 두 자아가 잠시 다투었을지도 모르겠다. 어차피 파격의 구도로 전례 없는 자화상을 마음먹은 윤두서였다. 이왕에 마음을 먹었으니, 정말 하고픈 대로 해보자는 것이 아니었을까. 얼굴을 그려놓고 보니 오히려 의복 선 따위가 사족처럼 느껴졌던가보다. 화가로서 회화적 효과를 고려한 것이었으리라. 나를 가장 나답게. 이렇게 '나'에게만 집중하고 싶다고.

당신은 누구입니까.

이 작품을 처음 만나던 날, 그의 눈빛에 압도당한 채로 그렇게 묻지 않을 수 없었다. 하지만 화면 속 인물 역시 묻고 있었다.

나는 누구인가.

자화상을 마무리하며 그는 답을 찾았을까.

윤두서는 대부분의 조선 선비처럼 자신의 정체성을 학자로 인식했겠지만 나는 그를 화가로 기억하고 싶다. 당치도 않다, 이 정도를 해내고도 취미라 말한다면 그 많은 직업 화가들은 어쩌라는 말인가. 문인이었다고? 물론 그렇다. 그의 실학자다운 면모를 의심하거나 성취를 외면하려는 게 아니다.

하지만 이 그림을 보라. 그는 화가였다. 이렇게까지 그릴 수 있는, 뼛속까지 예술의 혼으로 불타던, 그런 화가였다.

야묘도추

野 猫 盜 雛

김득신

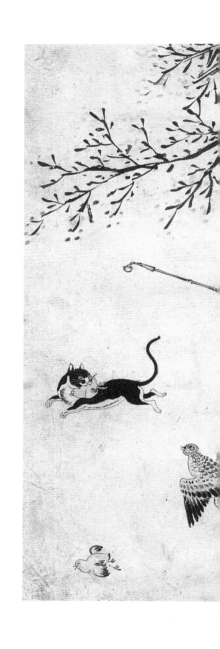

〈야묘도추〉

김득신, 18세기 말~19세기 초
종이에 엷은 색, 22.4×27cm
간송미술문화재단

이 순간을 놓치지 마

놓치지 마, 지금이야.

성공했다. 한순간, 고양이는 병아리 하나를 낚아챘다. 호시탐
탐 기회를 노렸을 것이다. 깜짝 놀란 어미 닭은 목청껏 도움을
청하고 그 소리에 놀란 집주인이 긴 장죽을 뻗어보건만, 사태
는 이미.

화가의 눈도 날랜 고양이를 닮았다. 바로 이 장면, 순간을 제
대로 잡아냈다. 시끌벅적한 소리까지 들려오는 듯하니 이런 게
바로 풍속화의 맛이다. 화가는 가벼운 마음으로 붓을 들었다.
어깨에 힘 빼고 마음에도 바람 한 줄기 솔솔 불어넣고.

이런 장면이 고스란히 그림이 될 수 있다는 발상부터가 재미
나다. 18세기에서 19세기로 들어서는 그 어디쯤, 풍속화도 제
법 다채로운 이야기를 풀어놓는 중이었다. 고양이 한 마리가
몰고 온 소동, 〈야묘도추〉. 유쾌한 풍속화의 세계로 이끄는 김

득신의 초대장이다.

〈야묘도추〉라 했다. 들고양이가 병아리를 훔쳐갔다는 뜻이니, 그림 내용을 무난하게 담아낸 제목이다. 사건의 출발점이기도 하고. 우리도 거기서부터 시작해보자. 화면 왼편, 병아리를 입에 문 검은 고양이 한 마리. 날쌔게 달아나는 품새가 여간 아닌 것이 이미 전력이 만만치 않은 듯하다. 고개 돌려 상황을 살펴보는 여유까지 부리는데, 아니나 다를까 그를 쫓는 손길이 있다.

경쾌하게 물결치는 고양이 꼬리 따라 오른쪽으로 시선을 옮기면, 그 위로 긴 장죽이 보인다. 주인은 다급한 마음에 우선 장죽으로 고양이를 쫓으려 한 것일 텐데, 상황이 만만치 않다. 당장 자기가 붕 하고 몸을 날린 꼴이 되었으니 그야말로 마당으로 떨어지기 직전이다. 주인의 머리에서 튕겨나간 망건에 이미 넘어져버린 자리틀이 급박함을 증언하는 듯하다. 마루에서 자리를 짜다가 이 소동에 끼어든 것이다.

그리고 남자의 뒤쪽, 다시 한 인물이 등장한다. 마당 쪽 소란에 이끌려 안에서 뛰어나온 모양새다. 역시 남자만큼이나 다급한 몸짓인데, 그녀의 시선은 고양이가 아니라 남자 쪽을 향하고 있다. 마당에 떨어질까, 급히 그를 잡으려 하지만 이 또한 어려워 보인다. 남편을 붙들기는커녕 그녀마저도 어째 자세가 불안한데.

부부의 수고는 헛수고로 그치고 말 것 같다. 고양이를 잡는 일도 남편을 붙드는 것도 틀려버렸다. 새끼를 빼앗긴 어미 닭만이 안타깝게 날개를 파닥일 뿐. 그나마 다른 병아리들은 분위기를 모른 채 그저 먹이를 쪼느라 열심이다.

자, 상황이 그려지지 않는가. 무엇보다도 짜임새가 그럴듯하다. 꼬리에 꼬리를 물듯 주연 배우들의 동작이 이어진다. 사건의 원인을 제공한 고양이에서 출발하면 이처럼 자연스레 시간 흐름에 따라 읽어나가게 된다. 거꾸로 읽어도 재미나다. 화면 오른편에서 시작하자면 이 여인이 뭘 하려는 걸까? 남편을 붙잡으려는 거구나. 그런데 남편은 또 왜? 궁금증을 추적해가는 맛이 있다. 그러다가 병아리를 낚아챈 고양이, 힐끗 돌아보는 그 순간까지 거슬러 오르게 된다. 순간은 순간인데 모두의 동작엔 저마다 이유가 있는 한 편의 이야기다. 심지어 자리를 옆으로 떨어진 골풀에도 제 역할이 있을 정도니.

딱, 이 순간이다. 화가는 이들 모두의 다급함이 극에 달한 그 찰나를 놓치지 않았다. 풍속화다운 맛이다 싶지만 의외로 이렇게 맞아떨어지는 스냅 사진 찾기가 여간 어려운 일이 아니다. 먹을 기본으로 담채를 더한 색감은 봄날의 느낌과도 잘 어울린다. 조목조목 살피자면 어색한 부분들이 눈에 띄기는 한다. 마루에서 떨어지는 남자의 자세도 그렇고, 넘어진 자리틀이며 병아리들도 균형이 맞지 않아 조금 어정쩡하다. 그런데도 그마저

기꺼이 용인하게 되는 건, 이 흥미로운 순간을 생생하게 보여주겠다는 화가의 마음이 느껴진 까닭이다. 재빠르게 붓을 놀리는 화가의 마음이 그 고양이처럼, 저 부부처럼 급했던 것은 아닐까. 조금은 우당탕, 얼핏 웃음을 던져주는 것. 풍속화니까, 소박하니 이런 맛도 그럭저럭 괜찮지 싶다.

〈야묘도추〉는 김득신의 《풍속도화첩》에 수록되어 있다. 모두 여덟 점이 담긴 화첩으로 2018년에 보물로 지정되었다. 당대 서민의 일상을 화제로 삼았는데, 그 가운데서도 특히 생동감 넘치는 그림이 바로 〈야묘도추〉다. 그런데 화첩을 넘기다 보면 소재 선택이나 표현법 등에서 역시 김홍도의 풍속화가 연상된다. 당연한 일이다. 18세기 후반부터 19세기에 걸쳐 활동한 화가 가운데, 어떤 식으로든 김홍도의 영향을 받지 않는 이가 있었을까. 의도하지 않았더라도 닮게 마련, 하물며 두 사람은 도화서에서 함께 일한 사이다.

> 긍재가 그린 풍속도는 그 품급이 세상에 흔치 않다.
> 사람들은 모두 단원의 풍속도를 제일로 꼽는다.
> 하지만 복헌 선생에게서 그 연원이 같이 나왔으니
> 의당 둘 다 소중할 따름이다.
> 兢齋作風俗圖 世未多有之品也

人皆以檀園風俗圖 首屈一指

然同出於復軒先生淵源 俱宜珍重者耳

화첩 뒤쪽에 적힌 오세창의 발문이다. 글귀 가운데 보이는 복헌 선생은 김응환. 김득신에게는 백부가 되는 도화서 화원으로, 조선 후기 도화서에는 이처럼 화원 집안 출신이 많았다. 김득신의 동생인 석신과 양신, 아들 하종 또한 화원이었을 만큼 이들 개성 김씨 집안은 화가를 많이 배출했다. 김응환은 김홍도와 함께 금강산 여행을 다녀올 정도로 가까운 선배였으니 오세창이 이런 이야기를 더했을 법하다. (다만 김홍도 풍속화의 연원을 김응환에게 찾는 것은 무리가 있어 보인다. 김득신에 대한 덕담으로 받아들이면 무난하겠다.)

김득신의 출생 연도는 오세창의 기록에 따라 1754년이라고 보고 있으나 백부인 김응환이 1742년에 태어난 것과 비교하자면 착오가 있었던 듯하다. 다만, 김득신이 1795년 국왕의 행행을 기록한 《화성행행도병풍》에도 당당히 참여했던 점으로 보아 시대가 아주 내려가지는 않을 것이다.

이 화첩이 보물로 지정된 것은 당대의 생활상을 재현해냄으로써 풍속화라는 장르를 한층 두텁게 채워주었기 때문이다. 그런데 그 재현의 어조가 여느 풍속화와 다르다는 점을 나만의 이유로 꼽고 싶다. 김홍도의 영향을 받았다곤 하지만 김득신의

풍속화에는 그만의 색채가 완연하다.

풍속화는 산수화나 인물화 등에 비해 독립 장르로 행세하기 어려운 그림이었다. 실제로 전문 풍속화가로 불릴 만한 이름도 몹시 드물다. 이걸 전공으로 삼아서는 화가로서의 이력에 큰 도움이 되지 않는다는 거다. 잘해봐야 부전공, 아니면 재미로 즐기는 그림일 수 있다. 당장 도화서 화원 시험 과목을 봐도 산수화, 인물화, 쭉 이어지다가 끄트머리에 풍속화가 나온다. 그나마도 장르 취급을 받게 된 것이 조선 후기에 들어서다.

의외로 풍속화를 하나의 장르로 처음 시도한 이는 윤두서, 조영석 같은 문인화가들이다. 신분의 틀에 매이지 않고 그림 주제를 서민의 삶으로 확장하는 남다른 시각을 보여준 것이다. 물론 스스로 풍속화가로 생각하지는 않았다. 양반이 직접 화가라 내세우기도 편치 않은 시대였으니까. 심지어 조영석은 '그림 취미'로 구설에 오르자 자신의 풍속화첩 표지에 '남에게 보이지 마라. 이를 어기는 자는 내 자손이 아니다勿示人犯者非吾子孫'라 쓰기까지 했다. 그의 난처함이 느껴지지 않는가.

그리고 두어 세대쯤 뒤에야 풍속화가가 등장한다. 흔히 조선 3대 풍속화가로 꼽는 김홍도, 신윤복, 김득신이다. 장르를 가리지 않았던 김홍도는 열외로 치고, 뒤의 두 사람을 풍속화 전문이라 부를 만한데 작품 분위기가 꽤 달라 비교하며 보는 맛이 있다. 신윤복이 도시의 유흥을 화사한 필치로 보여준 데 비해,

김득신은 서민들의 삶을 따뜻하게 그렸다. 물론 왕실의 큰 행사 그림에도 참여하는 일급 화원으로 산수 등 기본 장르에 손을 놓고 있었던 건 아니다. 그래도 이처럼 작품 여러 점을 맞추어 풍속도첩을 엮은 화가가 흔치 않았으니, 김득신 스스로도 풍속화를 대표 장르로 여겼을 법하다.

풍속화는 당대의 삶을 보여주기 위해 제작한 경우도 많았을 테고, 실제로 그림 자체가 자료로 읽히기도 한다. '당시 사람들은 이런 놀이를 즐겼구나', '이런 옷을 입었구나' 하는 식으로 역사 고증에 도움을 주기도 할 텐데. 그래서인지 뭐랄까, 정형화된 구도가 많다. 연출된 장면처럼 보인다고나 할까.

〈야묘도추〉의 자연스러움은 바로 이런 맥락에서 빛을 발한다. 사실 이 그림에는 특별히 당시의 삶을 '증언'할 만한 대목이랄 게 없다. 짜 맞춘 대본 없이 진행된 스냅 사진 같다. 무언가를 더 보여주기 위해서가 아니라 그저 이날의 정경이 재미있어서. 따스하면서도 재치 넘치는, 여느 화가와 확실히 차별되는 김득신만의 개성이다. 순간을 낚아채는 솜씨는 김득신이 화면 속 고양이에 뒤지지 않는다. 지극히 정적이었을 상황에서 돌연 풀어나간 이야기. 조선의 수많은 풍속화 가운데 생동감으로 치자면 이만한 장면이 없다. 어찌 아끼지 않을 수 있을까. 이렇게 재미난 이야기 하나쯤 보물 상자에 넣어두면 얼마나 즐거우냐

말이다.

그런데 〈야묘도추〉라는 제목 앞에서 갸웃거리며 기억을 더듬었다면, 옳다. 다른 제목으로 만나보았을 것이다. 옛 그림은 화가가 제목을 적어넣은 진경산수화, 혹은 〈세한도〉나 〈몽유도원도〉처럼 특별한 배경을 갖춘 경우가 아니라면 소재를 제목으로 삼는 경우가 많다. 풍속화라면 말할 것도 없다. 이 화첩에 실린 다른 그림 제목도 〈목동오수牧童午睡〉, 〈송하기승松下棋僧〉 등, 역시 내용 그대로다. 도대체 제목 하나가 더 끼어들 틈이 없어 보이건만.

이 〈야묘도추〉는 〈파적도破寂圖〉라 불리기도 한다. 파적, 고요함을 깨트리다. 제법 시적인 명명이다. 제목만 따로 보았다면 어떤 장면을 상상하게 될까. 달밤의 적막을 파고드는 바람이라든가, 잔잔한 연못 위로 떨어지는 빗방울, 혹은 달콤한 오수를 깨우는 풀벌레 소리. 적어도, 들고양이가 일으킨 어느 농가의 소란은 아닐 것 같다.

〈파적도〉라는 제목이 널리 알려진 것은 이에 공감하는 이가 많았기 때문이다. 그러니까 풍속화로만 설명하기에는 아쉽다는 뜻일 텐데. 고양이가 병아리를 훔쳐간 게 핵심이 아니라고, 이 그림은 한 편의 이야기로 읽는 것이 좋겠다고. '야묘도추'가 사건의 원인과 상황에 대한 해설이라면, '파적'은 그 결과와 분위기까지 더해넣은 해석이다. 좋지 않은가. 화가와 우리 사이,

주고받는 재미가 이 정도라면야.

이미 깨져버린 한낮의 고요함. 생명들의 움직임으로 부산스럽다. 훔친 자는 도망치고 빼앗긴 자는 소리를 높인다. 그뿐이랴. 구하려는 이는 마음만 급해 제 몸을 가누기도 어려워 보이는데, 그를 도우려는 손길 또한 그리 녹록잖은 상황이다.

조용히 자리를 지키는 이라곤 긴 가지 늘어뜨린 꽃나무뿐. 마침 봄을 맞아 붉은 꽃잎만이 살랑살랑, 이날의 소동에 웃음 짓는다. 무심한 배경이라기엔 연분홍 꽃잎이 너무도 곱다 싶은데. 이날의 이야기를 지켜보는 또 하나의 관객이다. 화가와 눈 마주쳐가며 이따금 추임새도 넣어주는.

때는 만물이 깨어나는 봄날. 따스한 파적이다.

13

월하정인

月 下 情 人

신윤복

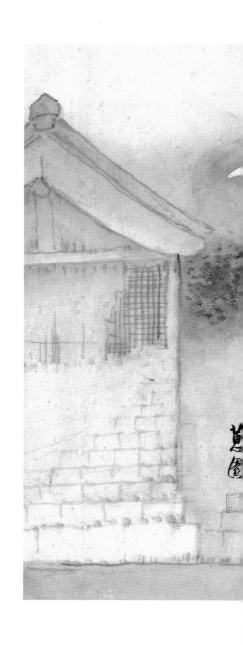

〈월하정인〉

신윤복, 18세기 말~19세기 초
종이에 엷은 색, 28.2×35.6cm
간송미술문화재단

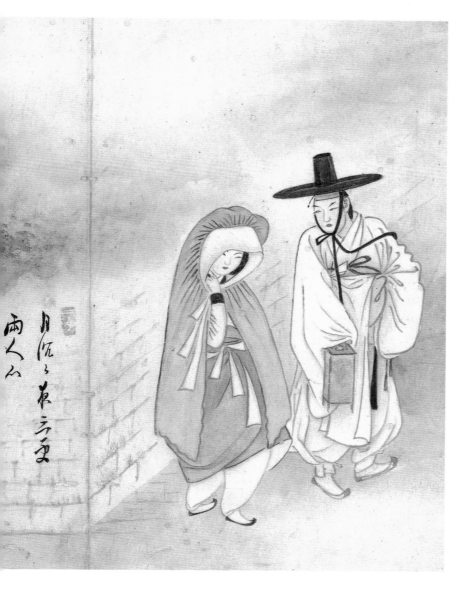

두 사람만 알겠지

힐끗, 스쳐본다. 두 사람의 시선은 은근한 사선으로 기울어 있다. 대놓고 마주하지 않는다. 담장 위의 달님도 화답하듯 제 빛을 낮췄다. 그림 앞의 우리 역시 정면으로 쳐다보지 않는 편이 낫겠다.

제목도 달콤하다. 〈월하정인〉, 달빛 아래 두 연인. 달이며 등불이 없었더라도 우리는 안다. 이건 제법 깊어가는 밤중의 일이라고. 주인공들조차 조금은 멋쩍은 자리, 화가만이 아무렇지 않아 보인다. 풍속화잖아, 이런 사람살이도 궁금하잖아. 들려오는 속삭임. 밀고 당기는 솜씨가 여간 아닌 듯하다.

신윤복답지 않은가. 알록달록, 별것 아닌데 귀 기울이게 되는, 감칠맛 나는 이야기꾼을 닮았다.

《혜원전신첩惠園傳神帖》으로도 불리는 신윤복의 《풍속도화첩》은 1970년, 일찌감치 국보로 지정되었다. 수록된 그림은 〈월하

정인)을 비롯하여 모두 30점. 조선 풍속화의 새 영역을 개척한 화첩으로 의미가 크다. 일본으로 유출된 화첩을 전형필이 구입해온 일화로 주목을 받기도 했는데, 오세창의 발문과 함께 새로 단장해 현재의 화첩 형태를 갖추게 되었다.

신윤복의 호는 혜원蕙園. 단원 김홍도, 오원 장승업과 나란히 '3원'으로 불린다. 1758년에 태어나 19세기 초반까지 활동한 듯한데, 도화서 화원인 신한평의 아들이라는 것 외에는 알려진 바가 많지 않다. 화원 집안 출신으로 그 역시 도화서 생활을 했다고 전해오는 정도다. 그런데 이 화원이라는 직업도 오래 이어가진 못했다. 남녀의 애정사를 다룬 그림이 시비가 되었던 것. 이 화첩도 그 시비에 한 칸을 채웠을까.

신윤복의 작품에 불편한 지점들이 있는 건 사실이다. 그런데 그 편치 않은 이유가 시대마다 조금씩 다르다. 당시라면 그림의 노골적인 표현보다는 등장인물 선정을 더 괘씸하게 여기지 않았을까.

화첩을 보자. 도대체 반듯해 보이는 양반이라곤 없다. 갓 쓰고 도포 입은 인사들의 뒷모습은 그동안 보아온 그림 속 주인공들과는 제법 거리가 있다. 옛 그림에서 남자들이 맡은 역할은 이렇지 않았다. 탈속의 풍모까지는 아니더라도, 그들이 누리는 즐거움이란 소나무 그늘 아래 담소를 나누거나 설산 사이로 매화를 찾아 떠나는 정도였는데.

신윤복은 어디서 찾아냈는지 갑자기 이런 인물들을 등장시 킨 것이다. 조선 후기에 새로이 나타난 군상인가 싶지만, 아니. 그동안은 그림으로 그리지 않았을 뿐이다. 그런데 신윤복이 그 영역을 세상에 드러냈다. 상류층의 향락을 풍속화의 소재로 끌 어내린 것이다. 이름을 밝히지는 않았으니 익명의 주인공이 된 셈이지만 그의 작품을 본 사람들 가운데는 '어라, 내 얘긴가?' 찔끔 놀란 인물도 있었을 법하다.

여성을 바라보는 시선도 그렇다. 누구도 이런 모습의 여성을 그림 주인공으로 삼지 않았다. 옛 그림에 여성이 등장하는 일 자체가 몹시도 드문 데다, 간혹 불려나온 이들도 대부분은 이 처럼 화사한 비단옷 차림이 아니었다. 사회적으로 권장되는, 혹 은 용인되는 광경이었다. 풍속화의 선배 격인 윤두서의 그림에 서는 나물을 캐고, 김홍도의 그림에서는 길쌈을 하거나 행상에 나서는 정도였는데. 신윤복이 바라본 여성은 어떤가. 꽃놀이나 악기 연주에 동원되고, 야심한 시각에 밀회를 감행하기도 한다. 새로운 주인공의 등장이라니, 하고픈 이야기가 있는 것만큼은 분명해 보인다.

이 문제의 화첩. 어떻게 읽으면 좋을까. 신랄한 풍자인지, 아 니면 관음의 시선인지. 그 둘이 묘하게 뒤섞인 느낌이다. 이처 럼 새로운 주제를 선택했다면 어느 쪽이든 이유는 있을 것이

다. 신윤복의 의도는 무엇일까. 적어도 '풍류'라는 이름으로 칭송하려는 뜻이 아님은 분명한데, 그렇다고 날선 비판으로만 읽히지는 않는다.

신윤복이 한창 그림을 그렸을 18세기 말부터 19세기 초라면 이미 풍속화의 선배들이 다양한 주제를 내놓은 시대였다. 그런데 아무도 그리지 않은, 주제 삼아 그리려 하지 않던 장면이 그림이 된다고 생각했다면, 이런 '삶'도 있다는 걸 보여주겠다는 것일까. 나는 그저 있는 그대로를 그려내겠다고. 그러니 판단은 감상자의 몫이라고. 돌을 던지든, 함께 쓴웃음이라도 지어보든. 어쩌면 신윤복 자신도 그들 가운데 하나였을지 모른다. 그래서 속속들이 털어놓겠다는 마음으로 붓을 들었는지도. 서른 점이라면 화첩으로는 꽤 두툼하다. 화첩 제작에 진심이었다는 뜻이다.

역시 자기의 재능은 스스로 가장 잘 아는 법. 누가 보더라도 이 화첩은 '신윤복 풍속화네!' 하고 알아볼 정도로 그의 개성이 제대로 담겨 있다. 주제도 그렇지만 그 주제를 받쳐주는 붓의 힘이 크다. 앞코가 살짝 올라간 신이며 새초롬한 눈꼬리에 팔락이는 옷자락까지, 빠르고 날렵한 필선이 그의 무기다. 당연히 산수가 아니라 인물 그리기에 최적인 필력이다. 더하여, 이런 색감. 그 이전 어느 화가도 이처럼 화려한 색을 풍속화 속 인물에게 입힐 생각은 하지 않았다. 오랜 관찰이 가져온 결과일 수

도 있겠다. 산수가 아니라 사람 사는 세상을 더 오래 바라보았다는 뜻이 아닐까.

그가 보여준 그림은 어느 특별한 날의 유희에 가깝다. 아무리 그렇기로 날마다 이렇게 흥청망청 놀지는 못했을 테니. 그런데도 그날들을 집어냈다. 보이는 걸 그릴 수도 있지만, 그리고 싶은 걸 자세히 바라보게 되는 법이다. 화가를 기다려주는 주제 같은 게 있을 리 없다. 하물며 이런 풍속화라면.

그의 의도를 헤아려보느라, 내게 신윤복의 풍속화첩은 오래도록 경계선에 멈추어 서 있었다. 그래도 결국 수긍하게 된다. 무엇보다 〈월하정인〉 같은 이야기를 이처럼 섬세하게 전해줄 화가가 달리 떠오르지 않아서다.

〈월하정인〉은 이 화첩에서 신윤복의 감각을 가장 잘 보여주는 그림이다. 사람살이의 이면을 당당하게, 색감도 산뜻하게 뽑아 보여준 신윤복이 〈월하정인〉 앞에서는 그 느낌을 달리했다. 마냥 흥청거리는 한량의 유흥이 아니라 어느 정인의 만남을 주제로 고른 것도 그렇고, 색조 또한 옅은 가림막이라도 한 겹 내린 듯 낮고 은은하다. 달밤이니까, 그것도 가늘게 휘어 흐르는 달빛이니까.

화면은 단조롭다. 달밤의 적당한 어둠에 기대어 밀회를 약속한 두 사람. 제법 격식을 지킨 차림새를 보자니 어지간히 지체

도 있는 듯하다. 날이 날인 만큼 애써 단장을 하고 나섰으리라. 젊은 남녀의 만남이니 의당 달콤한 색조로 진행되는가 싶었건만, 당사자인 화가가 슬쩍 발을 뺀다. 달빛 아래로 흘러내리는 화제인즉.

달은 기울어 밤은 삼경 月沈沈 夜三更
두 사람의 마음은 둘만 알리라 兩人心事 兩人知

두 사람 마음은 그 둘만 알 일이라고. 그렇겠다. 화가도, 우리도 알 수 없다. 그 깊은 속을 어찌 읽을 수 있을까. 하물며 오늘 같은 으스름달밤이라면.

그래서 말인데, 나는 항시 저 달의 모양이 의심쩍었다. 이것은 초승달인가, 그믐달인가. 그림이 자연 현상을 사실적으로 반영해야 한다느니, 그런 얘길 하고 싶은 게 아니다. 조선 사람이라면 달의 주기에 맞춰 살아간다. 무릇 명절다운 명절도 모두 달의 모양을 따라 움직이니, 현대인보다는 의당 그 모양에 민감할 텐데.

그런데 어느 쪽으로 마음을 정하지 못한 사람마냥 화가는 애매한 모양새로 저 하늘의 달을 그렸다. 그 둘의 마음을 모르겠다, 짐짓 달을 방패 삼아 수수께끼를 던지려는 것일까. 초승달이라면 풋풋한 감정으로 점차 차오르겠고, 그믐달이라면 차츰

추억 쪽으로 기울 텐데. 하긴, 어디 우리뿐일까. 진정 알지 못했는지 모른다. 그 둘도 서로의 마음만은.

물론 이에 대해 월식 때의 모양이라는 의견도 있다. 부분 월식이 일어난 어느 밤을 그린 것이라고. 흥미로운 해석이지만 그림 읽기가 이렇게만 이어진다면 아쉽지 않은가. 내가 궁금한 것은 그날의 월식 여부가 아니라, 이 묘한 형상을 군이 배경으로 배치한 화가의 의도다.

같은 화첩에 들어 있는 비슷한 주제, 구도마저 거의 유사한 〈월야밀회月下密會〉와 비교해보니 더욱 흥미롭다. 〈월야밀회〉에는 두 정인 말고도 망을 보듯 지켜선 여성이 등장한다. 그런데 이들 위로 떠오른 것은 보름달. 훤한 달밤이다. 두 그림 속 인물들이 처한 상황이 다르다는 얘기다. 차림새로 미루어본 신분 차이도 그렇지만 둘 사이에 오가는 친밀함의 정도랄까, 흐르는 기류가 다르다. 밀회라곤 하지만 망꾼을 세워둔 채 제법 가까이 붙어선 이들과, 고작해야 곁눈질로 상대의 마음을 읽어보려는 이들. 그러니 달빛의 농도가 같을 수 없다.

배경도 그렇다. 보름달 아래서는 골목의 양쪽 담장이 선명하게, 안쪽 주택까지도 훤히 들여다보인다. 그런데 이 희미한 달밤에는 담장의 형체마저 제대로 드러나지 않는다. 온전히 두 사람에게 초점을 맞춘다. 그러니 이, 그리 밝지도 않을 달빛 아래—그래서 남자는 등도 준비했다—그만큼의 조명에 따라 색

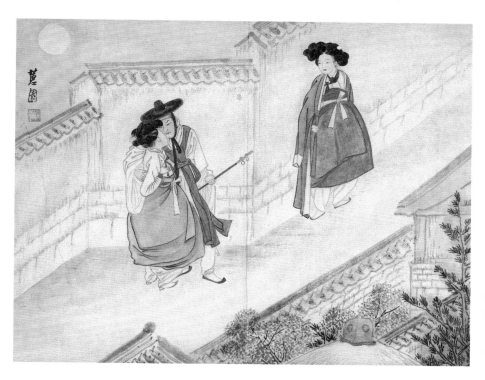

〈월야밀회〉, 신윤복, 18세기 말~19세기 초, 종이에 엷은 색,
28.2×35.6cm, 간송미술문화재단

채 또한 톤을 낮춘 것이다.

　이만큼만 보이는 거다, 그렇게 약속한 거다. 화가의 속삭임이
이어진다. 그날, 달이 떠올랐단 말이지…. 그러고는 문득 입을
다물어버린다. 그다음은 우리 몫. 초승달이네, 그믐달이네, 월
식이었네 떠드는 이야기에 '재밌는 해석인데?' 저만치 화가도

끼어 앉아 귀를 기울일 것 같다.

여기까지야, 풍자가 예술이 되려면. 아쉽지는 않을 만큼, 과하지 않을 만큼.

화가는 미련 없이 붓을 멈추었다. 디테일이 승부를 가른다면 신윤복은 승기를 잡은 것 같다. 옛 그림 가운데 이처럼 많은 이들의 사랑을 받은 달밤이 있었던가.

그의 말이 옳다. 두 사람 마음은 그 둘만 알겠지. 그들을 무대 위로 불러낸 화가의 마음도 화가만 알 것이다. 초승달인지, 그믐달인지. 어둠 밝혀줄 저 달빛마저 이토록 아리송한 밤이니까.

동자견려도

童 子 牽 驢 圖

김시

〈동자견려도〉

김시, 16세기
비단에 엷은 색, 111×46cm
삼성미술관 리움

개울을 건너는 법

재미있구나, 웃으면 안 된다. 소소한 일상이라고 가볍게 지나쳐도 서운하다. 동자는 전력을 다해 오늘의 승부에 임하는 중이니까. 별스러워 보이지도 않는 이 한판이 가장 큰일이라면, 그러니까 동자가 아직 동자인 거다.

화가의 시선은 따스하지만 그 너머로 허허로움이 없지 않다. 귀엽게만 보이는 자잘한 실랑이도 나의 삶과는 멀어 보이는 날이 있다. 차라리 저 나무면 좋겠다. 멀찌감치 떨어져 무심할 수 있으면 좋겠다. 그런데도 일상에서 벗어나지 못한다. 손을 놓지 못한다. 김시의 붓끝에는 그런 여운이 묻어난다.

아니, 이게 다 무슨 소린가. 동물과 아이가 등장하는 그림이라면 일단 즐겁게 볼 일이다. 마침 제목에도 그 둘이 나란하다. 〈동자견려도〉. 나귀를 끄는 동자의 어느 하루, 사랑스럽기 그지없다.

제법 길쭉한 화면 아래쪽, 동자와 나귀가 실랑이 중이다. 배치도 그럴싸하다. 개울을 사이에 두고 자존심 겨루듯 맞선 구도다. 그러니까 문제는 개울. 그래봐야 한 걸음이면 그만일 개울인데, 나귀의 속을 알 수가 없다. 애가 탄 동자는 온몸으로 나귀와 힘겨루기를 하는 중이건만, 나귀 역시 몸을 낮춘 채 도무지 져줄 생각이 없어 보인다. 자세마저도 나귀와 동자가 꼭 닮은 것이, 엉덩이를 뒤로 뺀 채 다리에 힘을 싣고 줄다리기에 여념이 없다.

화가는 곁에서 지켜보고 있었던가. 꽤나 생동감 있는 묘사다. 동자도 동글동글 귀엽지만 나귀도 만만치 않다. 굵직한 선 몇 개로 툭툭 그려낸 아이 쪽 옷차림에 비해 오히려 나귀에 공을 들였다. 몸체의 양감을 살려낸 농담도 좋고 뒤로 젖힌 두 귀에, 고삐 묶인 주둥이만 삐죽 내민 표정도 재미나다. 이 정도면 동물화로도 꽤 근사하다. 어느 쪽으로 추가 기울까. 위치로 보자면 동자 쪽이 좀 아슬아슬하다. 나귀는 너른 바위를 버팀목 삼은 데 비해 동자는 그래봐야 외나무다리 위. 하필이면 이 순간을 잡아낸 화가의 시선도 짓궂다 싶다.

한때의 웃음을 선물해줄 풍속화로 맞춤이다. 화면 하단, 3분의 1 정도만 끊어 읽는다면 딱 이들의 해프닝에 초점을 맞추게 된다. 졸졸 흐르는 시내와 주변의 바위들, 나귀 뒤쪽 나무줄기까지. 아기자기, 경물 구성도 과하지 않다.

제목 설명은 이것으로 충분한 것 같지만 아직 화면이 절반 이상 남아 있다. 아래쪽 소동과 달리 위쪽에 펼쳐진 산수는 제법 차분하다. 화사하기보다는 진중한 색채에 붓놀림도 각이 지듯, 경쾌하면서도 안정감이 있다. 아래쪽의 묵직한 바위와 그 사이에 뿌리를 내린 소나무, 그리고 그 위로 다시 큼직한 바위. 화면 중앙에는 늘어뜨린 소나무 가지에 맞춰 먼 산을 선염으로 자연스레 마무리했다.

화면 하단의 사건에 의미를 둔다면 산수는 멋진 역할을 맡은 셈이다. 자연스런 배경으로 말이다. 이 산수로 인해 그날의 소동은 정말 '그날'의 소동으로 읽힌다. 하지만 산수에 무게를 둔다 해도 어색하지 않다. 비중으로 보아도 그렇잖은가. 산수화 위에 풍속 한 장면을 얹은 그림으로 읽으면 되겠다. 나귀와 동자가 없더라도 그 부재를 느끼지 못할 정도로 잘 짜인 산수화다. 산수는 산수대로, 이야기는 이야기대로. 선물 꾸러미마냥 두 장르를 오가며 읽는 맛이 그만이다.

주인공은 아니지만, 산수와 풍속 사이를 이어주는 소재가 있다. 화면 중앙의 저 소나무. 둘의 힘겨루기를 위한 무대 장치에, 하단의 바위에서 상단 절벽으로 자연스레 시선을 이끌어주는, 하는 일이 많은 친구다.

그리고 하나 더. 화가의 호와 이어진다. 왼쪽 상단 바위 위에

적힌 양송養松은 김시의 호다. 시원한 그늘을 원했다면 아름드리 풍성한 나무도 많았을 텐데 그는 굳이 이런 소나무를 택했다. 그리고 그 위쪽에 호를 써넣은 것이다. 찬찬히 살피자니 옆으로 몸을 튼 소나무의 자태가 예사롭지 않다. 가지라 해야 몇 되지도 않건만, 꺾여나가는 모양새가 여간 멋들어진 게 아니다. 양송당養松堂이라는 호처럼 화가의 애정이 가득해 보인다.

김시는 널리 알려진 화가는 아니다. 이런 그림을 남기기까지 그 삶에도 만만찮은 반전이 있었고. 하필이면 혼인하던 해였다고 한다. 1537년, 열네 살의 김시는 운명이 바뀌었다. 하루 아침에 벌어진 일이었다. 국왕보다 더한 권력을 자랑하던 아버지 김안로의 운이 다한 것이다. 우리에게 익숙한 그 김안로, 중종 시대 악행으로 이름 높은 간신이다. 국정을 농단한 죄인 앞에 펼쳐진 결말은 유배와 사사. 사실 처벌이 너무 늦었다고 해도 지나치지 않을 정도의 행적이었다.

하지만 이건 우리 생각이고, 소년에겐 그저 하늘이 무너지는 일이었을 것이다. 그가 아버지를 객관적인 시각으로 평가할 수 있게 된 것은 어느 즈음인지, 과연 그럴 수 있었는지는 알 길이 없다. 그래도 아버지의 죄에 얽혀 목숨을 잃지는 않았다. 탄탄대로로 보였던 앞길이 희미해졌을 뿐이다. 권세가의 도련님에서 죄인의 아들로. 그리고 그는 자신의 재능을 따라 남은 길을 걸었다. 1593년에 세상을 떠나기까지 벼슬과는 먼 곳에서 조용

히 글과 그림에 파묻혀 살았다.

얄궂게도 김시의 재능은 아버지에게서 물려받은 것이었다. 김안로의 사람됨이야 어쨌든 풍류를 아는 인물이었던 모양인데, 서화에도 안목이 높았다. 역적 치고 글씨 못 쓰는 사람 없다지 않은가. 매국노 이완용도 알아주는 명필이었으니까. 김시는 숨죽이고 살아갔을 테지만 그래도 숨통을 틔워주는 무언가는 있어야 했다. 그림에서 그 길을 찾았으리라.

〈동자견려도〉가 보물로 지정된 것은 1984년. 16세기의 새로운 회화 경향을 보여준 수작으로서 가치가 충분하다. 특히 이처럼 화가 이름이 확실한 작품도 많지 않은 다음에야. 16세기의 여느 산수화와 비교해보면 그 독특한 필치가 한층 매력적으로 느껴진다. '안견 화풍'이 여전히 위력을 발휘하던 시대에 김시는 선명한 질감의 부벽준을 가져와 조선 산수화에 새로운 표정을 더해준 것이다.

물에 젖어 촉촉한 화면 아래쪽 바위는 짙은 먹으로, 위쪽의 바위는 조금 옅은 색으로 질감의 차이를 둔 점도 좋았다. 부벽준은 명나라 절파 화가들에게서 크게 유행한 준법인데, 김시가 이처럼 멋지게 활용한 것이다.

김시가 취미로만 붓을 잡은 건 아니라는 얘기다. 꽤나 적극적으로 '회화'를 고민했던 인물로 보인다. 새로운 기법을 받아들여 더 나은 그림을 만들어내기 위해 수련했다는 뜻이니까.

그의 이력이 알려지지 않았다면 제법 차곡차곡 수업을 받은 직업 화가의 작품으로 생각했을 것 같다. 문인화의 특징으로 흔히 거론되는, 사의寫意를 중시하는 고졸함—달리 보자면 기법의 미숙함—과는 차이가 확연하다. 이쯤 되면 인생이 꼬여 그림으로 밀려난 사람 같지가 않다.

흥미롭게도 또 다른 수작 〈한림제설도寒林霽雪圖〉는 전혀 다른

〈한림제설도〉, 김시, 1584년, 비단에 엷은 색,
53×67.2cm, 클리블랜드 미술관

필법으로 그렸다. 눈 덮인 산의 적막함을 낮고 차분한 어조로 담아냈는데, 산속 작은 집에서 독서삼매에 빠진 인물도 산수의 일부인 것마냥 고요하기만 하다. 비교적 명암 대비가 또렷한 〈동자견려도〉에는 그에 걸맞게 동자와 나귀의 실랑이를 얹어냈으니, 주제에 따른 필법 변화로 그림의 분위기를 잘 살려낸 것이다.

작품의 역사적 가치며 화가의 이름값까지 다 좋지만, 이 그림이 정말 마음에 들었던 건 화가가 새롭게 시도한 그 산수화에 다소 풍속적인 이야기를 더해넣었다는 점이다. 1미터 넘는 비단에 펼쳐낸 꼼꼼한 솜씨로 보자면 결코 가벼운 소품이 아니다. 필치며 구성이며, 대표작으로 내세워도 좋을 만하다. 그래서 주제가 더욱 눈길을 끈다.

그러고 보니 인물 쪽의 조합이 의아하다. 보통의 경우라면 셋. 나귀와 동자, 그들의 주인인 선비가 필요하다. 떠올리기 어렵지 않은 장면이다. 나귀 위에 앉은 선비와 고삐를 쥔 동자. 자연스런 삼각 구도다. 간혹 동자 없이 홀로 나귀에 오른 선비라든가, 나귀 없이 동자를 데리고 나들이 길에 나선 선비의 조합은 있지만, 이 셋에서 선비를 생략하다니? 동자와 나귀를 대하는 꽤나 친근한 시각으로 미루자면 화면에서 사라진 선비는 화가 자신일 것 같은데. 이렇게 스스로 구경꾼으로 물러난 그

속마음은 무엇인지.

화가가 바라보는 둘의 실랑이 말이다. 부러웠을까. 일상의 작은 일, 거기에 골몰할 수 있는 그 천진함이 부러웠을까. 한번 웃어보자는 그림이라기엔 어딘가 고단함이 스며 있다. 동자가 쥔 고삐도, 나귀 앞에 놓인 개울도. 인생에서 만나는 저마다의 난관이기도 하니까.

같은 느낌으로 읽었다면 당신, 이제 사는 게 뭔지 알 만한 나이가 되었다는 뜻일까. 아닌 것 같다. 좋은 게 좋은 거라고, 세상 모든 것이 따뜻해 보인다며 손을 놓을 만큼 나이 들지는 않아서일지도 모른다. 인생의 고삐를 편히 놓아두기에도, 너무 바짝 당기기에도 애매한 나이. 어쩌면 삶을 가장 진지하게 마주해야 할 때다.

화가는 마냥 심산유곡으로 배경을 치장하지 않았다. 현실적인 풍경이다. 하루아침에 운명이 바뀐 그 화가가 아니라 해도 우리도 그렇지 않나. 이곳에서 살아야 한다면 그저 살아가는 수밖에. 큰 강물이 아니라 오히려 작은 개울에서 발을 헛딛는 게 삶일 거라고. 그렇게 살아가는 게 인생일 거라고. 고삐를 쥐었다 해서 뜻대로 되는 것도 아니니까. 탄탄대로인지, 문득 멈춰버린 나귀 한 마리인지. 아니, 개울 앞에 주저앉아 다른 나를 만나게 되는 것은 아닌지.

소소한 일상이 부러운 날이 있다. 자잘한 실랑이 때문에 울상 짓기도 하겠지만 그런 하루마저도 그리운 날들이 있다. 저녁이 되면 그날의 다툼은 잊고 곤한 하루를 다독이는, 너무 큰 반전 같은 것 없는 삶 말이다.

작은 위로를 얻었을까. 일상의 소요가 가져다준 현실감이 때론 나의 살아 있음을 실감케 하지 않던가. 그러니 귀여운 소동 하나 던져두고 화가는 저만치서 자신을 돌아보는 것이다. 어쩌면 저 소나무처럼 제 호를 담담하게 얹어둔 그 배경의 하나를 자처하면서 말이다.

그런데 누가 이겼을까. 나귀는 개울을 건넜을까. 동자는 끝내 울음을 터뜨리고 말았을까.

III
역사

기록하다

그림 속 역사를 펼쳐볼 시간이 되었다. 국가의
주요 행사를 그린 기록화를 통해 역사 속 그날
을 체험해보면 어떨까. 조선 회화의 자랑인 초
상화와 선현을 추숭하는 기념화에서도 흥미로
운 역사를 만날 수 있다.
한강변 독서당에서 시 한 수를 읊고 국왕의 화
성 행행에 함께해본다. 세계 지도 속에서 조선
의 이름을 찾아보는 것도 색다른 즐거움. 조선
건국 시조의 모습과 항일 지사의 뜨거운 삶을
만나보아도 좋겠다.

독서당계회도

讀書堂契會圖

〈독서당계회도〉
작자 미상, 1570년경
비단에 먹, 102×57.5cm
서울대학교박물관

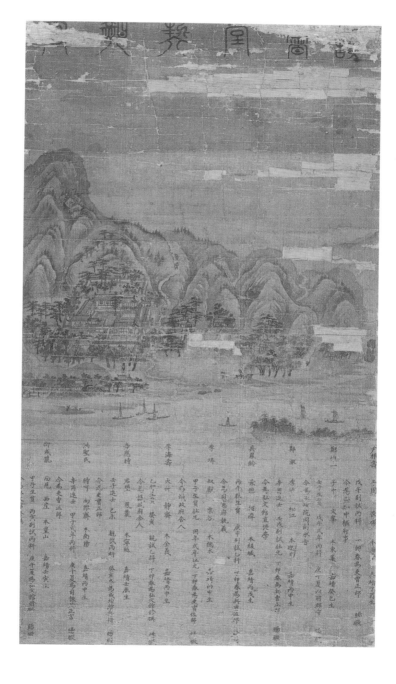

그리고 화가가 있었다

역사를 읽어내지 못할 그림이 얼마나 될까. 그래도 존재 자체가 역사의 한 순간을 기록하기 위한 그림이라면 이야기가 좀 다르다. 탄생 목적이 너무도 확실해서 다른 시선으로 읽기엔 오히려 멋쩍을지도 모른다.

조선은 기록에 남다른 열정을 지니고 있었음이 분명한데—『조선왕조실록』을 보라!—이 기록을 문자에만 전담시키지 않았다는 점이 또 재미나다. 글에는 글의 책임을, 그리고 그림에도 제법 큰 자리를 내어준 것이다. 언뜻 떠오르지 않는가. 왕실의 혼례나 연회를 담아낸, 그야말로 날짜까지 정확히 기록한 그림들 말이다.

그래서인지 제목도 어찌나 솔직한지 모른다. 그냥 사건명만 붙이면 그만이다. 괜한 미사여구 더하고 싶지 않았던 것이겠지만, 그런 생각도 든다. 이 그림들은 제목 자체가 미사여구였을

지도 모르겠다고. 누구나 그 자리에 참여할 수는 없다. 기록으로 남길 만하다는, 역사에 한 줄 새겨도 좋겠다는, 그런 이름으로 선별되기가 어디 쉬운 일인가.

그 가운데서도 제목에 담긴 자부심으로 치자면 이만한 작품이 없다. 〈독서당계회도〉. 독서당의 계회를 그렸다고 했다. 여느 기록화와 달리 수묵으로만 채운 화면도 담담하기만 한데, 이면에 담긴 사연이 여간 아니다.

계회도? 말 그대로 계 모임을 기록했다는 뜻이다. 무엇 때문에? 국왕의 가례나 대비의 고희연쯤 된다면 모를까, 계 모임이라니. 그걸 그림으로 곱게 남겨 소중하게 전하다니. 사사로이 제작한 것도 아니다. 그림 수준으로 보면 국가 소속 도화서 화원급의 솜씨다. 대체 무슨 모임인가.

명예욕 없다는 조선 선비만큼 명예에 목숨 걸고 이력에 신경 쓰는 집단이 또 있었을까 싶은데, 계회도는 당시 사회의 이러한 욕망을 단적으로 보여주는 장르다. 호조 관리의 모임을 그린 〈호조낭관계회도戶曹郎官契會圖〉, 사간원 관리의 모임을 담은 〈미원계회도薇垣契會圖〉 등 삼사三司 육조六曹에 속한 여러 기관의 계 모임을 기록화로 남겼다. 조선에서 이 정도 주요 관직에 나간다는 건 매우 소수에게만 허락된 영예다. 남성으로 태어나 그만한 신분을 갖추고 출사의 조건인 시험까지 통과해야 했다.

조선 인구 전체로 치자면 그야말로 행운 같은 비율이다. 자랑하고픈 마음이 아니라면 굳이 이 번거로운 기록화를 남겨둘 이유가 없다.

실제로 화면에서의 비중을 보자면 그림만큼 지분을 차지한 것이 아래쪽에 적힌 좌목座目, 참석자 명단이다. 그만큼 중요했다는 뜻인데, 실제로 많은 사람들이 이쪽으로 먼저 눈길을 돌렸을 것이다.

독서당은 사가독서賜暇讀書를 위해 마련한 장소로, 엘리트 관료들이 '독서 휴가'를 보내던 곳이다. 말이 휴가지 제법 일정이 빡빡한 공부 기간이었는데 원한다고 해서 아무나 들어올 수는 없었다. 사가독서라는 말 그대로 국왕의 특별한 선물이었던 만큼, 젊고 재능 있는 소수에게만 허락된 명예로운 자리였다. 그리고 수료 시에 기념 계회를 가진 뒤 이를 그림으로 남겼던 것이다. 참가자들로 말하자면 현재, 혹은 가까운 미래에 조선의 국정을 이끌어갈 핵심 인재들이었으니 계회도 치고도 그 무게가 남다를 수밖에 없다.

현재 전해오는 〈독서당계회도〉는 모두 석 점이다. 1531년, 1545년, 1570년경의 것인데, 이 가운데 마지막 작품은 제작 연도가 확실하지 않다. 인물들의 사가독서 기간으로 보자면 1570년이 적당하지만, 이들의 개인사를 고려할 때 1572년에야 계회가 가능했으리라는 견해도 있다. 우리가 만나려는 작품이 바로 이

것으로, 1986년에 보물로 지정되었다. 450년이라는 세월에도 보존 상태가 비교적 양호한 데다 무엇보다도 역사적 의미가 만만치 않다. 참석자들의 이름도 그렇거니와 계회도 시대의 마지막을 보여준 작품으로서도 남다른 의의가 있다. 보물로 지정되지 않았다면 오히려 의아할 법하다.

계회도는 기록화인 만큼 기본적인 형식이 있다. 제일 위에는 제목, 중간에 그림, 그리고 아래쪽에는 참석자 명단. 〈독서당계회도〉 역시 이런 구성을 따랐다. 제작 의도를 존중하여 명단을 먼저 살피자니, 과연. 아홉 명 가운데 눈에 띄는 이름만 해도 율곡 이이, 송강 정철, 서애 류성룡이 있다. 훗날 조선의 학문과 문학, 그리고 국난 극복을 책임지게 될 이들이다.

그림을 보자. 화면 하단에 강물이 흐른다. 산수화에서 흔히 가져오는 소재라 해도 좋지만, 독서당의 위치가 한강변이었으니 실경 느낌으로 읽어도 그럴싸하다. 화면 중앙에는 제법 규모 있는 독서당이 보인다. 세세한 건물들에, 주위를 에워싼 나무들을 채워넣느라 화면의 중심은 왼쪽으로 상당히 치우쳤다. 그러곤 그 기세를 이어 뒷산의 주봉 역시 왼쪽으로 밀어붙였다. 채색 없이 차분하게 수묵으로만 진행한 그림인 데다, 산수 또한 다소 도식적인 전통을 따랐기에 이처럼 편파 구도로 지루함을 덜어준 것이다.

제목이 신경 쓰여서 그렇지 일반 산수화로도 무난하다. 오히려 이쪽에 가까워 보이는 것이, 특정 사건을 '기록'한다는 의도가 그다지 느껴지지도 않는다. 이런 화면 구성이 계회도의 일반적인 양식이었을까, 아니면 독서당계회도의 독특한 구도였을까. 그것도 아니라면?

계회도를 조금 밋밋하게 느꼈다 해도 화가의 탓으로 돌릴 수만은 없다. 기록이 목적이었던 만큼 회화적인 완성도를 우선시하지는 않았기 때문이다. 행여 그 '기록'에 누가 되어서도 곤란하다. 화가 개인에게 창작의 자유를 맘껏 펼쳐보라고 열어준 판은 아니었다.

그러니 기록화를 그린다는 건 우리가 흔히 생각하는 창작 과정과는 거리가 있을지도 모른다. 과제처럼 주어졌을 이런 주제 앞에서 누군가는 그 지루함을 피하고 싶었을 테고. 예술가란 그런 존재 아닌가. 아무리 범본範本이 있는 기록화라 해도 앞 시대의 작품을 그대로 따른다는 건 좀 서운하지 않았을까. 작품으로 짐작해보자면 〈독서당계회도〉를 그린 화가도 그랬던 것 같다. 계회도와의 약속을 어길 생각은 없었으나 자신만의 새로움을 포기하고 싶지도 않았던 모양이다.

화가의 마음을 따라 다시 그림을 본다. 아무래도 선배격인 1531년, 1545년 작품과 비교해서 보는 편이 좋겠다. 세 작품의 공통점이라면 기록화가 아니라 일반 산수화로 읽어도 큰 무

〈독서당계회도〉(그림 부분), 작자 미상, 1531년, 비단에 엷은 색, 91.5×62.3cm, 일본 개인 소장

리가 없다는 것. 산수라는 말 그대로 산이 있고 물이 있는 한가
로운 풍경이 펼쳐진다. 달라진 점도 쉬이 찾을 수 있다. 우리의
주인공은 화면이 더 꽉 차 보인다. 수면을 줄이고 소재들을 키
워 여백을 대폭 줄여버렸기 때문이다. 한눈에 보이는 차이다.

어려운 점이라면 그런 구도를 밀고 나간 화가의 마음을 헤아리는 것일 텐데. 산수에 기대지 않겠다는 선택은 계회도라는 주제에 오히려 가까워진 것으로 보이기도 한다. 그렇다면 계회 장면에 집중했을까? 일종의 단체 사진인 만큼 그런 계회도가 없었던 것도 아니다. 1550년대의 〈호조낭관계회도〉 같은 작품을 보면 인물 하나하나에 이름까지 붙일 수 있을 정도로 계회 장면을 큼직하게 그려넣었다. 하지만 우리의 화가는 이쪽을 선택하지 않았다. 산수도, 인물도 아니었다. 화가가 전심을 다한 소재는 바로 사건이 펼쳐지는 장소, 독서당이다. 반듯한 건물터에 주위를 감싸 안은 푸른 나무들. 주봉의 기운까지 고스란히 이어받고 있지 않은가. 주인공으로 대접하겠다는 의지 그대로, 실제로 화면에서 가장 눈길을 끄는 부분이다.

별것 아니다 싶은 이 주연 교체 사건은, 기록화처럼 보수적인 장르에서는 꽤나 별난 것일 수 있다. 그 공간, 그 이름이 지니는 무게를 의미 있게 받아들였다는 뜻인데, 이보다 나은 선택도 없어 보인다. 독서당은 여느 직장의 명칭이 아니다. 이 학문을 바탕으로 조선의 내일을 만들어보라는, 그런 명예로운 의무를 부여받은 공간이다. 어느 계회도보다도 푸르고 반듯하게 태어났으면 좋겠다고, 그림을 맡은 화가가 품었음직할 마음이다.

충분히 보물이 될 만한 작품이긴 해도, 내게 진짜 보물로 다

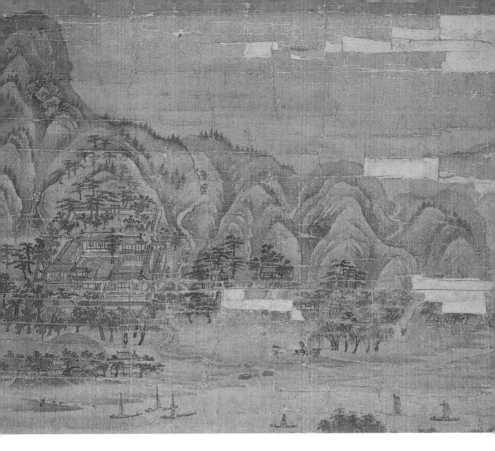

아름다운 산수 사이, 나라의 내일을 책임진 독서당의 맑은 기운이 돋보인다.

가온 건 이 대목이었다. 새로운 화면을 만들어내겠다는 화가의 고민, 화가다운 고민. 하지만 아쉽게도 작품에는 화가의 이름이 보이지 않는다. 참석자의 이름이 빛나야 할 계회도에 신분 낮은 화사의 서명이 당키나 한가. 화가는 이를 당연하게 받아들

였을 것이다. 그럼에도, 이름을 적지 못할 그림에서조차 화가로서 최선을 다했던 그 마음이 이 걸작을 더욱 보물답게 만들었다. 조금은 서운한 마음이었을까. 아무렴 어때, 그림이 좋으면 되었지. 그렇게 웃어버렸을까.

세월을 지탱하느라 군데군데 상한 그림을 보자니 참석자 명단이 새삼스럽다. 세월을 견디기 힘든 것이 어찌 그림뿐일까. 그림은 강산이 수십 번 바뀌도록 이나마 버텨왔지만 그림 속 이름들은 그러지 못했다.

1570년대 초반이면 당쟁이 본격적으로 시작되기 직전이다. 서로를 죽음까지 몰아붙이게 될 때까지 남은 시간은 겨우 몇 해. 당장 이 계회에 참석한 주요 인물만 보더라도 이이와 정철은 서인 쪽으로, 그리고 류성룡은 동인으로 갈라서게 된다. 다시는 한강변에 모여 편히 술잔을 나눌 수 없었다. 사분오열 이전. 그들 모두가 사림士林이라 자부했을 뿐 동과 서를 나누고 남과 북을 가르지 않았던 그 마지막 흔적 같아서, 그래서 이 그림이 더 귀하게 보이는가보다.

16세기에 그토록 많이 그려진 계회도건만, 이처럼 큼직한 축화 형식의 계회도는 당쟁 심화와 함께 조선에서 사라져갈 운명이었다. 이 작품이 계회도의 마지막 시대를 보여준 셈이다. 심지어 독서당, 한강변 두모포에 자리했던 그 공간도 20년 뒤 임

진왜란 때 소실되고 말았다. 그나마 그림이 있어 제 모습을 남기게 된 것이다.

계회가 열린 그날의 풍광을 떠올려본다. 부드러운 강바람 숲 사이로 떠돌고 뒷산에선 간간이 새가 울었으리라. 한 잔 술에 시 한 수를 더하거나, 혹은 이 분위기에 깊이 빠져드는 이도 있었으리니. 그림 하단에 또박또박 적힌 인물들의 기억 속에, 독서당의 한 시절은 자랑으로 새겨졌을 것이다.

그 가운데 누구의 기억이 기록으로 남았을까. 정작 우리에게 이 장면을 남겨준 것은 그 유명 인물들의 회고가 아니다. 한 무명 화가의 고민과 붓이 이루어낸 이야기다. 이름을 남기지 못했으면 어떤가. 그의 기억만이 기록으로 남아 역사 속 그날이 되었다.

화성행행도병풍

華 城 行 幸 圖 屛 風

김득신, 이인문 등 도화원 합작

| 한강주교환어도 | 환어행렬도 | 득중정어사도 | 서장대야조도 |

《화성행행도병풍》

김득신·이인문 외, 1795년

비단에 색

삼성미술관 리움

낙남헌양로연도 봉수당진찬도 낙남헌방방도 화성성묘전배도

이 행렬을 보라

을묘년, 그의 봄은 이렇게 시작되었다. 오랜 기다림 끝에 맞이한 봄날이었다. 국왕 정조가 결심을 한 것이다. 행행行幸이 어떠해야 하는가를 보여주겠노라고. 한양에서 화성에 이르는 국왕의 행렬은 어느 때보다도 당당하고 화려해야 했다.

행행이란 무엇인가. 국왕의 존재를 백성들에게 직접 알리는 일이다. 이 행사의 정치적인 효과를 누구보다도 정조가 잘 알고 있었다. 한양에서 화성까지, 자신의 발걸음 하나하나에 담긴 무게를. 국왕으로서, 정치 지도자로서 보여주어야 할 위엄을.

이 봄의 행행은 국왕의 통치 행위이자 정조 자신을 위한 선물이었다. 부모에 대한 효심을 내세웠으니 명분도 그럴싸하다.

《화성행행도병풍》. 아버지의 죽음을 되새기고 어머니의 장수를 축원하는 행사라 했다. 재위 스무 해 만에 비로소 세상에 내놓을 수 있었던 국왕의 소망. 여덟 폭 병풍에 다짐과 설렘이 가득하다.

화성에 이르기까지, 쉽지 않은 길이었다. 즉위 이전, 정조가 세손으로 불리던 시절로 거슬러 올라가보자. 무겁고 슬픈 가정사. 어린 그에게는 집안일이었으나 하루하루가 실록에 기록되는 국가 중대사였다. 당시 조선 사람이라면 모두가, 그리고 현대의 우리까지도 속속들이 알고 있다.

때는 1752년. 잦은 비행으로 시비에 오른 세자를 더 이상 참지 못한 국왕 영조는 결국 아들을 뒤주에 가둬 죽이고 만다. 후일 임오화변壬午禍變으로 불리는 비극이다. 당시 세손은 겨우 열두 살. 죄인의 아들이라는 오명과 무수한 고난 끝에 즉위에 성공했으니, 바로 조선 22대 국왕 정조다. 그리고 을묘년인 1795년, 어느새 국왕 자리에서 20년이 되었을 때 이 행사를 기획한 것이다.

제법 오래도록 심혈을 기울여온 일이었다. 화성은 집권 후반기를 계획하며 세운 새로운 도시다. 부친인 사도세자의 명예를 회복하여 묘를 옮긴 뒤, 그 곁에 일종의 신도시를 건설한 셈이다. 설계부터 건설까지 국왕의 전폭적인 지원 아래 최신식 기법을 활용한 것으로도 유명하다.

을묘년은 사도세자와 혜경궁 홍씨가 환갑이 되는 해다. 어머니를 모시고 아버지의 묘를 찾는 시간. 그 모진 세월을 견뎌낸 어머니의 회갑을 축하하는 잔치를 마련한 것이다. 자신의 뿌리를 세상에 천명하겠다는 뜻이겠다. 화려한 행사의 주인공은 바로 이 세 사람. 사도세자와 혜경궁의 아들로서, 조선의 군주로

서 당당한 모습을 온 세상에 보여주고 싶다는 마음이다.

한 시대를 마감하겠다는 뜻으로도 읽힌다. 아버지의 죽음과 자신의 즉위에 얽힌 과거의 은원은 이렇게 마무리하고 다음 시대를 시작하자는 정치적 제안이기도 하다.

《화성행행도병풍》이 보물로 지정된 것은 이 흥미로운 현장을 기록했다는 역사적 가치에 더해 회화로서도 수준이 높기 때문이다. 8폭 병풍은 각 폭이 세로 147센티미터, 가로 62.3센티미터로 큼지막하다. 대형 병풍에 담긴 왕실 행사 그림이 적지는 않지만 대부분이 궁중 연회를 담은 기록화다. 행행이라는 독특한 주제 또한 작품 가치를 더욱 높여주었는데, 병풍과 함께 의궤도로도 제작되어 함께 살펴보는 맛이 남다르다.

정치적인가? 물론이다. 국왕의 24시간, 숨 쉬고 잠자는 일을 포함한 모든 순간이 그렇겠지만 이 그림이야말로 시작에서 마무리까지 정치적인 메시지로 가득하다. 그런데 여느 '국가 행사' 그림과 다른 점이 있다. 이 작품을 나의 보물로 꼽은 이유이기도 한데, 기록화이면서도 '자유로움'을 포기하지 않았다는 것. 구도며, 주인공과 기타 인물의 관계 설정 같은 점 말이다.

병풍의 내용을 보자. 〈화성성묘전배도華城聖廟展拜圖〉, 〈낙남헌방방도洛南軒放榜圖〉, 〈봉수당진찬도奉壽堂進饌圖〉, 〈낙남헌양로연도洛南軒養老宴圖〉, 〈서장대야조도西將臺夜操圖〉, 〈득중정어사도得中亭御射圖〉, 〈환

김득신·이인문 외, 〈환어행렬도〉,
《화성행행도병풍》 8폭 중 제7폭,
1795년, 비단에 색, 147×62.3cm,
삼성미술관 리움

어행렬도^{還御行列圖}〉, 〈한강주교환어도^{漢江舟橋還御圖}〉. 혜경궁의 환갑축하를 비롯한 여러 행사에 마지막으로 환어도 두 폭을 더한 구성이다.

이 가운데 가장 두드러지는 장면은 역시 〈환어행렬도〉다. 국왕이 등장하는 그림이라면 당연히 그가 주인공일 수밖에 없다. 왕조 시대 아닌가. 심지어 제목도 행행도. 주인공을 중심으로, 그를 위해 동원된 인물들이 중요도에 따라 이리저리 배치되는 게 일반적인 방식이다. 크든 작든, 저마다 행사에서 역할을 맡았을 것이다.

그런데 이들 말고도 '구경꾼'이 화면에 들어 있다. 몇몇 정도가 아니다. 역할이 있는 무대 위 인물만큼이나 많고 다양하다. 당대 사람들의 이런저런 모습을 볼 수 있으니 풍속화다운 재미도 충분한 셈이다. 그런데 이 대목을 곰곰 생각해보자. 이 구경꾼들이 단지 재미만을 위해 동원된 들러리였을까. 이들이 지켜봄으로써 비로소 국왕의 행렬이 완성된다는 이야기가 아닐까. 백성 없이 군주가 어찌 존재하랴. 구경꾼 하나하나를 제법 재미나게, 표정도 동작도 다양하게 그려야 했던 이유다. 좋지 않은가. 정치적인 이유 때문이라 해도 그렇다.

"이게 나야, 만백성의 어버이인 군주의 모습이야."

정조는 그 이야길 하고픈 것이겠다. 그의 호가 겹쳐 읽힌다. 만천명월주인옹^{萬川明月主人翁}. 온 세상 강물을 비추는 달이 바로

자신이라고 했다. 이 행렬, 그리고 행렬을 바라보는 사람 모두가 바로 달이 비추어야 할 강물, 자신이 품어야 할 백성이라고.

이 마음가짐 그대로 국왕으로서 열심히, 제법 많은 문제를 풀어내느라 애쓴 흔적이 역력하다. 그의 치세가 태평성대였다고 미화하는 게 아니다. 마찬가지로, 전근대 왕조의 시대적 한계를 정조에게 모두 물을 수도 없다. 조부인 영조의 열정을 이어 더 나은 조선을 만들고자 고민한 군주였다. 그 흔적들이 그림에도 엿보인다. 국왕이 등장하는 기록화에서 이처럼 자유로운 구도를 펼쳐낸 그림이 있었던가.

형형색색, 이 다양한 인물을 보라. 구경꾼 역시 행렬의 당당한 구성원이다.

기록화는 '전통'을 중시하는 장르다. 그것도 주인공이 국왕이라 생각해보자. 실수 따위는 있을 수 없다. 전통을 목숨처럼 따르는 편이 차라리 안전할 수 있다. 기록화에서 '생생함'을 느끼기 어려운 이유다.

그런데 이 그림은 앞 시대 어느 궁중기록화에도 없었던 새로운 장면을 시도한다. 왕실 행사 그림에 흔히 등장하는 대칭형 구도를 대신해 갈지자 구도를 선택한 것이다. 과거에 매이지 말고, 상사 눈치도 보지 말고 (이 프로젝트의 최고 결정권자는 국왕이다) 가장 잘하는 걸 보여주자고. 그 정도로 여유와 자신이 있다는 뜻이다. 겨우 그림 하나에 보이는 변화가 이렇다면. 이것이 정조 시대를 읽을 만한 포인트인 것 같다.

더하여 이런 시도를 매끄럽게 풀어낸 도화서의 실력을 주목하지 않을 수 없다. 마침 그런 화가들이 태어났다는 말도 옳겠지만, 그런 화가들이 그만한 시대를 만났다 해도 좋겠다. 우리가 도화서 화원, 즉 직업 화가들의 이름을 이처럼 친근하게 기억하는 시대가 있던가. 기록에 따르면 《화성행행도병풍》제작에는 이인문, 김득신 등이 참여했다고 하는데, 모두 산수화와 풍속화를 대표하는 당대의 대가들이다. 단체로 작업하는 국가 행사 그림에 이 정도 화가들이 함께한 것이다. (김홍도의 이름이 왜 등장하지 않는가에 대해서는 의견이 분분하다. 특히 '그림에 관한 일은 홍도에게 모두 주관토록 했다'는 정조의 말과도 어긋나 의

아하기도 한데. 직접 붓을 들기보다는 전체를 총괄한 것일 수도, 이미 팀 작업인 기록화에는 참여하지 않았을 수도 있겠다. 어쨌든 이 멤버에 김홍도까지 가세한다면, 뭐.)

역사 기록의 책임을 맡은 이 그림은 그 자체로 당대의 분위기를 증언하는 기록물이 되어주었다. '시대의 힘' 같은 거창한 말을 모두 믿지는 않지만 국가 공무원인 화원들의 수준이 이 정도라면 그래도 그 국가의 문화 수준이 꽤 볼 만하지 않았겠느냐는, 그럴듯한 결론에 이르게 된다.

국왕의 행사 그림 가운데 재미난 부분은 제아무리 주인공이라 해도 국왕은 그림 안에 모습을 드러내지 않는다는 점이다. 어진이 아닌 이상 감히 용안을 그려선 안 될 정도로 귀한 존재였으니까. 어좌나 어마 등의 자리로 그의 임어를 암시할 뿐이다. 어쩐지 조선 국왕이 처한 현실 같기도 한, 묘한 약속이다.

국왕의 봄날은 꽤 그럴싸하게 마무리되었다. 마음속 숙제를 해치운 심정이었을 것이다. 정치적인 행보에도 더욱 탄력이 붙었고. 이처럼 화성에 다녀온 뒤 정조는 새 시대 구상에 더욱 힘을 쏟았다. 상황은 괜찮아 보였다. 왕위를 이을 세자도 있고, 나이도 사십 대 한창때였으니까. 충분히 치세의 다음 단계를 도모할 만한 시기였다. 화성에서 시작할 새로운 시대를 준비해나가고 있었던 것이다. 여덟 폭 병풍에 담긴 행렬은 그저 서막일

뿐, 이제 진짜 이야기를 시작해보겠다고.

하지만 봄날의 꿈은 꿈으로 끝나버렸다. 기껏해야 나이 마흔여덟이 된 1800년, 정조는 느닷없이 죽음을 맞는다. 화성에 다녀온 지 겨우 5년. 급작스런 병으로 세상을 떠난 것이다. 그리고 조선의 19세기는 우리가 아는 그대로 혼란에 빠져든다. 만약 그에게 시간이 더 주어졌더라면, 화성이 다음 시대를 이어받았더라면 어땠을까. 조선의 마지막 세기가 조금은 달라지지 않았을까. 그림으로 보아도 이처럼 대단한 화가들을 한데 모은 도화서의 활기는 정조 시대와 함께 막을 내렸다. 어느 분야보다도 솔직한 문화계의 단면이다.

정조의 마지막 안식처는 이곳 화성에 조성된 건릉健陵. 부모의 묘인 융릉隆陵 곁이다. 화성華城. 정조의 간절함이 새삼 느껴지는 이름이다. 꿈을 담은 화성에 영원의 집을 두었으니 그나마 위로가 되지 않았을까.

해마다 봄이 되면, 화성 행행으로 북적거렸을 그 계절이 오면 안도와 설렘으로 복잡했을 화성의 주인도, 고요한 건릉으로 스며든 한 자락 바람에 끌려 그 봄날을 추억할지도 모르겠다. 행렬에 함께했던 얼굴 하나하나를 헤아리면서.

곤여만국전도

坤 輿 萬 國 全 圖

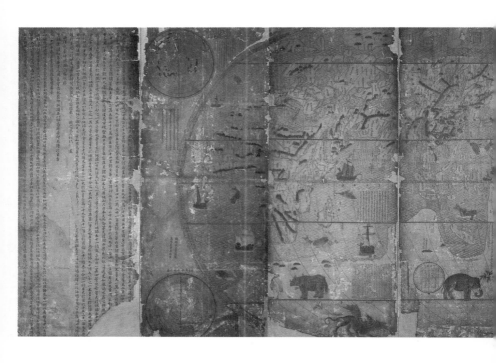

《곤여만국전도》(모사본)
1708년
종이에 색, 172×531cm
서울대학교박물관

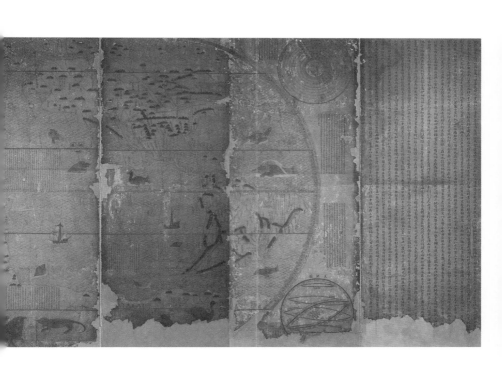

우리가 몰랐던 세상

바다 앞에 섰다. 눈앞에 펼쳐진 것은 대서양 푸른 물결뿐이었다.

1578년, 유럽 대륙 서단에서 동방으로 향하는 배 성루이지호에 젊은 수사가 몸을 실었다. 그리고 다음 세기, 아시아 대륙 동쪽 끝에 자리한 태평양 연안의 한 나라에선 그의 이름이 지식인 사이에 제법 많이 오르내리게 된다. 이야기의 실마리는 바로 지도 한 장. 동양과 서양, 남극과 북극까지 담아낸 세계 지도다.

삶의 후반기를 보낸 중국에서 이마두利瑪竇로 불린 남자, 마테오 리치가 제작한 세계 지도는 이 동쪽 나라에 믿기지 않는 이야기를 풀어놓았다. 세상 한가운데를 차지한 '중국'은 없다고. 이 둥근 세상에선 그 무엇도 중심일 수 없다고. 서로에게 동이고 서이며 남이고 북일 뿐.

누군가는 헛것이라 비웃었고 누군가는 그 진위 앞에서 갈등했으며, 누군가는 새로운 세상을 향해 꿈을 품었다. 저마다 반응은 달랐으나 어떤 식으로든 질문을 던지지 않을 수 없었다. 《곤여만국전도》에서 조선의 자리를 찾아본 이들에게, 적어도 내일 떠오를 해가 오늘과 같을 수는 없었다.

이탈리아 출신 가톨릭 사제 마테오 리치가 포르투갈 리스본을 떠나 인도의 고아를 거쳐 중국 땅 북경까지, 선교의 꿈을 품고 거쳐온 거리는 실로 엄청나다. 16세기의 교통과 정세를 고려하자면 무사히 북경에 발을 들인 것조차 여간한 행운이 아니다.

선교 목적으로 파견되었지만 그가 중국에 전한 문물 가운데 가장 큰 영향을 미친 것은 서구의 학문이다. 신학 이외에도 여러 분야에서 발군의 실력을 지닌 이 사제는 중국어에도 탁월한 재능을 보여, 본업을 살린 『천주실의』 저술 외에도 『기하원본』 등 서양의 수학과 천문학 서적을 한문으로 번역하기도 했다.

그 가운데서도 그의 이름을 알린 가장 큰 작업은 역시 세계 지도 제작이 아니었을까. '그림'의 효과는 대단했다. 특히 1602년의 《곤여만국전도》는 당시의 최신 정보를 반영한 세계 지도로 눈길을 끌었다. '지구 위 모든 나라를 담았다'는 제목 그대로다. 그의 지도가 더욱 널리 알려질 수 있었던 건 중국의 목판 인쇄

술 덕이었는데, 그 수준은 마테오 리치도 깜짝 놀랄 정도였다. 동양과 서양의 문화가 힘을 모은 장면이다.

《곤여만국전도》는 당시 중국인들에게 생소한 위도와 경도는 물론, 남극과 북극에 대한 지식까지 새겨넣었다. 단순히 지도라기보다는 지리지地理誌의 성격을 띠고 있었던 것이다. (마테오 리치가 한문으로 번역한 지명이나 지리 용어 가운데는 지금까지도 그대로 쓰이는 것이 많다.) 어떤 이야기들이었을까. 지구는 둥글다. 내가 발 딛고 선 땅 반대편의 누군가도 똑같이 땅을 딛고 서 있다. 심지어 남극과 북극처럼 존재할 수 없어 보이는 곳에도 대륙이 있다. 이 지도는 당시 중국인으로서는 믿기 어려운, 그야말로 놀라운 이야기들이었다.

물론 마테오 리치는 중국인들의 입장—혹은 예상되는 충격과 반감—을 헤아려 지도 중심에 아시아 대륙이 놓이도록 재배치했다. 어차피 유럽의 세계 지도도 그들 시각에서 유럽을 중앙에 그린 것이니까. 이어 1608년에는 중간중간 그림을 삽입한 '회입繪入' 《곤여만국전도》를 제작해 황제에게 진상하기도 했다.

삶의 절반을 중국에서 보내며 그 존재 자체로 '서양과 동양의 만남'이었던 마테오 리치는 1610년, 58세로 북경에서 삶을 마감하고 그곳에 묻혔다. 리치로 태어나 이마두로 눈을 감은 것이다.

그런데 '이마두 선생'은 상상이나 했을까, 자신이 조선에서도 제법 유명했다는 걸.《곤여만국전도》가 조선으로 들어온 것은 제작 한 해 뒤인 1603년이다. 거의 실시간이라 할 속도인데, 조선 학자들에게도 그의 종교보다 '서학'이 더 큰 호기심을 불러 일으켰음은 물론이다.

흥미롭게도 조선은 이 지도를 모셔두기만 하지는 않았다. 번갈아 열람하며 그 세계를 고민하고, 중국에서 들여온 원본이 낡으면 다시 모사하는 등 지도에 대한 관심을 놓지 않았다.

보물로 지정된《곤여만국전도》는 숙종 시대인 1708년 8월에 제작된 것으로, 지금은 서울대학교박물관에 있다. 중국 원본을 충실히 모사한 회입본 지도다. 이 작품의 이본으로 같은 해 9월에 제작된 봉선사 소장본이 있었으나 화재로 소실되고 말아, 국내에 남은《곤여만국전도》는 이제 서울대학교 소장본 하나뿐이다. 역사적 가치를 인정받아 1985년에 보물로 지정되었다.

전체는 8폭 병풍. 세로 172센티미터, 가로 531센티미터로 세상의 모든 나라를 담아낼 만한 큼직한 사이즈다. 이 지도 이전에 조선에서 그려낸 세계 지도라면 1402년의〈혼일강리역대국도지도混一疆理歷代國都之圖〉가 있다. 당시의 지리 정보가 모두 담긴, 현전하는 동양 최고最古의 세계 지도다. 그런데 두 세기만에 '세계'에 대한 지식이 이처럼 달라진 것이다.〈혼일강리도〉류의 세

계 지도에 익숙한 이들에겐 무엇보다도 '둥근 지구'가 가장 당황스럽지 않았을까.

전체 병풍 여덟 폭 중 제1, 8폭을 제외하고 가운데 여섯 폭에 걸쳐 지도가 그려져 있다. 길쭉한 타원의 중앙 부분에는 마테오 리치의 의도에 따라 아시아 대륙이 자리 잡고 있는데, '아세아亞細亞'라고 음차해 적은 붉은 글씨가 눈에 띈다. 대륙 한가운데엔 당시 중국의 국명인 '대명大明', 그 옆으로 '조선朝鮮'도 보인다. 전체를 살피자면 화면 오른쪽부터 아메리카亞墨利加, 아시아, 유럽歐邏巴 순으로, 현재 우리가 사용하는 세계 지도와 배치가 같다.

지명 하나하나를 촘촘히 짚으며 읽기에도 끝이 없는데, 화면 중간중간 여백에는 각 대륙의 사람, 산물 등을 적어넣었다. 간략하게나마 지리지의 역할을 더한 부분이다. 특히 지도 전체에 위도와 경도를 꼼꼼히 표시해 '새로운 지도'의 면모를 강조했으며, 바깥 부분 네 귀퉁이에는 일월식도日月蝕圖, 천지의도天地儀圖 등을 넣었다. 관상감이 주도해 이 지도를 모사한 데에는 이유가 있었던 것이다.

회화로서 특히 흥미로운 점은 '회입'이라는 말 그대로 각 대륙과 대양 위로 다양한 그림을 더했다는 것. 코끼리며 코뿔소, 카멜레온 같은 이국적인 동물에, 대양을 항해하는 범선 주변에도 대형 바다 생물이 가득하다. 그뿐인가. 저 남극 쪽에는 날개

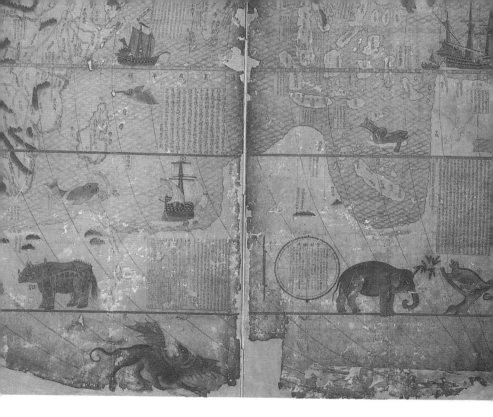

지도에는 희귀한 동물들 외에 날개 달린 괴수도 등장한다. 상상 속 동물이
위도와 경도 사이를 오가는 기묘한 풍경 또한 이 지도의 매력이다.

달린 맹수까지 등장한다. '과학적인' 지도와는 어울리지 않는
신비한 형상이다.

그런데 뭐랄까. 이런 게 또 재미 아닌가. 이미 많은 것이 밝
혀진 시대였지만, 이 넓은 세상에 어떤 생명체가 실존하는지는

그 누구라 해도 모두 알 수는 없었을 테니까. 사실과 상상이 어우러진 지도라니, 이 또한 시대의 얼굴을 닮았다.

병풍 지도 여섯 폭을 양끝에서 감싸는 시작 폭과 마지막 폭의 의미도 작지 않다. 제1폭에는 마테오 리치의《곤여만국전도》서문이, 제8폭에는 최석정의 발문이 나란히 자리하고 있다. 최석정은 이 모본이 제작된 1708년 당시 영의정으로, 관상감을 통솔하는 영관상감사領觀象監事를 겸하고 있었기에 발문에 제작 과정을 상세히 밝힌 것이다. 그런데 마지막 대목이 인상적이다.

그 설은 굉활교탄하고 무계불경합니다. 그러나 그 학문이 전해주는 바는 스스로 경솔히 변파할 수 없는 무언가가 있으니, 마땅히 보존하여 새로운 견문을 널리 알려야 할 것입니다.

其說宏闊矯誕 涉於無稽不經 然其學術傳授有自不可率而卜破者 姑當存之 以廣異聞

마테오 리치의 학설을 믿기에는 무리가 있지만, 그 진위를 판단할 수 없다 하더라도 이를 보존하여 널리 알릴 책임은 있다는 내용이다. 진술하지 않은가. 내가 이해할 수 없는 학설이라 하여 함부로 부정하고 지워버리지는 않겠다는 태도. 새로운 세계에 대한 예의를 갖춘 것이다.

헛소리라 비웃는 이들도 없지 않았지만, 조선 지식인 대다수

의 생각은 최석정과 비슷했을 것 같다. 믿기는 어렵지만 아니라고 단정할 수도 없다. 비록 서양인의 손을 빌리긴 했어도 '중국'에서 제작된 지도가 아닌가. 바로 그, 놀라운 지식과 단정한 성품으로 존경받는 이마두 선생의 이야기라는데. 대명 황제가 북경에 장지葬地를 허락했을 정도의 인물이다. 그러니 좀 더 확실한 증거를 기다려보자는, 조심스런 호기심이랄까.

중화 중심 세계관을 뒤흔드는 지도가 나타났다 해서 조선인의 생각이 모두 흔들린 것은 아니다. 그러나 시간 문제였을 뿐 되돌아갈 수는 없었다. 18세기 후반의 양명학자 이종휘는 이 지도가 '사람으로 하여금 영역 바깥으로 날아오르고 싶게 한다令人有慾擧區外之想'고 고백했다. 지도를 감상한 뒤 '아세아' 부분을 모사해서 간직할 정도였으니까. 바깥세상으로 날아오르고 싶게 만드는 힘, 이 이상의 찬사도 없을 듯하다.

《곤여만국전도》 앞에서 그의 여정을 따라가본다. 참 멀리도 왔구나. 제7폭 구라파의 끝에서 배를 띄워 제5폭 대명의 북경까지. 동쪽으로, 동쪽으로, 전체 지도 여섯 폭 가운데 세 폭에 걸친 대장정이었다.

마테오 리치는 지도 제작 또한 사제의 임무로 받아들였을 테지만, 한자 문화권의 동방인들이 이 지도에서 가장 먼저 만난 것은 천주의 섭리가 아니었다. '새로운 세상'이었다. 서로가 몰

랐던 새로운 세상을 만나는 일, 이 또한 그 섭리를 크게 벗어난 것은 아닐 듯하다.

여정을 뒤집어 아세아 동쪽에서 서쪽 대륙으로, 다시 천천히 지도를 읽어본다. 그로부터 몇 세기가 흐른 21세기의 어느 겨울날, 성루이지호가 출항한 이베리아반도의 서단에서 망망대해를 바라본 날이 있었다. 떨어지는 해가 눈부신 바다였다.

이마두 선생이 들었다면 "아니, 해가 지는 게 아니야. 둥근 지구가 돌고 있는 거지." 그렇게 답했을까. 하지만 그 역시도 이 순간만큼은 일몰은 일몰이라 감탄하지 않았을까. 그러곤 해가 떠오르는 동방에 대한 제 꿈을 되새겼으리라. 16세기와 21세기, 우리의 항로는 바다에서 하늘로 옮겨갔다. 그렇다 해도 새로운 세상을 향한 설렘은 다르지 않을 것이다.

18

동궐도

東闕圖

《동궐도》
1828~1830년, 비단에 색, 273×584cm
고려대학교박물관

별에 기대다

우리 집, 구경해볼래?

보고픈 마음을 알아챘을까, 문 앞에서 서성이는 내게 묻는다. 기꺼이 권하는 걸 보니 꽤나 멋진 집인가보다.

자, 이쪽으로.

천천히 길을 여는 주인을 따라 조심스레 발을 옮긴다. 담장 안으로 한 걸음. 그런데 이상하다. 어쩐지 익숙하다. 이처럼 말끔하게 단청을 올린 건물이라니. 그 사이사이를 지나 고요에 잠긴 연지에 도착했을 때 "그래, 맞아" 고개를 끄덕인다. 이미 우리, 이 집의 이름을 알고 있다. 그렇다면 우리를 이끌어준 귀공자는 누구인가. 당신이 이 집의 주인인가.

아니, 우리 집이지만 아직 주인은 아니지.

동궐을 속속들이 담아낸 그림, 《동궐도》. 그림 속 그의 집은 활기차고도 따스하다. 친절한 안내를 따라, 꽃향기에 취하다가

숲 사이 새소리에 잠시 고개 들어 하늘을 올려보다가. 그는 언제쯤 이 집의 주인이 되었을까. 아니, 되긴 되었을까?

동궐은 조선시대 법궁인 경복궁 동쪽, 창덕궁과 창경궁을 일컫는다. 화재로 소실된 건물과 재건, 신축 전각 등을 고려할 때 《동궐도》는 순조 시대인 1828년부터 1830년 사이에 제작된 것으로 보인다.

그런데 그 시기가 예사롭질 않다. 순조 28년부터 30년 사이의 3년은 바로 순조의 아들인 효명세자의 대리청정 기간이다. 국왕의 노환으로 세자가 대리청정을 한다면 모를까, 순조가 대리청정을 명한 1827년이면 순조 나이 그래봐야 서른여덟. 오히려 효명세자가 열아홉으로 아직 국정을 떠맡기엔 버거워 보이는 나이다. 이 부자에게 무언가 피치 못할 사정이 있었던 것일까.

그 사정은 다름 아닌 세도 가문의 득세와 이로 인한 국정 혼란. 순조에게는 처가, 효명세자에게는 외가가 되는 안동 김씨가 문제였다. 열한 살 어린 나이에 등극한 순조는 달리 정치적 세력이랄 것이 없었다. 친모 수빈 박씨는 다소 한미한 집안 출신의 후궁이었고, 할머니인 혜경궁 홍씨도 왕실에서 힘을 쓸 만한 처지가 아니었다. 진심으로 그의 치세를 응원해줄 혈연이라곤 이 둘뿐인 어린 임금. 이 때문에 아버지 정조가 안동 김씨

김조순을 사돈으로 낙점해 어린 세자의 보도를 부탁했지만, 일이 이렇게 흘러가버린 것이다. 어느새 왕권보다 더한 권력을 휘두르는, 철저히 사익을 추구하는 집단이 되어버렸다.

순조로서는 이런저런 방책을 고민했으나 조정에 그를 도울 인물이 없었다. 세자의 대리청정은 정국 전환을 위한 마지막 카드였던 셈이다. 자신이 뒷자리로 물러섬으로써 안동 김씨의 세력 약화를 노려보겠다는, 나름의 고육지책. 새로운 시대를 기대하는 부왕의 뜻을 세자가 모를 리 없다. 세도 가문이 지존의 권위를 위협하는, 군신의 도가 무너지는 순간들을 충분히 보아왔을 테니까. 왕권을 다시 세우고 선정을 베풀겠다는 포부로 가득했으리라. 마침 섭정 첫해에 원손을 얻어 왕실 후계까지 든든히 세웠으니, 그 마음가짐이 남다르지 않았을까.

효명세자는 국정의 중심에서 새 바람을 일으키는 데 주력하는 중이었다. 그리고 어느 날 이《동궐도》를 제작했다. 느닷없지 않은가. 대리청정이라는 초강수를 둘 만큼 혼란스런 상황에서 궁궐 그림이라니. 그림을 보면 더 그렇다. 실용적인 목적으로 그린 설계도나 평면도도 아니었다. 한 폭 회화로는 근사하다. 이쯤에서, 회화로도 그럴싸한 또 하나의 궁궐 그림인 정조 시대의 〈규장각도奎章閣圖〉가 떠오른다. 동궐 안에 있는 규장각을 주제로 한 그림인데, 두 사람의 관계가 새삼스럽다. 효명세자가 태어났을 때 주변에서 '조부(정조)를 꼭 닮았다'며 기뻐했다는

기록이 전하는 걸 보면.

《동궐도》는 거의 같은 그림이 두 본 전한다. 고려대학교와 동아대학교가 하나씩 소장하고 있다. 고려대학교본은 1989년 국보로 지정되었고, 이어 동아대학교본이 동일한 작품으로 판명되어 1995년에 추가 지정되었다. 크기는 고려대학교본이 세로 273센티미터에 가로 584센티미터, 동아대학교본이 세로 274센티미터에 가로 578.2센티미터다. 원래 천天, 지地, 인人으로 세 본 제작되었지만 현재 전하는 것은 이 두 점이다. 제작 연대가 거의 확실한 대형 궁궐 그림으로, 당시 동궐의 모습을 상세히 살펴볼 수 있다는 점에서 국보로서 가치가 충분하다.

왕실에서 제작한 궁궐 그림이라면, 그것도 이 정도 크기라면 도화서에서도 실력 있는 화원들을 뽑아 작업했을 것이다. 먼저 전체 구도를 보자. 오른편 위에서 궁궐을 내려다보는 평행사선도법平行斜線圖法으로 큰 틀을 잡았다. 이런 도법이란 게 그렇다. 다소 딱딱해 보이는 것이 사실인데 궁궐의 그 많은 전각을 챙겨 넣으려면 역시 이만한 방법도 없겠다. 상상 속 궁궐이 아니라 국왕이 실제 거처하는 장소인 만큼 전각 하나하나를 사실적으로 그려넣었음은 물론이다. 장소의 이름까지 달아두었을 정도다.

그리고 건물 사이사이, 붉고 푸른 생명의 기운을 더했다. 곳

곳에 자리 잡은 싱그러운 나무에, 계절도 마침 봄이었을까. 붉
은 꽃 피워 올린 꽃나무의 배치도 아기자기하다. 여기까지만
그려도 《동궐도》라는 제목에 모자람이 없겠지만 하나 더. 화면
가장자리로 시원하게 펼쳐진 산줄기가 궁 전체를 둘러싸고 있
다. 웅장하면서도 따스한 분위기다.

　그래서 더 궁금하다. 상황을 생각해보면 이 그림은 대리청정

《동궐도》, 1828~1830년, 비단에 색,
274×578.2cm, 동아대학교박물관

을 맡은 효명세자의 명으로 진행되었을 텐데, 정무만으로도 벅
찰 시절에 궁궐 그림이라니. 왕실 행사에 뒤따르게 마련인 기
록화도 아니었다. 그의 마음을 읽으려면 다시 그림을 꼼꼼히
보는 편이 낫겠다. 그러니까 효명세자는 '우리 집' 초상화를 기
획한 것이다. 지도처럼 정확히 기록할 이유가 없으니 강조하고
싶은 곳에 힘을 주기도 했을 텐데. 우리도 그렇지 않나. 이것만

은 좀 봐줬으면 좋겠다 싶은 장소가 있다. 기왕에 초대받은 우리, 숨은그림찾기에 나서보자. 그가 마음을 기울인 보물이 어디쯤에 있는지.

실제보다도 한층 크게 그려넣은 장소는 대보단大報壇이다. 임진왜란 때 원군을 보내준 명나라 신종을 기리는 제단으로 조선국왕의 친제親祭가 관례였다. 국왕의 권위를 떠올릴 만한 곳이니 상징적인 의미가 적지 않다. 아무리 그래도 임금은 임금, 신하는 신하라는, 것을 강조하자는 뜻이겠다.

1828년에 신축한 연경당演慶堂도 의미 있는 곳이다. 다음 해인 1829년은 순조 즉위 30년, 탄생 40년이 되는 해였기에, 축하 연회를 베풀 장소로 지었던 것이다. 변변한 공적도 없이 뒷전에 물러난 임금이었지만, 그랬기에 더욱 왕실의 위엄을 세울 기회로 삼고 싶었으리라. 국왕 자리에서 30년이라니, 조선 역사 전체를 통틀어도 몇 되지 않는다.

그래도 효명세자 개인의 정치적 지향점을 생각할 때 가장 눈여겨보게 되는 전각은 의두합倚斗閤이다. 대리청정을 명받기 한 해 전인 1826년에 직접 독서 공간으로 세운 건물이니까. 궁궐의 쟁쟁한 전각 사이, 아주 작게 자리한 이 집은 이름부터가 예사롭지 않다. 의두합, 별에 기댄 집. 마침 위치도 규장각 곁이다. '규奎'가 문성文星을 의미하는 만큼 그 별에 의지하겠다는 포

부를 이름에 담은 것이다. 조부 정조의 문치를 본받아 다시 조
선의 부흥을 꿈꾸어보겠다고. 그러면서도 자세는 한없이 겸손
하다. 의두합은 궁중의 여느 전각과 달리 단청도 베풀지 않았
다. 한 개인으로서 독서 공간만큼은 여염집 선비의 조출함을
따르고 싶었을까. 조금은 치기 같기도 한, 그래서 오히려 젊음

규장각 옆에 자리한 의두합. 자그마한 규모에 단청도 없이,
세자의 거처임을 알아보기 어렵다. 별에 기댄다는 이름처럼
그 별 아래 제 몸을 한껏 낮추었다.

답다는 생각이 든다.

이 작품이 나라의 국보가 된 이유는 기록으로서의 가치가 가장 크겠지만, 내겐 그 주인의 마음이 더 크게 느껴진다. 그림 분위기도 그렇다. 격식을 지키면서도 여유를 잃지 않았다. 기록물로서의 궁궐이 아니라 사람의 숨결이 느껴지는 공간으로 창조한 것이다. 자신의 통치 철학을 담아내고 싶었을 효명세자의 마음 그대로인데, '나의 집'을 바라보는 설렘은 있을지언정 뻐기는 태도라곤 없다.

《동궐도》는 궁궐을 그린 그림이지 지도는 아니다. 딱히 지형을 기록하고자 함도 아니었고. 그런데도 이 그림 한 장이면 궐 안을 속속들이 구경할 수 있을 것만 같다. 물론 이 큼직한 그림을 '한 장'이라 말하기는 어렵겠지만. 그래서 말인데, 재미난 정보가 하나 더 있다. 현재 우리가 접하는 형식과는 달리《동궐도》는 원래 차곡차곡 접는 화첩 형태였다. 두 점 가운데 동아대학교본은 16폭 병풍이고, 고려대학교본은 병풍으로 표구하진 않았지만 전시에서는 16첩 화첩을 모두 펼쳐 보여준다. 화첩인 만큼 그림에는 각 맞춰 접은 자국이 있다.

전체 너비가 6미터 가까운 그림을 왜 애초에 병풍이 아니라 화첩으로 만들었을까. 낱장 그림을 모은 화첩이라면 모를까, 어차피 전체가 한 화면인데. 심지어 조선 후기, 특히 왕실에서는 병풍 그림이 유행했다. 그림의 성격으로 봐도 그렇다. 한눈에

보이도록 펼친 동궐. 어울리지 않는가.

어쩌면 이건 그저 태평하게 집 구경 나선 우리의 생각일지 모른다. 정작 효명세자는 과시를 하려는 게 아니었을지도. 자신의 현재와 꿈을 차곡차곡 그려넣어 이 순간을 기억하겠다는 마음이었을지도. 포부를 밝히는 자리가 꼭 화려한 전시장일 필요는 없겠다고 말이다.

우리가 이 그림을 따라 궁궐을 거닐었듯, 효명세자도 그랬을 것 같다. 화첩의 어느 부분을 펼쳐보며 '그래 여긴 의두합, 여긴 연경당.' 의미 있는 이름 앞에서 새삼 각오를 다지지 않았을까.

즐거웠나요? 우리 집 구경.

궁궐 곳곳을 두루 살피고 처음 그 자리로 되돌아왔다. 멋진 산책이었다. 언젠가 당신이 동궐의 주인이 되는 날 진심으로 경하드리겠다, 인사를 더하려했건만.

효명세자는 보위에 오르지 못했다. 대리청정을 시작한 지 3년 남짓 되던 1830년 7월, 스물둘의 나이로 급서하고 만다. 그나마 기대했던 희망의 불씨가 사그라져버린 것이다. 다음 동궐의 주인도, 그리고 그다음, 다음도. 안타깝게도 동궐은 19세기 남은 시절 내내 가례도 치르지 못한 어리고 힘없는 임금들의 즉위를 연이어 지켜봐야 했다.

별에 기대어 새 정치를 꿈꾸었던 왕자. 동궐도 속 곳곳에 새

로운 다짐을 새겨넣었으나 끝내 동궐의 주인은 되지 못했다. 그의 꿈이 새겨진《동궐도》, 이 아름다운 그림만이 그를 이곳의 주인으로 기억할 뿐이다.

화개현구장도

花 開 縣 舊 莊 圖

이징

〈화개현구장도〉

이징, 1643년
비단에 엷은 색, 89×56cm
국립중앙박물관

先生絕句

風蒲獵獵弄輕柔　欲立蜻蜓不自由
五月臨平山下路　藕花無數滿汀洲

潘溪俞好仁

기억의 방식

상상으로 충분하다. 그의 삶을 따르자는 뜻이었으니까. 실경이 아니면 어떤가.

출발부터 남다르다. 제목도 그럴싸하다. 인물을 기억하고 싶다면서도 이름자 하나 넣지 않았다. 〈화개현구장도〉. 초상이 아닌 공간을 남긴다는 선택도, 인물의 이름 대신 지명을 제목으로 삼은 것도 근사하다.

필법이나 구성만으로는 제목도 필요 없을 흔하디흔한 산수화처럼 보인다. 하지만 이 작품은 17세기 중엽, 화려한 필력을 자랑하던 유명 화원의 솜씨다. 이 간극에서 〈화개현구장도〉의 자리를 헤아리게 된다. 너무 담백하다고? 그림의 출발점을 생각해야 했으니까. 빼어난 학식과 반듯한 인품으로 이름 높은 주인공이니 화면도 이 정도라면 어울리겠다.

〈화개현구장도〉가 그려진 것은 1643년. '동방오현五賢'으로 추앙받는 유학자 정여창의 은거지 화개 땅를 담아낸 작품이다. 정여창 사후 한 세기 반이 흐른 때였는데, 그를 기리는 후학들의 청으로 제작되었다. 당대 최고 화원인 이징이 그림을 맡았으며, 선조의 부마로 글과 그림에 두루 능했던 신익성이 글을 썼다. 그림 주인공에서 화가, 발문에 참여한 인물까지 꽤 무게 있는 조합이다.

주인공의 은거지를 그렸다는 말에 솟아오른 호기심도 잠시, 곧 의아해지고 만다. 인물을 특정할 만한 요소라곤 찾을 수 없는 까닭이다. 그림은 우리에게 몹시도 익숙한 '산수'의 전형을 그대로 담고 있다. 화면 하단의 강물에서 시선을 옮기다 보면 그 뒤로 점차 높아지는 산줄기. 멀리 비치는 연봉도 흔히 보아온 대로다. 금강산의 비로봉이라든가, 단양팔경의 옥순봉처럼 지명을 짐작할 만한 특별한 표지라도 있는가 싶어 찾아보건만. 주인공은 이곳에 정자를 지어놓고 은거를 꿈꾸었다고 했다. 마침 이야기에 맞아떨어지는 작은 정자가 화면 아래쪽 물가에 보이긴 한다. 하지만 산 좋고 물 좋은 풍광에 이만한 누정 하나 없는 곳이 또 어디 있으랴 싶다.

그림으로선 그리 내세울 만한 점이 보이지 않는다. 이 평범해 보이는 화면을 특별하게 만들어주는 건 역시 작품의 배경이다. 주인공의 삶에서 시작해야겠다.

정여창의 이름은 사화士禍와 함께 기억된다. 단독으로 호명되기보다는 주로 그의 벗들, 사화 가운데 함께 목숨을 잃은 그 그룹으로 이야기하게 한다. 흔히 4대 사화로 상징되는 '선비 수난 시대'의 희생자였던 것이다. 선비의 화라는 말 그대로 사화는 여느 정변과는 성격이 다르다. 국왕에 대한 모반이 아니라, 국왕이 신하인 유학자들을 처형한 사건이었다.

정여창과 그의 벗들이 연루된 사건은 네 차례 사화 가운데 첫 번째와 두 번째인 연산군 시절의 비극이다. 그 유명한 조의제문弔義帝文 관련 사초를 문제 삼아 사관을 비롯한 일군의 선비를 몰아 죽인 1498년의 무오사화, 여기에서 한 걸음 더 나아가 생모인 폐비 윤씨 문제까지 거론한 1504년의 갑자사화다.

정여창은 무오사화 때 함경도로 유배된 뒤 결국 그곳에서 세상을 떠났는데, 다시 갑자사화 때 죄가 더해져 부관참시까지 당한다. 두 번의 죽음이다. 망자에 대한 예만큼은 철저했던 당시의 법도를 생각해보면, 이건 뭐.

심지어 정여창은 연산군과 남다른 인연이 있었다. 연산군의 세자 시절 스승이었던 것이다. 성군의 자질을 강조하는 이 반듯한 스승을 미워했다는 기록이 전하기는 하지만, 이렇게까지 할 이유가 있었을까. 사실 정여창 같은 선비를 죽여 얻는 게 무얼까 싶다. 그래봐야 가진 거라곤 이름뿐인데.

그래서였을까. 연산군이 빼앗고 싶었던 건 그 이름이 아니었

을까. 폭군에게 가장 견디기 힘든 지점이었던가보다. 그렇다면 그의 은거지를 그림으로 남기겠다는 쪽의 이유도 마찬가지겠다. 빼앗겼던 그의 이름을 영원히 기억하고 싶다고. 살다 보면 이름이 전부인 때도 있다. 하물며 학행일치를 내세운 그들에게라면.

학문으로 명망 높은 정여창이었지만 그 이름은 죽음으로 인해 더욱 오래도록 살아남았다. 이후 동방오현으로 불리며 문묘에 종사된 이들을 보자. 정여창, 김굉필, 조광조, 이언적, 그리고 이황이다. 16세기에 태어난 덕에 사화의 시대를 운 좋게 피해간 이황을 제외한 나머지 네 사람은 같은 운명을 맞았다. 정여창과 김굉필은 무오·갑자사화, 조광조는 기묘사화, 이언적은 을사사화. 이처럼 4대 사화에 골고루 이름을 올렸다. 천수를 누리며 편히 눈을 감지 못한 것이다. 그리고 바로 그 점이, 배움을 삶에서 실천하겠다는 그 지조가 오현의 자리로 이끈 결정적 이유가 되었을 테고.

〈화개현구장도〉는 1990년에 보물로 지정되었다. 시대의 스승으로 추앙받는 이름을 상세한 배경 설명과 함께 남겨준 그림으로, 역사 자료로서도 가치가 높다. 미술사 쪽 시각으로 보아도 흥미롭다. 그림으로 위인을 기리는 일이야 오래전부터 있어왔지만 그림 주인공으로 흔히 등장하던 고대 중국의 유명 인사

가 아니라 조선의 실존 인물이라니. 심지어 신화로 치장된 영웅도 아니다.

조선이라는 사회의 한 단면을 보여주는 셈이다. 구국의 영웅이 아니라, 조선 유학의 맥을 잇는 명현이 그 자리를 얻었다는 뜻이니까. 초상화라는 쉬운 길을 택하지도 않았다. 물론, 인물 사후 140년이다. 정여창의 외모를 초상으로 남기기는 어려웠겠지만 어차피 천 년 전 위인도 그려내고 있잖은가. 그의 모습보다 더 중요하게 생각한 게 그의 공간이었다니, 이거 좀 근사한 이야기다. 그 공간의 이미지를 정신적 가치의 상징으로 내세우겠다는 생각도 참신하다. 개인 공간을 회화로 재현하는 일. 조선에서 일반화되기까지는 시간이 제법 걸렸다.

회화 쪽에서 조금 더 읽어보자. 이 작품의 필법 말이다. 17세기 중반의 그림이라기엔 분위기가 꽤 예스러워 거의 한 세기 전 작품처럼 보인다. 15세기 안견에게서 시작되어 16세기 산수화 전반에 큰 영향을 미친 '안견 화풍'의 잔향이 느껴진다. 주제를 고려한 의도적인 선택일 것이다. 더 흥미로운 점은 이런 산수화풍과 좀처럼 어울릴 것 같지 않은 그 제목.

실경산수화마냥 지명을 새겼으면서도 실재하는 경치를 그리지는 않았다. 흔해 보이기만 하는 이 그림에서 특히 좋은 점이 이 부분이다. 얼핏 생각하면 이래도 되나 싶다. 주문자도 그렇지만 화가의 태도는 또 무엇인가. 화개를 다녀올 시간이 없을

만큼 바빴을지도 모르지만, 양쪽 모두 아무렇잖게 합의한 걸 보면 이게 문제의 본질은 아니다.

지명을 얹어두고 상상의 풍광을 그려넣은 작품이라면 우리도 익히 보아왔다. 당장 절경의 대명사인 '소상팔경'이며, 그 외의 수많은 장소들이 그렇게 그림으로 탄생했다. 하지만 정여창의 은거지는 절경의 유람지도 아니고, 가고파도 갈 수 없는 이국의 먼 땅도 아니다. 그런데도 실경과는 무관한 산수화로 태어났다. 상중하 구도로 보자면 전형적인 기록화 형식을 따랐다. 화면 상단에 자리한 전서체 글씨하며 화면 아래쪽의 기록들까지.

화개 땅이라면 앞 강물이 섬진강, 저 뒷산이 지리산이어야 한다.
하지만 그림 속 산수를 구구절절 실경과 비교해봐야 부질없다.
시대의 스승이 머물던 공간이니 그의 이름과 함께 이상향으로
기억되어도 좋을 것이다.

화가 이징에게 주어진 것은 화개 유람 왕복 티켓이 아니라 그에 관한 기록이었다. 기록을 토대로 상상을 더하여, 아니, 정확히 말하자면 오래도록 이어져온 산수화의 이상적 이미지를 더하여 그림이 완성되었다. 이징은 화려한 산수에 능한 인물이다. 하지만 장기를 뽐내지 않았다. 주문자들의 뜻을 잘 알고 있었으니까. 정여창이라는 인물의 정신세계에 어울리는 공간을 그려달라는 요청인 거다. 물론 이징은 오현으로 추앙받은 인물의 공간을 그린다는 부담감에 주눅 들거나 역사적 현장을 재현하려 욕심내지도 않았다. '실경'을 의식하는 대신 이 정도에서 미술사의 한 장을 채워준 거다. 다음 시대의 그림은 다음 시대가 할 일이라고.

이런 담백함이 좋다. 필요한 곳에 필요한 재능을 풀어내는 것만큼이나 절제해야 할 자리를 헤아리는 일 역시 쉽지 않다. 주문자 측에서는 그림에 만족했을까. 그랬을 것 같다. 이징에게 작품을 의뢰한 건 그가 당대 최고의 화가였기 때문인데, 맞춤한 붓을 고르며 작품 주제를 잘 헤아려주었으니까. 역시 실경 여부는 문제가 아니었다.

화개의 은거지는 이미 사라졌지만 함양에는 정여창의 고택이 남아 있다. 건물 배치며 마당의 쓰임새, 적당히 양지바르면서 적당히 가라앉은 분위기가 마음에 드는 집이다. 이런 집의 주인이었구나. 정여창에 대한 호감도가 부쩍 커졌던 것도 사실

이다. 그러곤 〈화개현구장도〉를 떠올렸다. 화개에 있었다는 그
의 은거지도 분명 근사한 곳이었겠지. 실경은 아니나, 이 그림
의 존재만으로도 그의 공간을 소환하기엔 부족함이 없었다.

　오래 기억되길 원한다면 역시 이미지만 한 게 없다. 〈화개현
구장도〉로 정여창은 제법 현실감 있는 인물로 살아남는 데 성
공했다. 세월의 흐름과 함께 많은 이의 이름이 희미해지겠지만,
이 낡은 그림 한 장은 여전히 주인공의 이름과 함께 보물처럼
전해지지 않을까.

　〈화개현구장도〉가 실경과 멀리 떨어진 그림이긴 하지만, 그
래도 이런 시와 어우러지면 어떤가. 그림 아래편으로 정여창의
시 한 수가 보인다. 친구인 김일손과 함께한 화개의 풍경이다.
김일손이라면 무오사화의 단초가 된 사초를 기록한 그 사관으
로, 둘은 동문수학한 친구 사이. 정여창이 북쪽 먼 땅으로 유배
를 떠나던 1498년, 사건의 원흉으로 지목된 김일손은 가장 먼
저 참형을 당하고 만다.

　　창포 사이 바람은 부드럽게 흩날리고 風蒲獵獵弄輕柔
　　사월의 화개 땅 이미 보리 익어간다 四月花開麥已秋
　　첩첩 쌓인 두류산 남김없이 둘러보니 看盡頭流千萬疊
　　외로운 배 큰 강으로 흘러내리는구나 孤舟又下大江流

호젓하니 그림 분위기와 어울리는 어조다. 앞날을 짐작조차 못 했을 화창한 시절. 화개를 바라보는 시인의 시선이 따스하기만 하다. 그리고 그 사이로 피어오르는 나직한 웃음.

보리 익는 사월, 창포 사이로 바람 부드럽게 흩날린다는 날. 우연처럼 화개 땅을 지나는 날이 온다면 천천히 그 강가를 거닐어보아도 좋겠다. 그림 속 고즈넉한 정경을 상상하면서, 그가 남긴 시 한 구절 읊조리면서.

고산구곡시화도병

高 山 九 曲 詩 畵 圖 屛

김이혁, 김홍도 외

《고산구곡시화도병》, 〈총도〉(제2폭)
김이혁, 1803년
종이에 엷은 색, 60.3×35.2cm
개인 소장

高山九曲潭摠圖

高山九曲

高山九曲潭을사룸이몰으더니
풀버혀터를닷고벗님네오신다라
어즈버武夷를想像ᄒᆞ고學朱子를ᄒᆞ리라

右栗谷李文成公

高山九曲潭이주人曹不知라
誅茅卜居ᄒᆞ니朋友ㅣ혈ᄅᆞᆯ之라
右九曲水朱子
武夷仿楫ᄒᆞ야所願學朱子
五百大鐘地炳寒雲外翁資
栗辭而淸高山九曲幽深
霞泂瀰濛流散兜辭
右尤菴先生

後學金履永書

무이에서 고산까지

고산구곡도. 그렇구나, 고산의 구곡이라 했다.

용기가 필요하다. 신처럼 우러르는 인물에게 견준다는 건. 하지만 이건 견주는 게 아니라고, 숭모의 뜻을 담은 오마주라고, 그렇게 말할 수도 있다. 좀 순수하게 봐주면 안 되나? 그런 서운한 표정으로 말이다.

숭모든, 겨룸이든 19세기 조선의 유생이라면 바짝 긴장하지 않을 수 없는 이름들이 화면에 가득하다. 고이 간직하자는 화첩이 아니다. 열두 폭 대형 병풍을 펼쳤다.

그렇다. 오마주는 아무나 하나. 그것도 예술의 열정을 담은 방작이 아니라 성현의 이름을 내세운 기념화다. 《고산구곡시화도병》. 정치사 한복판에 솟아오른 고산의 아홉 굽이다.

그림으로만 보자면 경치 좋은 곳에서 노닥이는 한가로운 삶

이겠거니 싶다. 제목까지 이어 읽는다 해도 한 걸음 더 나간 정도의 감상이다. 고산구곡? 그렇지, 율곡 이이. 그가 고산의 아홉 경치를 학문의 경지에 빗대어 읊은 시조의 제목이다. 그렇다면 이 그림은 대학자를 본받겠다는 마음을 펼쳐두려는 뜻이겠구나. 하지만 가까이 다가가 그 뒤로 이어진 이름들을 읽어보자니 어, 이게 아닌데? 도저히 작품만 감상할 계제가 아니다.

《고산구곡시화도병》은 제작 내력을 몇 단계로 살펴봐야 한다. 먼저 그림의 원작이 되는 이이의 시조. 고산은 이이가 머물던 황해도 해주 인근의 지명인데, 여기에 구곡이 더해짐으로써 새로운 의미를 지니게 된다. '구곡'은 이이의 창작물이 아니다. 무이산에서 정사를 경영하며 후학을 기르던 주자의 무이구곡武夷九曲에서 비롯된 이름이다. 주자가 누구인가. 유학을 숭상하는 조선 사대부에게 그야말로 신과 같은 존재다. 그런데 주자의 구곡을 따른 이이의 작품이 나왔다. 이렇게 되고 보니 이제 고산구곡 또한 이이의 전유물로 남을 수 없게 되었다. 이이를 숭상하는 이들이 또 하나의 구곡으로 떠받들기 시작한 것이다.

이이의 학문이 조선 성리학에 미친 영향이야 학파를 나누어 살필 필요는 없겠지만, 당쟁사에서는 서인 쪽 학통을 상징하는 만큼 이후에도 이이에 대한 숭상은 이들이 앞장서게 된다. 그림으로 재현하려는 소망도 이해할 법하다.

홍미롭게도 이이의 「고산구곡가」는 우리가 살펴보려는 1803년 작품 이전에도 이미 그림으로 재현되었다. 1682년, 노론의 영수인 송시열의 주도로 제작된 것이다. 이때 송시열은 이이의 시조를 한문으로 번역했는데—시조만으로는 성에 차지 않는다는 당대의 풍토였으리라—김수증, 권상하 등 노론의 주요 인사가 모두 참여하여 주자의 「무이도가武夷棹歌」에 차운한 시를 짓기도 했다. 그리고 한 세기 남짓 지나 다시 병풍으로 제작되기에 이른다. 이쯤 되면 말이다. 그저 시가 좋아서, 성현의 학문을 본받고자 그림을 그렸다 하기엔 좀 많이 나간 것 같지 않은가.

송시열이 《고산구곡도》를 기획한 1682년은 노론과 소론의 갈등이 본격화되던 시기다. 이런 때에 노론의 힘을 모아 그림을 제작하다니. 송시열이 남긴 말로도 짐작할 수 있듯 주자와 이이, 그리고 자신들 노론으로 이어지는 도통道統을 세상에 알리겠다는 의도가 확연하다. "너희 소론 말고, 우리 노론이 적통이야." 그런 선전포고 같다.

한 개인이 선현의 뜻을 따라 구곡을 경영하며 노래를 지어 부르는 행위는 그야말로 오마주로 읽어도 무방하다. 그런데 후대의 누군가가 나의 시를 그림으로 시각화하여 '널리' 알리겠다면 이건 다른 얘기가 되어버린다. 이이가 「고산구곡가」를 부르던 마음과 송시열이 이를 그림으로 제작한 의도가 같을 수는 없다. 이이의 고산 또한 하나의 상징으로 떠올랐다고나 할까.

구곡도가 정치적 기호로—물론 유학은 그 자체로 정치와 뗄 수 없기는 하지만—자리하게 된 것이다. 여러 연구자가 밝힌 바와 같이, 이황을 따르는 남인과 달리 서인(특히 노론) 측에서는 조선식 구곡도 제작에 힘을 기울였다. 학문적 정통성을 확보하고 이를 정치적 자산으로 이어가려는 기획이라 하겠다.

그렇다면 다음 시대의 《고산구곡도》는 어떤가. 당연히 정치적 메시지로 가득하다. 크기만 해도 열두 폭 대형 병풍. 고이 접어 벽장에 넣어두고 틈틈이 꺼내 읽는 두루마리나 화첩이 아니다. 모두가 함께 감상해야 할 그림이라는 뜻이다.

《고산구곡시화도병》은 역시 노론의 핵심 세력인 안동 김씨 집안 주도로 진행되었다. 제작 시기인 1803년이면 그들의 세도 정치가 시작된 때다. 앞 시대 그림에 비하자면 이제 이름 하나를 더 얹을 수 있게 되었다. 주자에서 이이, 그리고 송시열까지 그 자리에 올릴 수 있었으니까.

이것으로 끝이 아니다. 그림에 적힌 글씨를 보자. 이이의 원시와 송시열의 한역 시 등을 폭마다 차근차근 실어두었는데, 그 글씨를 적은 인물들이 예사롭지 않다. 대표적인 이름이 김조순. 안동 김문의 세도 시대를 연, 어린 국왕 순조의 장인이다. 이미 정조 생존 시에 세자의 보도를 부탁받았을 만큼 신임이 깊었던 인물이 대선배들의 시를 옮겨 쓴 것이다.

이 그림에 이르는 길이 구곡만큼이나 길고 복잡하지 않은가. 선학에 대한 사모와 숭상으로만 읽으라 한다면 그게 오히려 뜬금없게 느껴진다. 노론의 세상, 탄탄대로처럼 보인다. 새삼 상대 당파를 견제하느라 우리가 학문의 적자다, 아니다 논쟁할 것도 없는 시절이 되었다. 그런 만큼 더 화려하게, 자신들의 결집력을 공고히 하고자 함이 아니었을까.

예술이 세상과 무관한 시절이 얼마나 있겠는가마는 이처럼 '기념'적인 그림이라면 더욱 그렇다. 솔직히 말하자면, 당사자들이 대놓고 자랑하겠다니 차라리 편하기도 하다. 얼마나 멋지게 펼쳤는지 한번 제대로 보자는 마음으로.

일국의 국구가 주도했던 그대로 거창하긴 하다. 전체는 열두 폭 병풍으로 그림은 열 폭, 나머지 두 폭은 발문 등으로 채웠다. 국보로 지정된 건 1987년. 역사적 의미도 상당하고, 미술사 쪽에서 보아도 구곡도의 전개 양상을 살피기에 좋은 자료다.

이 병풍을 한 사람이 아니라 각 폭마다 다른 화가가 그렸다는 점도 매력적이다. 종합 선물 세트 같지 않은가. 김홍도에서 시작하여 김득신, 이인문 같은 당대 대표 화원은 물론 윤제홍 등의 문인화가까지 합세했다. 안동 김문의 힘을 보여주는 것이자, 그들의 안목을 드러내준다는 점에서도 그 이름을 하나하나 살펴보게 된다. 안동 김문은 최고의 권력을 지닌 집안으로, 문

화 수준도 상당했다. 특히 회화로 보자면 앞 시대 진경산수화의 융성과 관련이 깊다. 한 시대를 대표하는 화가라면 어떻게든 이 집안과 이어지지 않을 수 없었으리라.

전대의 《고산구곡도》가 전해오고 있었으니 화가들이 황해도 고산으로 사생 여행을 떠날 필요는 없었다. 추앙의 의미를 더한 그림인 만큼 그 상징성을 부각하는 일이 무엇보다 중요할 터. 주로 시조 각 수에 등장하는 특징적인 장면을 배경 삼아 주인공 이이를 그려넣는 구도로 진행되었다.

한 폭만 골라 보기로 하자. 총도總圖인 첫 번째 그림이 좋겠다. 「고산구곡가」 10수 가운데 서시에 해당하는 내용을 담았으니 전체의 길잡이라 할까. 이 총도에 이어지는 아홉 폭에 고산의 아홉 경치가 차례차례 펼쳐진다.

　　高山九曲潭을 사룸이 모로더니
　　誅茅卜居ᄒᆞ니 벗님ᄂᆡ 다오신다
　　어즈버 武夷을 想像ᄒᆞ고 學朱子를 ᄒᆞ오리라
　　高山九曲潭 世人曾不知
　　誅茅來卜居 朋友皆會之
　　武夷仍想像 所願學朱子

사람들이 모르던 아홉 굽이 고산 계곡에 풀 베고 터 잡아 집

을 짓고 사니 벗님들이 찾아온다고. 그러니 이곳에서 무이산을 생각하며 주자를 공부하겠다는 포부다. 시의 내용 그대로 화면에는 소박한 정자가 하나. 그 안에 한 인물이 서안에 기대어 있다. 시선 방향을 보니 마침 손님이 찾은 모양이다. '벗님들이 온다'는 내용을 표현한 것이다. 소나무와 오동, 파초에 이르기까지 조선 선비가 좋아했을 나무들이 정자를 둘러싸고 있다.

한쪽으로 치우쳐 자그마하게 그리게 마련인 초옥과는 다르다. 주제가 주제인 만큼 이처럼 주인공의 공간이 중심을 차지하는 것이 옳겠다. 시선을 위로 끌어올리면 중경에서 원경까지, 첩첩이 산봉우리가 가득 쌓였다. 그 사이로 흘러내리는 폭포도 잊지 않았고. 심산유곡에서 학문에 정진하겠다는 원작의 뜻을 충실히 보여주려 한 구도다.

〈구곡담총도九曲潭摠圖〉는 김이혁이 그리고, 글씨는 안동 김씨 집안의 김이영이 썼다. 화가 김이혁은 작품 두어 점 외에 달리 전해오는 기록이 없다. 당대의 유명 화가들이 함께한 이 작품에서 첫 번째 폭인 총도를 맡은 것을 보면 안동 김문의 인물일 법도 하다. 같은 폭에 글을 쓴 김이영 등 '이履' 자 항렬의 인물이 몇몇 참여한 것을 보면 더욱 그렇다. 필력으로는 당대 최고 화가들과 겨루기 어려워 보이지만—하필이면 바로 다음에 이어지는 폭이 김홍도다—분위기만큼은 꽤 맑아 그런대로 시원한 멋이 있다. 기교가 덜하면 덜한 대로, 성글성글한 맛으로 읽

《고산구곡시화도병》, 〈관암도〉(제3폭), 김홍도, 1803년, 종이에 엷은 색, 60.3×35.2cm, 개인 소장

게 된다.

　무이에서 고산까지. 산 넘고 강을 건너 수백 년의 세월을 또 헤쳐 가며 조선에 이르렀다. 굽이굽이 이어지는 무이산의 풍광에 비하자면 비교적 담백하고 현실적인 산수다. 정치와 무관할 수 없는 시대가 만들어낸 작품이지만 배경은 배경대로, 그리고 그림은 그저 그림으로 만나도 그만일 것 같다.

　이이는 상상이나 했을까. 자신이 꿈꾼 구곡이 훗날, 세기에 걸쳐가며 문자와 이미지 사이를 넘나들게 되었다는 걸. 그렇게 또 하나의 무이산이 되어 재현과 모사를 이어갔다는 걸. 학주자의 뜻이 그런 건 아닐 텐데? 퍽이나 깐깐하던 이 천재는 부질없다며 고개를 저었을지도 모르겠다.

　그래도 예술의 힘이 놀랍긴 하다. 이이가 노래한 학문의 경지를 이해할 엄두는 나지 않는 우리, 시와 그림 속에서 그 경지를 상상하는 즐거움을 누리게 되었으니. 대학자의 노래에 이런 의도도 있었을지, 그 또한 모르는 일 아닌가.

21

태조어진

太 祖 御 眞

조중묵, 박기준 등 도화원 합작

⟨태조어진⟩
조중묵, 박기준 등 도화원 합작, 1872년
비단에 색, 218×156cm
경기전 어진박물관

푸른 옷을 입은 남자

역사로 기록된 얼굴이 있다. 오백 년이나 이어진 왕조의 문을 연, 그의 하루하루가 실록의 문자로 전환되는 인물이다.

궁금하다. 한 나라를 통치하던 국왕의 얼굴, 그것도 왕조를 바꾸고 태조로 추앙받은 이는 어떤 모습일지. 〈태조어진〉은 조선의 첫 국왕 이성계의 초상화다. 태조 이성계. 1392년에 조선을 건국하고 1398년에 왕위를 물려준 뒤 1408년에 세상을 떠났다. 조선 이전에는 국왕의 외모를 생생하게 간직한 나라가 없었으니 이성계는 이 땅의 역대 군주 가운데 처음으로 자신의 얼굴을 후대에 남기게 되었던 것이다.

뭔가 범상치 않은 표식 하나라도, 하늘의 기운이라도 휘두르고 나타날 줄 알았건만 의외로 평범한 얼굴이다. 조선에서 보자면 건국 시조, 영웅다운 위엄을 더한다 해서 누가 무어라 하겠는가. 얼마쯤은, 얼마 정도의 미화는 충심으로 여길 만도 하

건만. 조선 화원들의 생각은 달랐던가보다.

 국왕이라는 존재. 신체 부위마다 걸친 의복 하나마다 달리
부르는 이름이 있다. 초상화도 그렇다. 국왕의 초상화는 어진이
라 구별하여 부른다. 하늘의 뜻으로 왕좌에 올랐으니 작은 이
름 하나도 소홀할 수 없다. 그렇다고 신적인 존재는 아니다. 지
존至尊이라 불리긴 하지만 하늘보다는 땅에 가까운 느낌이다. 하
늘의 뜻이 떠난다면 언제든 그 자리에서 내려와야 했다. 신화
로 치장하는 것까지야—『용비어천가』를 보라—용인한다 해
도 국왕은 인간이다. 그런 만큼 그의 모습도 '사실'적으로 그려
야 했던 건 아닐까. 조선 초상화가 자랑처럼 내세우는, 털끝 하
나도 다르지 않아야 한다는 정신에서 어진 또한 예외일 수 없
었다.

 〈태조어진〉은 2012년에 국보로 지정되었다. 국왕의 생활을
보여주는 기록화는 많지만 그 모습을 보여주는 그림은 오직 어
진뿐이다. 국왕의 결혼식 그림에서조차 신랑을 빈자리로 처리
했을 정도로 그 모습을 함부로 담을 수 없었다.

 안타깝게도, 전하는 어진은 몇 점 되지 않는다. 20세기 들어
제작된 고종과 순종—사진으로 그 모습을 확인할 수 있어, 어
진으로서의 흥미가 조금 떨어진다—을 제외한다면 고작 세 점.
기록을 중시하는 나라, 그것도 국왕들의 어진을 모시기 위해

따로 전각까지 마련한 조선인데 어찌된 일일까? 모두 소실되었기 때문이다. 남은 건 국보 〈태조어진〉과 보물로 지정된 〈영조어진〉, 〈철종어진〉이 전부다. 〈영조어진〉은 아담한 크기의 반신상이고, 심지어 〈철종어진〉은 불길에서 건져내느라 그림의 절반만 살아남았다. 〈태조어진〉을 국보로 지정해 소중히 여길 수밖에 없는 이유다.

어진은 역시 어진인가 싶다. 대칭을 이루듯 신경을 쓴 자세다. 푸른색 용포를 입고 용상에 앉은 주인공은 얼굴 또한 정면을 향한 채다. 복색과 선명한 대조를 보이는 붉은색 옥좌의 도움으로 존재감이 한결 도드라진다. 다소 각이 진 듯 날렵하게 접힌 옷 주름에, 바탕 양탄자의 반듯한 무늬와 꼿꼿한 자세까지. 전체적인 인상이 곡선보다는 직선에 가깝다.

이목구비는 단정한 편이다. 특별한 부분 없이, 말 그대로 무난하다. 이에 비해 남다른 체격이 눈에 띄는데, 특히 용의 형상을 너끈히 받칠 만큼 너른 어깨가 두드러진다. 앉은 모습만으로도 신장이 상당했음을 짐작할 수 있겠고. 무장으로 이름 높았던 주인공의 다부진 체격을 강조하고 싶었음일까. 그를 이 자리에 올려준 최고의 무기는 역시 본인의 힘이었을 테니까. 이미 노년에 접어들었으나 그 당당함만은 여전해 보인다.

이성계의 실제 모습이 어진 속 이 남자와 얼마나 닮았는지

확인할 길은 없지만 거의 닮게 그렸으리라는, 조선 화원들에 대한 믿음이 있다. 〈영조어진〉과 왕자 시절의 영조를 그린 〈연잉군초상〉 때문이다. 두 초상은 각각 영조 나이 21세, 51세의 모습이니 무려 30년 차이. 하지만 누가 보더라도 동일 인물임을 부정하지 못할 만큼 닮았다. 갸름한 얼굴에 역시 길게 뻗은 코와 꼬리가 살짝 치켜올라간 눈. 체형에도 큰 변화가 없어 보인다. 이쯤 되니 어진의 인물 묘사는 제법 신뢰할 만하다는 생각이 든다. 태조와 영조의 체형을 비교해봐도 그렇다. 무장 출신 태조와 달리 전형적인 문과형 군주 영조는 양 어깨에 달린 용 문양이 아래로 미끄러져 보일 정도로 호리한 체형이다. 평소 소식을 즐겼다고 했으니 이 또한 그랬을 법하다.

그런데 〈태조어진〉, 무언가 낯설지 않은가. 신선한 색감이다. 조선에서 푸른색 용포를 입은 임금은 태조뿐이다. 당장 〈영조어진〉이 아니더라도, 미디어에서 만나온 조선 임금들은 모두 붉은 용포를 입고 있었다. 그리고 조선이 대한제국으로 국명을 바꾼 뒤로는 제국의 위상에 맞게 황제의 복색인 금색으로 바뀌었고. 푸른 용포는 중국과의 관계가 아직 정리되기 전의, 일시적인 색이었다. 복식 문양과 주인공의 신분 또한 뗄 수 없는 관계다. 용포라는 말처럼 양 어깨와 가슴에는 금빛 용이 빛난다. 오직 임금만이 사용할 수 있는 문양이다. 그 색채며 문양, 배경을 이루는 소품 하나까지, 미술사적인 관심이 아니더라도 어진

은 역사 자료로서도 소중하다.

〈태조어진〉은 태조 생존 시의 작품이 아니라 1872년에 이
모한 것으로, 1688년에 제작된 영희전의 태조 어진이 그 모본
이다. 영희전본은 경기전의 원본을 바탕으로 한 작품이어서,
1872년의 〈태조어진〉은 조선 초기 어진 양식을 제대로 간직한
것으로 평가받고 있다. 낡은 원본을 옮겨그려 보존했던 것이다.

그렇다면 원본과 얼마나 닮았을까. 당연히 원본을 '그대로'
옮긴다는 원칙을 따랐다. 당대 도화서 화원 가운데 최고만으로
구성된 팀에게 주어진 국가사업이었으니, 선 하나 색 하나도
허투루 넘어갔을 리 없다.

이때의 이모 작업에는 박기준, 조중묵 등이 참여했다. 어진
도사에 참여한 이들이 곧 그 시대 인물화의 대표 화가라고 보
아도 좋겠다. 모두가 원했겠지만 아무나 할 수는 없었다. 이 일
을 무사히 마친 뒤엔 큰 포상이 주어지곤 했는데, 중인 신분 화
원에게 실직인 지방관 자리를 내릴 정도였다.

1872년이라면 고종 9년. 고종이 친정親政에 나서기 1년 전
으로 아버지 흥선대원군이 실질적인 권력을 행사할 때다. 건
국 군주의 어진을 새로 제작하는 마음을 생각해보게 된다. 나
라 안팎으로 평온치 못한 시절이었다. 조선 왕조의 운명에 대
해 그 누구도 명쾌한 해답을 제시할 수 없었다. 그런 시절의 어

진 이모라면, 그것이 아무리 관례에 따른 작업이라 해도 새로운 각오로 임하지 않았을까. 태조의 후손으로서, 창업주를 생각하며 건국의 기운을 이어나가고픈 마음 간절했으리라. 조선 왕실의 위엄을 보이고 싶다는 염원이 담겼음은 물론이다. 그렇다고 대상을 미화해 그린 것은 아니다. 조선 초기, 건국기의 솔직함이 그대로 남아 있는 초상화다.

이것이 바로 〈태조어진〉의 미덕이 아닐까. 세대에서 세대를 이어가며 어떻게든 변하게 마련인 것이 사람살이고 예술일진대. 어진 제작에 참여한 화가들이라면 욕심도 나게 마련일 텐데. 이미 서양화법이 제법 들어온 뒤였고, 초상화의 경우라면 그 음영법의 도움으로 좀 더 생동감 넘치는 모습을 구현할 수도 있었다. 그렇지만 19세기 후반의 도화서 화원들은 전통을 따르기로 했다. 옛것은 옛것 그대로, 그 인물이 살아간 시대 그대로. 원본을 그대로 옮겨야 한다는 것이 이유의 전부는 아닐 것이다.

덕분에 이 작품은 조선 전기 초상화의 특성을 그대로 간직할 수 있었다. 연구자들에게 매우 중요한 대목이지만, 감상자의 입장에서 이 작품을 좋아하는가는 별개의 문제다. 사실 어진 감상은 '역사 읽기'로 대하는 경우가 대부분일 것이다. 초상화, 그것도 어진이니 주인공이 궁금한 것일 뿐, 이 '그림'이 너무 좋아서는 아닐 거다. 자화상처럼 한 인간의 내면을 솔직하게 고

백한 작품이라면 또 모를까, 이렇게 전신 증명사진 같아서야.

솔직히 말이다. 〈태조어진〉은 지루하게 느껴질 만한 요소를 두루 갖추고 있다. 무엇보다도 평면적인 느낌이 강하다. 음영 효과가 없는 까닭이다. 옷 주름을 보더라도 명암이 아니라 선으로 표시되었고, 주인공이 앉은 의자며 바탕 무늬까지도 그렇다. 박제된 위인을 대하는 것만 같다. 심지어 주인공이 원래 가졌던 직업을 겹쳐 보라. 시대를 주름잡던 장수의 느낌은커녕, 그 무엇 하나 역동적인 것이라곤 없으니 도리어 의아할 법도 하건만.

그런데 뒤집어 생각해보면 어떤가. 이 초상화의 의도는 주인공의 본질을 완전하게 보여주자는 것이었다. 쉬운 일이 아니다. 무엇이 가장 '그다운' 모습인가. 인간이 마주칠 희로애락 가운데, 어제의 기쁨과 오늘의 슬픔 가운데 무엇이 그의 진짜 얼굴일까. 순간의 감정이 어떻게 그 인물의 본질을 보여줄 수 있다는 말인가.

〈태조어진〉은 순간의 생동감으로 반짝이지 않는다. 엄격함이 우선이었을 '공식' 초상화가 어쩔 수 없이 따라야 할 방향이었다. 그런데도, 아니 그렇기에 오히려 자신의 아름다움을 지킬 수 있었다. 감정을 넘어선 초연함으로, 시간을 초월하는 쪽을 택한 것이다. 영원히 변치 않을 듯한 고요함이다.

영원할 것만 같은 초상화의 주인. 조선 건국의 영웅이라곤 해

도 인간 이성계로 보자면 평탄치 않은 삶이었다. 건국까지는 그 영광을 위한 걸음이니 그렇다 치자. 국왕의 자리에서 겨우 7년. 흔쾌한 양위도 아니었다. 왕자의 난을 겪어가며 아들들 사이에 벌어진 피의 정변을 지켜봐야 했다. 현실 속 이성계는 어진 속 얼굴처럼 무감을 유지할 수는 없었으리라. 역성혁명이라는 달콤한 기치도 이쯤 되면 허망하다 느껴졌을 만하다.

말년의 고단함 가운데 자신의 길을 후회하는 날은 없었을까. 이마저도 품어야 할 운명이라 체념했을까. 이 자리를 얻는 과정에 따른 어쩔 수 없는 업보일 것이다. 그는 공적인 자아 이전으로 돌아갈 수 없는 사람이다. 조금 쓸쓸한 이야기지만, 인간 이성계는 이 푸른 용포 속으로 감춰야 했다.

희로애락을 고스란히 내보이는 인간으로 남는 대신 그는 조선의 얼굴로 기억되었다. 푸른 옷을 입은 한 남자가 아니다. 빛나는 용포를 걸친 조선의 첫 임금이다.

최익현초상

崔 益 鉉 肖 像

채용신

〈최익현초상〉(모관본)
채용신, 1905년
비단에 색, 51.5×41.5cm
국립중앙박물관

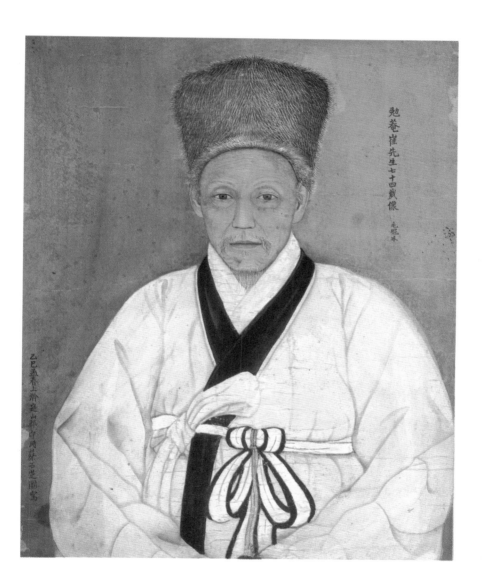

勉菴崔先生七十四歲像 毛照本

乙巳孟春上澣蔡山都有鄰蔡石芝圖寫

어떻게 살 것인가

심의深衣 차림에 모관毛冠을 썼다. 무얼 하는 사람일까. 그런가 보다 지나칠 수 있겠으나 옛 시절의 법도를 생각해보자니 도통 어색하기만 하다. 유학자의 겉옷에 사냥꾼의 털모자가 가당키나 한가. 더욱 놀라운 건 이런 차림으로 화가 앞에 섰다는 사실이다.

우리에게 익숙한 그 많은 초상화를 떠올려보라. 의관을 중시하는 사회 분위기 그대로, 복식과 관모는 정해진 짝이 있다. 관복을 입었다면 그에 어울리게, 군장을 갖추었다면 이 또한 그에 어울리게. 유학자의 소박한 심의에는 의당 복건幅巾이 제짝이다. 조선의 초상화 가운데 이처럼 어긋난 의관으로 등장한 주인공은 없었다.

누구일까. 이 작품이 보물로 지정된 데에는 주인공의 이름이 적잖은 지분을 차지할 텐데. 알고 나면 더 놀라게 된다. 최익현.

수많은 상소, 특히 '단발령' 사건으로 유명한 그 사람이다. 유학의 가르침을 생명처럼 여겼던, 머리카락 한 올 자를 수 없다고 투옥을 불사했던 그에게 이처럼 파격적인 초상화라니. 게다가 우리의 수선스러운 반응에 아랑곳없이 그의 눈빛은 진지하다 못해 결연하기까지 한데. 심의에서 모관 사이. 무슨 일이 있었던 걸까.

실제로 그의 이력을 살펴보면 평탄한 삶은 아니었다. 물론 그 시대 이 땅에서 평탄하게 살 수 있는 이가 어디 있었겠는가마는. 1833년에 태어난 최익현이 과거로 출사한 때는 1855년. 이미 조선에 평온한 날이라곤 없었다. 공부한 바를 세상을 위해 써야 한다는 다짐으로 조정에 들어선 젊은 관료의 눈에 나라는, 세상은 어떤 모습이었을까. 위정척사衛正斥邪를 주장한 항일 지사로 알려져 있거니와 최익현 평생에 유유자적한 시간이라곤 없었다. 흥선대원군의 월권을 비판하고, 일본과의 강화도조약을 반대했으며, 단발령 시행에 저항했다. 그때마다 그에게 돌아온 것은 파직에 감금, 유배에 위리안치 등이었고. 그의 삶자체가 상소와 유배로 점철되었다는 표현 그대로다.

그리고 그의 나이 어느덧 일흔셋, 을사년인 1905년을 맞이하게 된다. 을사늑약이 체결되던 그 을사년이다. 조선에서 대한제국으로 이름을 바꾸기까지도 그랬지만, 이제부터는 정말 국가

의 존망을 장담하지 못할 사건이 연이을 전망이다. 이미 항일의 뜻을 분명히 밝히며 친일 관료 처단과 국정 쇄신을 외쳐온 최익현이었다. 당시 그는 충청도 정산에 살고 있었다. 한 해 전인 1904년에 고종에게 항일 의지를 담은 상소를 올린 뒤였는데, 결국 을사늑약이 체결되자 항일 투쟁을 위해 의병대의 기치를 내걸게 된다. 이제 남은 길이 없겠다는 최후의 다짐이 아니었을까. 결과는 우리가 아는 그대로다. 성공하지 못한 거사의 대장에게 남은 운명도 우리가 아는 그대로다. 1906년 6월, 체포된 최익현은(이미 동지 가운데 일부는 전사한 뒤였다) 주동자들과 함께 대마도로 압송되어 옥에 갇히고 만다. 일흔넷, 고령의 몸이었다.

초상화가 완성된 때는 바로 이 사건 직전이다. 화면을 보면 인물 오른쪽에 '면암 최 선생 칠십사 세 상 모관본勉庵崔先生七十四歲像毛冠本', 왼쪽 아래에는 '을사년 정월 상순에 정산 군수 채석지 그리다乙巳孟春上澣定山郡守時蔡石芝圖寫'라 적혀 있다(을사년이면 1905년으로 최익현이 73세 되던 해여서 두 기록이 맞지 않는다. 74세라면 1906년 병오년이 되는 만큼 착오가 있었던 듯하다).

그림을 그린 이는 석지石芝로 호를 쓰는 채용신. 여러 차례 어진도사에 참여했던, 당대 최고의 초상화가다. 채용신은 마침 1904년에 충청도 정산 군수로 임명되어 이곳에 살던 최익현을 만나게 된다. 일흔이 넘은 항일 지사의 위엄 앞에 남다른 존경

의 염을 품었음은 당연한 일. 이 인연으로 초상화를 여러 점 제작하게 된다. 여느 주문자와 화가의 관계를 넘어선, 깊은 공감 아래 이루어진 작업이었을 것이다.

이쯤에서 화면 속 인물의 차림새를 되새기게 된다. 심의에 모관. 그 안에 최익현의 삶이 담겨 있다는 뜻이겠다. 유학자의 삶은 심의로, 의병장의 결심은 모관으로. 그러니 이 초상화의 주인공은 '고위 관료'가 아니라 '의병장으로 나선 유학자'로 읽어야 한다고.

채용신이 그린 최익현의 초상화로는 관복 차림의 전신상도 여러 점 전하는데 이 모관본 초상만 반신상이다. 인물에 집중하기에 좋은 선택이다. 그림은 전체적으로 매우 차분하게 가라앉아 있다. 파격적인 의관에 담긴 의미를 새겨보자면 의당 그러해야 하지 않을까.

주인공은 정면을 바라본다. 단단하면서도 조금은 슬픔이 어린 눈빛. 그 안에 담긴 색채는 희망보다는 비장함에 가깝다. 얼굴엔 이미 젊은 날의 흔적을 찾기조차 어렵다. 이마를 가로지르는 여러 겹의 주름, 눈가의 잔주름도 적지 않다. 굵게 흘러내린 팔자 주름에, 양 뺨에도 세월의 흔적이 역력하다. 오히려 그 굵은 주름이 강단 있는 성품을 보여주는 것만 같다.

무수한 붓질로 윤곽을 섬세하게 잡아낸 안면에 비해 옷차림

은 세세한 묘사에 주력하지 않았다. 흰색 심의 자체에 크게 손을 댈 이유도 없었겠지만, 심의는 투박한 느낌 그대로인 편이 주인공의 삶에 어울리는 것도 사실이다. 붓으로 한 올 한 올 그려넣은 모관의 털. 갈색 바탕에 희끗희끗 처리한 털의 색감은 인물의 수염과도 무난히 어울린다.

흥미로운 점은 배경에도 색을 칠했다는 것이다. 조선의 초상화는 대개 밝은색 비단이나 종이를 바탕 재료로 삼는 만큼, 따로 색을 칠하지 않고 그대로 남겨두곤 한다. 이런 바탕칠은 꽤 독특한 '선택'이다. 왜 그랬을까. 바탕색이 없었다면 인물의 흰색 심의가 바탕에 묻혀버리기 십상이었을 거다. 앞 시대 선배들의 초상화에서는 흰색 심의에 짙은 윤곽선을 둘러 바탕과 분리해내곤 했다. 채용신은 이미 서양화법을 섞어 쓰던 화가였다. 그처럼 '선'으로 배경과 분리하는 방식을 선호하지 않았으리라. 채용신의 선택은 다소 어두운 배경에서 인물이 도드라져 보이는 효과를 가져왔다. 어둠 속에서 홀로 빛나는 의병장처럼.

그렇다면 이 파격적인 의관은 누구의 제안이었을까. 이미 관복 차림의 초상을 그린 뒤였기에 나올 수 있는 여유였을지도 모르겠는데. 주인공의 요청이었을까, 화가의 선택이었을까. 초상화라는 장르의 특성상, 게다가 사회적 지위로 보더라도 화가가 일방적으로 의관을 선택할 수는 없다. 최익현 스스로 이 두 가지 상징에 정체성을 두었다는 얘기다. 면암 선생이 그렇게

자유로운 사고의 소유자였을까 의아하긴 하지만, 그래서 더 의미를 두게 된다. 유학의 가르침을 따라 살겠다고, 그랬기에 몸을 일으켜 싸울 수도 있어야 하겠다고.

마침 채용신을 만난 것도 서로에게 좋은 일이었다. 이처럼 파격적인 차림의 초상화는 채용신에게도 유일한 작업이었는데, 인물에 남달리 공감한 만큼 진심으로 그의 뜻을 담아보고 싶었으리라. 이후 채용신은 우국지사인 황현, 전우 등의 초상화를 연이어 제작한다. 최익현과의 만남으로 화가 또한 자신의 세계를 넓혀간 것이다.

이 작품은 2007년에 보물로 지정되었다. 몇 점 남지 않은 어진처럼 역사적 가치가 두드러진 경우를 제외한다면, 조선 시대 그 많은 초상화 가운데 보물로 뽑히기가 쉬운 일이 아니다. 내게 묻는다 해도 역시 이 작품을 골랐을 듯하다. 최익현의 초상화를 나의 보물로 꼽은 데에 그의 삶이 영향을 미쳤는가 하면, 그렇지는 않다. 그의 가치관에 공감하는 편도 아니었고. 그런데 이 초상화를 보고 나니 그 사람이 궁금해지는 거다. 남다른 의관도 그랬지만 무엇보다도 표정, 눈빛이 여느 초상화 속 인물과는 달랐던 까닭이다. 신념을 위해 죽음을 불사한 인물인데, 시대착오적이라 보일 정도로 옛것을 지키겠다는 사람인데 이처럼 복잡한 눈빛이라니? 그래, 갈등이 있었겠지. 인간이니까,

당연히 그랬겠지. 그의 이름 위로 더해진 역사의 평가를 잠시 물리고 그 내면을 생각해보게 된 것이다.

공식적인 기록이 채 담아내지 못한 속마음을 대신할 수 있다면, '초상화'라는 장르 고유의 임무를 제대로 수행했다는 생각이 든다. 조선의 초상화는 당대 회화의 자랑이라 할 정도로 수준이 빼어나다. 하지만 기록적 성격이 강해서 감상화로서 큰 울림을 준다거나 하는 예는 흔치 않다. 그 집안의 후손이 아닌 다음에야 연구자의 관심으로 들여다보는 경우가 대부분일 것이다. 그런데 이 작품에는 한 인물의 삶이, 그의 갈등과 의지가 고스란히 담겨 있다. 유학자로 살고 싶었으나, 아니 그랬기에 모관을 쓴 의병장이 되어야 했던 주인공의 그날이 생생하게 느껴진다.

누군가의 내면을 읽기 좋은 그림으로 초상화가 제일이다 싶지만, 글쎄다. 오히려 인물을 '직접' 그려야 한다면 더 어렵지 않을까. '상상'의 영역을 지워버렸으니 구체적인 외모로 그 내면을 보여주어야 한다. 인물의 성정과 이상, 슬픔과 분노, 혹은 기쁨 같은 감정까지도. 쉬울 리 없다.

공식적인 목적으로 제작된 초상화에서 크게 신경 쓰지 않아도 좋을 이런 면모를, 항일 지사로 이름 높은 인물 초상화에서 그냥 지나칠 수는 없었을 터. 채용신은 이 어려운 과제를 잘 풀어냈다. 주인공의 삶이 궁금해지는 초상화. 초상화로서 더 이상

바랄 것이 있을까.

　최익현은 살아서 고국으로 돌아오지 못했다. 대마도로 압송된 지 4개월 남짓 지난 1907년 1월 1일, 원수의 나라, 그것도 옥중에서 숨을 거두었다. 예견된 마지막이었다. 후회 따위는 없었다. 심의에 모관 차림을 한 마지막 모습이 자신의 참모습이라고, 떠나는 길에서도 한 번쯤 떠올려보았을까.

　최익현의 삶에 대해서는 후대의 평가도 여러 갈래. 우국지사로 칭송할 수도, 보수주의자라 비판할 수도 있다. 유학의 가르침으로 나라를 쇄신하겠다는 꿈은 이미 20세기로 들어선 조선과 함께하기는 어려운 길이었다. 하지만 그 시대, 선비를 다짐한 이가 선택할 수 있는 길은 그리 많지 않아 보인다. 적어도 그는 신념을 저버리며 일신의 영달을 구하지는 않았다. 인간으로서 부끄럼 없는 삶이었다. 숫자도 대단치 않은 의병대에 나이 일흔이 넘은 대장. 그런 그를 기어이 바다 밖으로 끌고 간 까닭이 무엇이겠는가. 상징을 지워버리겠다는 뜻이 아니랴. 성공하지 못한 의병장이라 해도, 그 뜻이 지닌 무게와 파장을 무시할 수는 없었던 것이다. 최익현은 그런 인물이었다. 초상 속, 어쩐지 슬픔이 묻어나는 눈동자의 주인도 자신의 결말을 짐작하고 있었으리라. 해야 할 일이라 생각했기에 최선을 다했을 뿐.

그의 삶이 의미 없는 물음일까. 유자와 지사의 삶을 나란히 걸어야 했던 남자가 묻고 있다. 당신이라면 어떤 길을 선택하겠느냐고.

IV
보물 아닌 보물들

보물 같은 그림들이 아직 많이 남아 있다. 나라
의 보물로 꼽혀도 충분한 대작들이 이런저런
사유로 외국의 문화재가 되어버린 안타까운 경
우다. 국내 그림 가운데도 아직 보물로 선정되
지 않아 아쉬운 작품이 여럿이다.

장엄한 관음의 세상에서 종교와 예술 사이를
떠돌다, 신비로운 도원을 노닐던 왕자의 꿈에
잠겨보자. 분분한 항설 속 화가의 사랑 이야기
와 조선 마지막 거장의 화려한 필묵도 놓치고
싶지 않은 보물이다.

수월관음도

水 月 觀 音 圖

〈수월관음도〉

1310년
비단에 색, 419×245.2cm
일본 가가미 신사

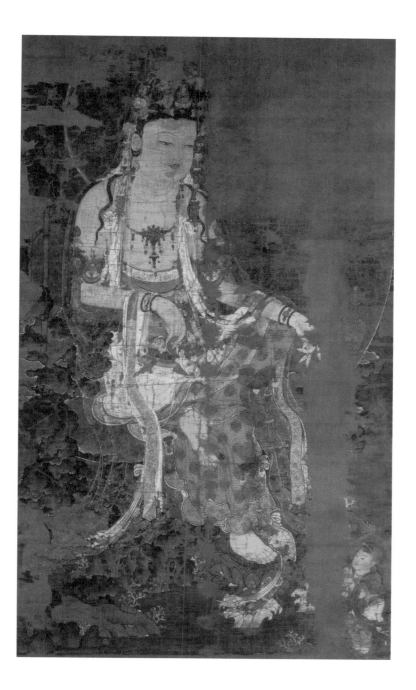

종교와 예술 사이

세월이 무색하다. 태생이 달랐던 거다. 시간의 흔적으로 희미해질 아름다움이 아니었다.

4미터가 넘는 그림을 길게 늘어뜨린 그 공간에선 감상이라는 말이 무색하게 느껴졌다. 종교화로서 너무 화려한 것 아닌가. 심지어 관능적이지 않은가. 이래도 되느냐, 짐짓 차분함을 지키며 방어막을 쳐보려했건만 결국 패배하고 만다. 그냥 바라보기만 했다.

〈수월관음도〉. 이제는 우리 땅이 아닌 이국의 어느 신사에서 700년의 시간을 헤아리고 있는 고려 최고의 불화 이야기다.

모든 조건이 완벽하다. 국보가 되기 위해 미리 맞추어둔 작품 같다. 주제부터가 그렇다. '수월관음도'는 단연 고려가 세계 최고니까. 특히 1310년에 제작된 이 작품은 전해지는 수월

관음도 가운데 가장 오래된 작품이다. 세로 419센티미터, 가로 245.2센티미터의 대작으로 크기도 최대인 데다, 결정적으로 회화적 가치 역시 최고로 평가된다. 뭐 하나 빠지는 게 없구나, 싶을 즈음에 마무리하듯 얹어준 그 배경까지.

물론 국보나 보물로 선정할 수 없었다. 현재 일본 가가미 신사鏡神社에 소장되어 있는데 일본 중요문화재로 지정된 상태다. 우리로선 만남조차도 쉽지 않다. 일본으로 건너간 우리 그림이야 헤아릴 수 없지만, 〈수월관음도〉는 한 세기도 이 땅에 머무르지 못한 채 이국으로 흘러간 것 같다. 이미 1390년에 가가미 신사에 소장되었다는 기록이 전한다. 국내외로 어지럽던 고려 말, 왜구 문제가 심심찮게 불거지던 그 시절에 예기지 못한 사태로 바다를 건너는 비운이 닥쳤을 터.

종교화는 제목이 곧 주제다. 수월관음도는 고려에서 제법 인기가 높았는데, 바로 주인공 덕분이다. 관음보살은 불교 교리를 모르는 이들에게도 꽤 익숙하다. 이름을 부르기만 해도 도움의 손을 내민다는 자비의 상징 아닌가. 그림으로 많이 그려지는 것이 당연하다. 종교화인 만큼 일정한 도상圖像이 필요했고. 수월관음도는 그 제목대로 달이 비친 물가의 관음을 담는 것이 기본이다. 여기에 진리를 구하는 선재동자善財童子와 버들가지 꽂힌 정병淨甁을 세트처럼 그린다.

우리의 〈수월관음도〉 역시 이 도상을 따랐다. 긴 그림의 대부

분을 채운 관음의 형상은 반가부좌의 여유로운 모습이다. 일단 색채 대비가 압권이다. 배경은 짙은 색 동굴. 어둠에 잠긴 사방은 고요하기만 하다. 그리고 그 사이로 빛의 화신마냥 자비의 보살이 등장한 것이다.

화려한 보관에, 온몸을 휘감은 복색도 눈이 부실 정도다. 푸르고 붉고, 때론 금빛으로 반짝이는 옷자락. 특히 전신을 감싼 베일을 보라. 하얀 비단을 어찌 이토록 투명하게 그려낼 수 있을까. 관음의 몸체를 따라 물결치는 곡선은 우아하면서도 탄력이 넘친다. 말 그대로 머리에서 발끝, 연꽃 좌대에 이르기까지 정성 어린 채색은 끝이 없다.

그제야 주인공의 발치에 자리한 선재동자가 보인다. 위엄 넘치는 관음의 자태와 대조되는 작고 귀여운 모습. 두 손을 곱게 모은 채 관음을 우러르고 있다. 보는 이의 감정이 자연스레 이입되지 않는가. 진리를 구하고자 하는 동자의 간절함은 곧 뭇 중생의 마음과 다르지 않다.

관음에 압도당해서 그렇지 찬찬히 살펴보면 배경을 이루는 동굴 묘사도 여간 정교한 게 아니다. 톤을 조절해가며 올록볼록 양감을 살려낸 바위의 형상이 예사롭지 않은데, 아래쪽으로는 화사한 색감의 기화요초로 시선을 붙잡는다. 관음이 거처하는 땅이니 어련할까. 보타락가산의 신비로운 이미지 그대로다. 그리고 화면 중앙 오른편, 관음의 왼손 옆으로 푸른 정병이 놓

여 있다. 남은 형체만으로도 유려한 곡선이 일품인 고려의 자기가 떠오른다.

이제 마지막 소재가 필요하다. 물가의 관음을 그렸으니 하늘에 떠오른 달이 호응해야 할 터. 훼손된 데가 많아 그 일부만 보이지만, 관음 뒤편으로 둥그런 원이 그려져 있다. 보름달을 이처럼 광배의 형태로 표현한 것이다. 그것도 달빛마냥 고요하게, 배경을 덮어버리는 대신 오직 하얀색 선만으로 산뜻하게 그려넣었다.

4미터가 넘는 그림 앞에서 우리도 선재동자와 함께 관음을 올려다보게 된다.
두 손 모은 마음 또한 다르지 않을 것이다.

그런데 거리를 두고 전체를 보자니, 이 완벽한 그림이 어쩐지 조금 답답한 느낌이다. 아무리 주인공에 집중했다지만 화면 상단에 여백이라곤 없다. 심지어 관음 머리 위의 광배가 화면 안에 온전히 들어오지 않는다. 회화 수준으로 보아 화가의 미숙함일 리는 없다. 종교화의 특성상 파격의 구도를 의도했으리라 생각하기도 어렵다. 원래 세로 500센티미터, 가로 270센티미터였다는 기록이 전한다고 하니, 현재의 그림은 보관이나 장황 과정에서 폭과 길이가 모두 잘려나갔다고 보는 편이 타당하겠다. 특히 세로 길이가 80센티미터나 줄어 화면 상단의 원형을 잃게 된 것이다. 안타까운 일이다. 그럼에도 본래 지녔을 아름다움을 잃지 않았으니, 이것이 명작의 힘일까. 고맙고도 놀랍다.

불화는 발원자發願者에게서 시작되는 그림이다. 이 작품의 원주願主는 숙비淑妃 김씨. 고려는 불교와 왕실이 서로 도와가며 융성을 도모한 사회였으니 대형 불화 제작에 왕실이 함께하는 것도 자연스러운 일이다. 그리고 이미 짐작하지 않았는가. 〈수월관음도〉 정도라면 여간한 배경이 아닐 거라고.

숙비 김씨의 삶은 한 편의 파란만장한 이야기다. 25대 국왕인 충렬왕과 아들인 26대 충선왕, 두 임금에게 사랑받은 후궁이었다. 충렬왕대에는 숙창원비淑昌院妃, 충선왕대에는 숙비로 불

렸다. 당시 원나라의 부마국이던 고려에서 정비正妃는 원나라의 공주, 그리고 고려 출신 여성은 후궁으로 책봉되는 것이 상례였다. 김씨는 후궁 가운데서도 가장 높은 정1품 '비'에 봉해졌는데, 무려 2대에 걸친 일이었으니 역사의 흥미를 끌 만한 사건이었다. 그녀의 미모를 칭찬하는 기록을 옮겨오지 않더라도 충분히 전후 상황을 짐작할 만하다. 이후의 행보를 보자면 조용히 궁을 지키는 인물은 아니었다.

궁금한 점은 충선왕 2년인 1310년, 이 장대한 불화를 발원한 배경이다. 종교에 기대어 빌고 싶은 소원이라면 어떤 것들이 있을까. 당시 충선왕과 정비인 계국대장공주는 고려가 아닌 원나라에 머무는 중이었다(당시 고려 국왕들에게는 흔한 일로, 꽤 긴 시간을 그곳에서 보내기도 했다). 본국인 고려에서 왕실을 대표하던 숙비였으니 이 불화 제작은 왕실의 안녕을 염원하는 불사의 하나였을 것이다. 충선왕의 원 황실 내 권위와 숙비 자신의 정치적 입지를 다지려는 마음이 바탕이 되었음은 당연한 일. 당시의 왕실 사찰 건립 등 여러 불사와 이어 생각해보자면 이 불화의 무게를 짐작할 만하다. 〈수월관음도〉는 정치적 상황과 떼어놓고 이야기할 수 없는 작품인 것이다.

왕실 발원 불화들이 으레 그렇듯 제작은 궁중 화원들이 맡았다. 내반종사 김우 등 이름난 화원이 여럿 참여했다고 전한다. 후원자에서 화가들까지, 최고의 그림이 탄생할 만한 배경이었

고 실제로 그런 작품이 태어났다. 전례가 없는 크기로 제작된 데에는 의당 발원자의 뜻이 더해졌으리라.

작품 크기가 절대 기준은 아니겠지만 많은 이야기를 대신해 주는 건 사실이다. 특히 이처럼 큰 공력을 들여야 하는 불화라면. 당장 바탕에 쓰인 비단을 보자. 추정되는 처음 길이 500센티미터에 너비 270센티미터. 대체 몇 폭을 겹쳤을까 궁금하건만 이어붙인 흔적이 없다. 이 크기를 한 폭으로 짜낸 것이다. 기술력도 그렇지만 그런 비단을 재료로 사용했을―아마도 주문했을―정도로 공을 기울였다는 뜻이다. 붓과 안료의 수준이야 말할 것도 없다. 무엇보다도 관음의 옷자락에 새겨진 섬세한 문양이 두드러진다. 특히 투명한 비단에 금니로 그려넣은 운봉문雲鳳文을 보자면 뭐랄까, 오히려 멍하니 헛웃음이 나온다.

옛 그림 가운데 이토록 눈부신 색채를 거리낌 없이 모두 내보인 주인공이 있을까 싶다. 오색의 향연이다. 종교화로서 너무 나간 것 아니냐는―나를 비롯한―혹자의 의구심 같은 건 아예 신경 쓰지 않았다. 그렇지만 쨍한 원색이 주는 가벼움과는 거리가 멀다. 깊고도 짙다. 이토록 당당한 화려함은 그 제작 배경의 힘이기도 할 터. 이 지점에서 다시 숙비의 염원을 생각해본다.

제아무리 왕실 불사였다고 해도 말이다. 그 개인의 신앙이 아니고서야 이런 결과로 이어지진 않았을 것 같다. 숙비는 평

생을 매우 화려하면서도 위태롭게 살아간 인물이다. 그래서였을까. 한편으론 스스로 보살계를 받아 종교에 진심을 보이기도 했다. 국교가 불교여서가 아니라 자신의 신심으로 불화를 발원했다는 얘긴데. 할 수 있는 한 최고로 멋지게, 최선을 다하겠다는 당당함이 느껴진다.

이처럼 오색으로 찬란한 작품을 나의 보물함에 골라 넣으리라 생각하지 못했다. 마음 가는 장르로 치자면 산수화가 많았고, 그 표현이 지나치면 멋이 좀 덜하다고 느끼는 편이었는데. 그런데 가끔, 취향마저도 흔들어놓는 그림을 만나게 된다.

표현의 선호 여부와는 별개로, 귀족적인 우아함이라면 이런 경지가 아닐까. 화려하지만 한순간 타오르는 반짝임이 아니다. 장엄한 아름다움이다.

종교화 감상은 문턱이 높아 보인다. 그 종교에 대해 뭐라도 좀 알아야지 적어도 그 작품을 '감상'했다고 말할 수 있을 것 같다. 게다가 이처럼 한 시대를 대표하기에 충분한 작품이라면. 그런데 생각해보면 또 그렇잖은가. 시대를 대표하는 그림이라면 그만큼 많은 이들의 마음을 움직였다는 거니까 누구나 감상할 수 있겠다는 얘기도 된다. 그림이 전하는 감동은 그래왔다. 시대나 종교의 다름이 그림과 나 사이를 막아서는 이유가 되진 못한다.

아름다움에 끌려 다가간 그림 앞에서 위안을 얻는다면 얼마나 귀한 일인가. 위로를 받고 싶어 그림을 만났는데 그 아름다움에 빠져들었다면 이 또한 값진 경험이다.

당신이 발원한 관음 앞에서 궁극의 아름다움을 찾았다 말한다면, 숙비는 무어라 답했을까. 종교와 예술 사이에서 숙비도 그리 생각했을 것 같다. 자신의 간절함을 담아낼 그림이라면 최고의 아름다움으로 태어나야 한다고 믿었을 테니까.

오직 한곳만을 바라보는 순수함이라면, 종교와 예술만큼 가까운 사이도 없을 듯하다. 영원한 것이 어찌 저 달과 물, 그리고 관음뿐일까. 그림 한 폭이 전해준 감동이 이러할진대. 종교적 염원에 가장 가까운 건 예술적 열망이 아니겠느냐고. 물에 비친 달을 바라보던 그 관음의 가르침이다.

24

몽유도원도

夢 遊 桃 源 圖

안견

〈몽유도원도〉

안견, 1447년

비단에 엷은 색, 38.7×106.5cm

일본 덴리 대학

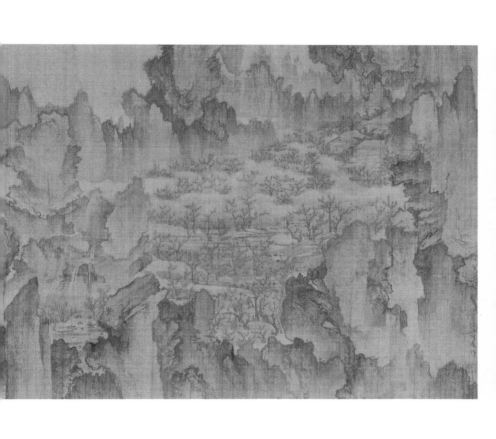

그림으로 족하다

어젯밤, 꿈을 꾸었다. 말을 달리고 있었다. 이리로 가면 도원이라 했다. 복사꽃 가득한 그 마을이라고.

화가는 조용히 귀를 기울였다. 그렇게 말소리를 따라 골짜기를 누비고 도원을 거닐었다. 봉우리 하나 꽃잎 하나도 놓칠 수 없다. 이미 마음속에 펼쳐진 장면들, 고운 비단을 펼쳐 붓을 적시면 될 일이다.

꿈속에서 도원을 노닐었다는 어느 왕자의 꿈. 이쯤에서 알 만한 이들은 떠올릴 것이다. 그 그림, 〈몽유도원도〉. 흥미로운 이야기며 화려한 등장인물에 앞뒤를 장식한 시구들까지, 그 많은 보물 가운데 이만한 스토리를 끌어낸 산수화가 있었던가. 아니, 순서가 바뀐 것 같다. 이 그림이 아니었다면 누가 이만한 무게를 감당해내겠는가.

작품 앞에서 넋을 놓았다고? 도리가 없다. 우리, 잠시 그 도

원에 머물며 꽃향기에 취하는 수밖에.

〈몽유도원도〉는 세종의 셋째 왕자인 안평대군 이용의 꿈에서 시작되었다. 벗들과 함께 복사꽃 가득한 도원을 즐겼다는 이야기다. 그의 발문에 따르면.

정묘년 4월 20일 밤, 잠자리에 든 즈음이었다. 갑자기 정신이 아득해지더니 깊은 잠으로 빠지면서 꿈속으로 들어서게 되었다. …사방으로 산이 바람벽처럼 둘러섰으며 구름과 안개가 자욱하게 피어올랐다. 멀고 가까운 곳이 복사꽃으로 가득하니, 햇살에 어리비치어 노을인 양 아련히 떠오르는 것이었다….

그 도원을 간직하고 싶었음일까. 안평대군은 화가 안견을 불러 이 밤의 꿈을 그리게 한다. 정묘년이면 세종 치세 30년에 이른 1447년. 문화적 자부심으로 가득한 세종 시대 화단의 중심을 지킨 이름이 바로 안견이다. 국왕은 물론, 당대 왕실 제일의 후원자인 안평대군의 특별한 지우를 입은 화가. 이후 한 세기 이상 조선 산수화를 지배한 것이 바로 '안견 화풍'이었다. 정확히 말하자면 안견이 〈몽유도원도〉에서 구사한 화풍이다.

이런 화가와 동시대를 살며 그림을 주문할 수 있다니. 안목

높은 왕자로 태어난 것만큼 큰 행운이다. 안평대군은 본인 또한 조선 전기 최고로 꼽히는 서예가였는데, 이 그림이 몹시 마음에 들었던가보다. 직접 제호와 발문을 써넣기까지 했다. 안견의 그림에 안평대군의 글씨. 15세기 조선 화단이 내놓을 수 있는 가장 빛나는 조합이다. 그런데 이것이 끝이 아니다.

　명작에 찬시가 빠질 수 없지 않은가. 찬시를 바친 이는 모두 스물한 명. 김종서, 정인지, 박팽년, 신숙주, 성삼문 등 정계와 집현전의 핵심 인재들이다. 이런 인물들이 안평대군과 시를 주

제호와 나란히, 꿈을 꾼 지 3년 뒤 안평대군이 더한 시 한 수가 적혀 있다.
"이 세상 어느 곳을 도원으로 꿈꾸었나/은자들의 옷차림 아직 눈에 선하거늘/
그려놓고 보니 참으로 좋을시고/천년을 이대로 전하여봄직하지 아니한가."

고받는 사이였다는 것도 눈여겨볼 지점이다. 이후 조선 문화사 전체를 훑어봐도 이런 수준의 교류가 펼쳐진 장면은 없었다.

그러니 〈몽유도원도〉는 15세기 조선의 문화적 역량을 단적으로 보여주는 작품이라 해도 좋겠다. 워낙 배경이 화려하다 보니 그림이 가려질까 걱정이 든 것도 아주 잠시. 그래봐야 1미터 남짓한 두루마리 그림이지만 하룻밤 꿈을 담기에 부족하지 않다. 안견은 사흘 만에 그림을 완성했다고 한다. 아무리 달필이라 해도 구상이라는 게 필요할 텐데? 주문자와의 친밀한 관계 덕분인지 조율하는 과정 같은 것도 없었던 듯하다. 편히, 꿈에서 얻은 영감을 따랐다.

왼쪽에서 오른쪽으로, 여느 두루마리와는 다른 방향으로 그림이 흘러간다. 이야기의 시작은 평온한 산수. 현실에서 꿈으로 넘어가는 길이었을까. 잠시 쉴 틈을 주는 것일 테다. 그러곤 곧바로 높은 절벽과 깊은 골짜기가 펼쳐진다. 그 길이 얼마나 이어졌을까. 끝도 보이지 않는 험준한 절벽 사이를 돌고 돌아 드디어 들어선 복사꽃 마을. 붉은 꽃잎 반짝이는 도원은 그야말로 봄의 절정을 보여주건만, 어쩐지 쓸쓸한 기운이 감돈다. 집집마다 사람의 흔적이라곤 없이, 시냇가엔 외로운 배 한 척. '반쯤 닫힌 싸리문에 무너진 흙담, 앞 시내엔 오직 조각배'뿐이라던 왕자의 꿈 그대로다. 그리고 놀랍게도, 그림은 그곳에서 끝나버린다. 도원 오른편으로 절벽 하나만을 세워두었을 뿐, 절정

에서 맞이한 결말마냥, 천천히 현실로 돌아갈 여유 같은 건 주지 않았다. '문득 잠에서 깨었다'고 했으니 이 또한 화자의 꿈을 반영한 것일까.

이야기는 끝났지만 화가의 붓을 음미하면서 다시 한 번 거닐어야겠다. 화면은 신비로움으로 가득하다. 무엇보다도 저 기이하게 피어오르는 봉우리들. 구름의 모습을 닮아 운두준雲頭皴이라 불리는 준법으로 그려냈다. 하지만 안견의 운두준은 그저 몽실몽실 피어오르는 구름 형상이 아니다. 몽롱한 그 분위기를 이어가면서도 우뚝한 절벽의 질감까지 살려낸다. 우아하면서도 단호한 붓의 힘이다. 복사꽃은 또 어떤가. 섬세하게 찍어낸 맑은 꽃잎 사이로 금빛 꽃술이 반짝인다. 세월과 함께 그 고운 색채는 제빛을 잃어가고 있지만, 그마저도 꿈속 도원과 제법 어울리는 느낌이다.

〈몽유도원도〉의 운명은 평온치 못했다. 그림 주인과 찬시의

안평대군의 발문을 시작으로 문사들의 찬시가 그림 뒤로 20미터 가까이 이어진다.

당사자들이 이렇듯 유유자적 살아갈 수만은 없었기 때문이다. 그림이 제작된 지 6년 뒤인 1553년의 계유정난, 그리고 연이은 수양대군의 왕위 찬탈 과정을 멀찌감치 지켜볼 만한 신분이 아니었던 것이다. 안평대군은 역모의 죄를 쓰고 사사되었으며, 그와 교유가 깊었던 박팽년, 성삼문 등도 죽음을 면치 못했다. 그런가 하면 역시 안평대군과 꿈속을 함께 노닐던 신숙주, 최항 등은 수양대군 곁에서 부귀영화를 누렸고. 안평대군이 꿈꾼 도원이 무엇이었든, 오직 역모의 증좌로 호출될 뿐이었다.

화가 안견은 어떻게 되었을까. 일단 살아남았다. 어차피 신분 낮은 화원, 정치 투쟁과는 거리가 멀었으니까. 안평대군 곁을 스스로 떠났다는 일화가 전해오긴 하는데, 그 과정이나 이후의 행적을 보면 어째 석연치가 않다. 안견은 다음 세기까지 조선의 산수화풍을 좌우한 국가 대표 화원이다. 그런데 안평대군의 죽음 이후 안견의 그림 작업에 대한 기록을 확인할 수가 없다. 전해오는 진작眞作은 〈몽유도원도〉 하나뿐. 대체 무슨 일이 있었

던 걸까. 많은 화원이 그렇듯 생몰년은 알려진 바가 없다. 다만
〈몽유도원도〉의 필법 등으로 미루어보자면, 계유정란 때라 해
도 그래봐야 사오십 대, 예술가로서 원숙미까지 기대해봄직한
나이이다. 그런 그가 더 이상 그림을 그리지 않았다? 의아한 일
이다.

안견 스스로 붓을 놓았는지도 모른다. 역모니 정변이니 하는
무서운 사건들과 무관한 화원이었으니, 안평대군과 친교가 있
었다곤 해도 제 붓과 함께 살아가면 그만이었겠지만. 예술이란
게 또 그렇다. 나를 알아봐주는 사람, 진짜 내 작품을 사랑하는
사람. 그런 시간을 추억으로 간직한 뒤라면 어땠을까. 밍밍한
심정으로, 그저 주문을 받고 그려내는 것만으로 만족할 수 있
었을까.

〈몽유도원도〉는 몹시도 개인적인 그림이다. 나의 꿈을 대신
그려달라는 주문이 흔한 일은 아니지 않은가. 꿈을 꾼 이와 그
리는 이 사이에 깊은 교감이 없었다면 이처럼 눈부신 작품으
로 태어나지 못했을 것이다. 화가로서 잊을 수 없는 순간이 아
니었을까. 그런데 그 그림을 놓아야 했다. 그 안에 담긴 이름과
이야기를 잊으라 했다. 꿈처럼 사라져버린 것이다. 절정을 기
억하는 화가에게 이보다 쓸쓸한 결말이 있을까. 새로운 도원을
찾기보다 차라리 인적 없는 이곳에서 회상 가운데 서성이는 쪽
을 택했을지도 모른다.

이들의 운명 때문만도 아니다. 〈몽유도원도〉의 아름다움은 화사한 복사꽃 빛깔과는 거리가 있다. 도원보다는 도원으로 향하는 그 험한 골짜기가 화면 대부분을 차지한 것도 그렇다. 복사꽃 가득한 그 마을 역시 인적 없는 공간이었으니 배경을 몰랐더라도 돌아오는 감상은 다르지 않았으리라.

꿈을 꾼 왕자는 그곳을 도원이라 이야기한다. 하지만 우리가 알고 있는 첫 번째 도원, 〈도화원기〉의 뱃사공이 만난 풍경과는 거리가 멀다. 사람의 흔적이라곤 남지 않은, 아름답지만 쓸쓸한 곳. 그런데도 꿈의 주인은 그곳에서 도원을 즐겼다. 몽, 유, 도, 원. 글자 하나하나에 담긴 뜻마저 얼마나 눈부신가. 하지만 실체감이라곤 없어서 금방이라도 부서져버릴 것만 같다. 꿈도, 즐거움도, 봄날의 그 복사꽃도. 허망한 줄 알면서도 그리워한다. 우리 삶도 그런 걸까. 제법 긴 시간 그 험한 골짜기를 헤매다 겨우 꽃향기 따라 스며들어간 곳, 그 복사꽃 사이의 짧은 희열만이 허락된 것일까.

그래도 좋으니 이 그림, 다시 만나고 싶은데. 〈몽유도원도〉는 나라의 보물로 모셔둘 수 없기에 더욱 그립기만 하다. 지금은 일본 덴리 대학 도서관이 소장하고 있는데, 이미 일본 문화재로 지정되었다. 돌아올 수 있을까. 탄생 배경부터 평범치 않았던 이 걸작이 돌아와 제자리를 찾을 수 있다면. 4월 20일, 조금 늦어버린 봄날이면 어떤가. 그 도원을 닮았다는 꿈속 동네

를 천천히 거닐어보아도 근사하겠다. 그런 낭만 속에서 느끼는 허무라면야.

내게 조선 최고의 산수화를 꼽으라면, 조금 망설이는 척하다가 이미 정해둔 답을 내놓을 생각이다. '배경에 압도되어 미화하는 것 아니냐' 누군가 묻기도 했지만, 아니. 화사한 아름다움이었다면 이런 감정은 아니었을 거다. 대체 그림 한 점이 뭐라고, 자꾸 곱씹게 된다. 사실 이런 감상이 다 무슨 소용인가 싶다. 당신도 이 작품 앞에 서보라고, 그렇게 말할 수밖에 없다.

아름다움으로 끝났다면 모를까, 내게 이처럼 많은 의문을 남긴 그림 또한 없었다. 그림 속에 주인공과 그의 친구들이 등장하지 않는 이유는 무엇인지. 기승전결을 외면하듯 어째서 화면은 그토록 급작스레 절정에서 막을 내렸는지. 무엇보다도, 왜 여느 두루마리 그림과 달리 그림이 왼쪽에서 오른쪽으로 진행되었는지.

이렇게도 읽어보고 저렇게도 뒤적여보다 급기야 온갖 상상을 더해보기도 했다. 그림을 거꾸로 읽어보면 어떨까, 아예 작정하고 소설책을 썼을 정도다. 당대의 안목인 안평대군이 아무 말 보태지 않은 걸 보면, 혹 그의 요청이었을까. 그렇다면 그 이유는 또 무엇인가. 무언가 비밀이 따로 있는 것일지도 모른다. 하긴 이 정도 작품인데, 몇 가지 비밀쯤이야. 그저 남은 조

각을 이리저리 맞춰볼 뿐이다.

화가의 마음을 따라가본다. 그림과의 오랜 약속을 잠시 덮어두기로 하자, 이 순간만큼은. 꿈을 그대로 재현하는 것이 무엇보다 중요하잖아. 화가가 아니라 꿈을 꾼 이의 시선으로 돌아보는 거야.

그렇구나. 왕자의 이야기가 끝난 곳에서 화가의 붓도 멈추어 선 것이다. 주저라곤 없다. 이야기만을 담겠다는 화가의 선택. 꿈을 꾼 자와 그리는 자의 마음이 그렇다면야. 화가의 붓이 멈추어 선다. 꿈이 끝난 것이다.

매화서옥도

梅 花 書 屋 圖

조희룡

〈매화서옥도〉
조희룡, 19세기
종이에 엷은 색, 106.1×45.6cm
간송미술문화재단

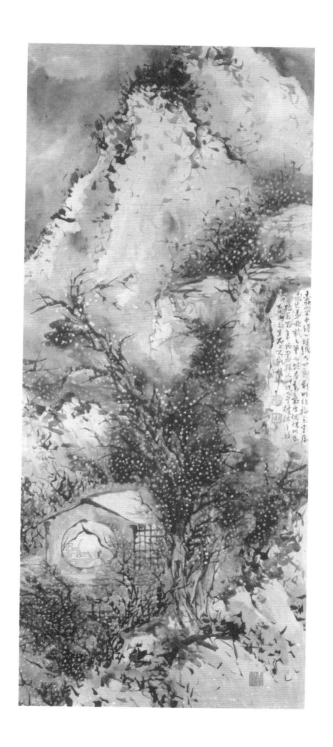

어느 화가의 사랑 이야기

매화가 넘실댄다. 찬찬히 다시 본다. 매화인지 백설인지 가늠도 되지 않건만, 서옥의 주인도 애써 구별하려는 뜻은 없어 보인다. 온 산 가득한 흰빛이 꽃이면 어떻고 눈이면 또 어떠랴. 향설香雪이 괜한 말이 아닌 다음에야.

그림 속 남자는 사랑에 빠져버린 것 같다. 마주 보고 있어도 여전히 그립고, 아쉽고, 보고 싶은 마음. 이 그림이 하고픈 말이 그것 아닐까. 매화 가득한 설산에 들어앉아 있으면서도, 그런데도 아쉬워 꽃가지 하나를 꺾어 들었다. 그의 눈길을 사로잡은, 화병에 꽂힌 매화 가지. 이 정도면 중증이다.

중증이라고? 그럴지도 모르겠군. 고개 끄덕이며 웃음이라도 지을 거 같다. 누구보다도 자신이 잘 알기 때문이다. 아무래도 사랑 이야기라면 달콤함에 쌉쌀한 맛이 더해져야 제격인데. 조희룡의 〈매화서옥도〉라면 어떨까. 주체할 수 없는 그 마음이 온

산을 덮어버린 그림이다.

매화와 눈, 그리고 서옥. 그야말로 그림감이다. 마침 배경 고사도 그럴싸하다. 매화를 깊이 사랑한 시인이 속세를 등지고 매림梅林에 은거했다는 이야기. 주인공은 북송 시대의 임포로 전해오지만, 이름이 무엇이냐는 중요한 문제가 아니다. 역사를 거슬러 봐도 그렇다. 매화를 사랑한 시인이 임포 하나가 아닌 다음에야. 그러니 누구 하나가 이 꽃의 이미지를 독점하기는 어려워 보인다. 게다가 단독으로 그리기에도 충분한 소재다. 아름다움 때문만도 아니다. 겨울이 채 끝나기도 전에 꽃을 피워내니, 이야말로 꼿꼿한 절조의 상징으로 맞춤한 소재가 아닐 수 없다.

그래도, 매화에 서옥을 더했다면 일단 임포의 낭만적인 은거로 읽는 편이 어울리겠다. 어떻게 그리면 좋을까. 북송의 시인, 그것도 매화림에 은거한 인물이다. 고고함에, 그래서 조금은 외로웠을 그 심사를 담담하게 풀어내는 게 어울리지 않을까. 시인의 뜻을 따르겠다는 후대 문사들의 요청을 염두에 둔다면 더욱 그렇다.

하지만 조희룡의 해석은 그들의 요청과는 거리가 있어 보인다. 소재로 보자면 매화서옥도임이 분명하건만, 어라? 이런 매화서옥도? 그렇게 갸웃거리며 들여다보다 이내 그의 이야기에

빠져들게 된다. 다른 이름도 아니고 속세를 등진 시인이 사랑한 매화라 하지 않았던가. 그래, 이건 사랑 이야기지… 화가의 목소리가 들리는 것 같다.

꽤 심란해지는 그림이다. 화면의 절반은 설산에, 그리고 나머지는 사이사이 뿌리내린 매화에게 나눠주었다. 시인의 서옥은 한구석, 매화의 품에 고이 안긴 채다. 시원시원한 구성은 화가의 필력으로 더욱 돋보이는데, 아니. 오히려 주객이 바뀐 것도 같다. 이 숨 막히는 작품을 지배하는 건 흩날리는 눈보라를 닮은 그 독특한 붓질이다.

붓끝은 날카롭게 삐쳐나가, 툭툭 짧은 리듬처럼 끊어지길 반복한다. 길고 유려한 선으로 온전히 마무리된 소재라곤 보이지 않는다. 백설로 뒤덮인 산의 형상마저도 소복한 눈이 주는 폭신함이라기보다는 차갑게 반짝이는 쪽에 가깝다. 그리고 그 거친 붓이 절정을 이룬 곳은 매화. 서옥 옆에 뿌리내린 두 그루 노매를 보라. 이곳에 서옥을 앉힌 까닭은 바로 이 나무 때문이었으리니. 거칠다 못해 날카로운 줄기는 스치기만 해도 생채기가 날 것 같다. 서옥 위로 길게 뻗어 오른 가지 끝까지, 잔뜩 벼린 날을 닮았다.

이 숨 가쁜 산속에서 그나마 고요한 것은 시인의 집이다. 짧으나마, 유일하게 필선이라 부를 만한 붓의 움직임이 만들어낸 공간이기도 하다. 아담한 외형에 실내 장식도 조촐하다. 시인

앞의 서안과 그 위에 놓인 몇 가지 기물, 그리고 매화 가지 꽃
아녕은 자그마한 화병 하나. 시인은 온 산 가득한 거친 호흡과
는 상관없다는 듯, 서안 위 매화를 바라보고 있다. 열린 창 너
머 가득한 매림이 이미 그의 것일진대, 꽃가지 하나에 매달리

잔뜩 날 선 가지와 한없이 분분한 꽃잎. 사랑에 빠질 만하다.

는 마음이라니. 이미 취할 대로 취한 자의 여유일까. 혹, 우리를 향한 배려일지도 모르겠다. 나, 그대의 시선을 방해하지 않으리니 마음껏 이 매향에 취해보라고.

정말 그렇다. 맑은 정신으로 차분히 음미할 수는 없는 그림. 제아무리 매화 사랑으로 이름난 조희룡이라 해도 두 번은 얻을 수 없는 매림이다. 조희룡의 매화 사랑은 그와 관련된 기록 대부분을 채울 정도로 유명했는데, 작품이 이를 증명하고도 남는다. 조선 화가로는 처음으로 대폭의 매화를, 그것도 과감한 구도와 화려한 색감으로 창조해냈다.

1789년에 태어나 1866년 삶을 마감하기까지 그가 활동한 19세기, 조선의 화단은 이중적 색채를 띠고 있었다. 김정희가 주도하는 문인화와, 다른 한편의 이색적인 화풍이 공존하는 세상이랄까. 그 '다른 색'의 선두에 선 이름이 조희룡이다. 출신은 양반이었지만 삶의 궤적은 전문직 중인과 비슷했던 화가. 평생 동안 그림을 그리고 시를 쓰며, 회화 이론가로서도 주요한 작업을 남겼다. 김정희의 문인화론과 대비될 만한 '수예론手藝論'을 제창한 것이다.

학문과 수양의 경지가 그대로 작품에 드러난다고 본 김정희의 주장이 조선 예술계를 뒤덮었던 19세기 전반에, 조희룡은 그림은 결국 '손'의 영역이라 말하고 있다. 다시 말해 공부 열심히 한다고 그림 잘 그리는 것 아니라는 얘기다(물론, 조희룡

이 공부를 가벼이 여기거나 인간으로서의 바른 삶에 관심이 없었다는 뜻은 아니다. 그의 삶을 봐도 그렇고). 예술은, 예술인 거라고. 손이 따라주지 않는다면 어찌 마음만 가지고 대나무 줄기 하나 그려낼 수 있겠느냐고.

당연한 말이다 싶지만 당시 서화계는 김정희의 이론을 거스를 만한 분위기가 아니었다. 조희룡은 자신의 길을 걸을 수밖에 없었다. 그의 작품은 이미 옛 시절과 함께 걷기엔 제법 멀리 나가버렸기 때문이다. 큰 화면 가득한 매화를 보노라면 그래, 조선에 이런 매화는 없었지. 새삼 깨닫게 된다. 매화에게 그 본연의 아름다움을 돌려주었다 말해도 좋지 않을까.

사실 나는 조금 당황했다. 의심조차 하지 않았던 것이다. 몇 년에 지정되었지? 무심코 그걸 찾아보고 있었는데, 이 그림이 보물이 아니라는 거다. 조희룡의 이름값이 덜해서일까. 작품의 가치가 보물에 미치지 못해서일까. 양쪽 모두 수긍이 되질 않는다. 조희룡이 19세기 화단에 미친 영향이나 이 작품의 독특한 아름다움을 생각한다면 서운한 대접이 아닐 수 없다.

그 많은 '매화서옥' 가운데 이처럼 개성 넘치는 필법으로 뜨거운 심정을 담아낸 그림이 또 있을까. 출생지인 중국으로 건너가보더라도 마땅한 경쟁 상대를 찾기는 어려울 듯하다. '매화서옥도'라면 고고한 시인을 기리는 데 본뜻이 있다는, 매우

타당한 해석이 주류였기 때문이다. 제목에 충실해야 하는 이야기 그림의 속성상 매화와 서옥, 시인의 조합을 어길 수도 없다. 사실, 워낙에 똑떨어지는 소재여서 굳이 새로운 길을 고민할 필요도 없었을 것이다.

하지만 조희룡에게 매화는, 매화다. 그는 매화 가득한 설산으로 화면 대부분을 채웠다. 분명 산수화로 분류되어 마땅하지만, 그 산수를 매화만으로 이야기하겠다는 마음이다. 설산의 깊이는 시인과 속세의 거리만큼이나 아찔하고, 주인공은 오직 매화 사랑에 전력을 다하고 있다.

화가가 그토록 매화를 사랑하지 않았더라면 나올 수 없는 구도다. 매화를 아내로, 학을 아들로 삼았다는 북송의 그 시인도 어지간한 기행은 아니었다 싶지만 이처럼 격정 가득한 필선을 상상할 수 없었을 것이다. 북송을 살았던 임포가 보았다면 '내 집은 이렇지 않은데?' 고개를 갸웃하지 않았을까. 그러니 그림 속 주인공은 옛 시대의 시인이 아니라 19세기를 사는 또 다른 매화의 주인이라 해도 옳겠다.

〈매화서옥도〉는 내겐 좀 각별한 그림이다. 옛 그림으로 이끌어준 첫사랑 작품인 까닭이다. 시간이 흐르면서 마음속의 보물도 하나둘 바뀌게 마련이지만 이 작품은 여전히 보물 자리를 지키고 있다. 다른 이유가 있겠는가. 다시 보아도 마음 설레는,

그 아름다움 때문이다. 하긴, 나만 그런 것도 아닌가보다. 그림
위 화제에 얹힌 조희룡의 독백을 들어본다.

좀 벌레 먼지 속에서 묵은 종이 한 장을 얻으니
이는 바로 스무 해 전에 그린 매화서옥도였다.
장난 삼아 그렸으나 자못 기이한 기운이 있는데
연기에 그을려 거의 백 년은 된 것 같다.
그림이 이와 같을진대 하물며 사람일까.
털어서 펼쳐보니 전생의 인연을 만난 듯하다.
蠹窠中得一故紙 乃卄載前所作 梅花書屋圖也
盖遊戲之筆 而頗有奇氣 爲烟煤所昏 殆若百年物
畵猶如此 況人乎 披拂之餘 不覺三生石上之感

–단로丹老

화가는 짐짓 '좀 벌레 먼지 속에서' 얻은 그림이라 무심한 체
하지만 20년을 품고 있었다고 했다. 긴 시간 간직해온 것을 보
면 누군가의 주문으로 제작한 그림도 아니었다. 스스로 사랑에
취해 붓을 들었을 그날. 추억 어린 고백 같지 않은가. 매화를
사랑한 이야기, 이제와 돌아보니 이 그림 한 점에 모두 담겨 있
었다고.

장난 삼아 그렸지만 자못 기이한 기운이 있었다는 자평도 솔

직하기만 하다. 흥에 취해 붓을 들었는데 그 결과는 화가도 예상치 못했다는 뜻이니, 잔뜩 취한 채 어떻게 이룬 것인지 스스로도 알지 못한 순간을 만났던가보다. 어찌 그림뿐일까. 사랑도 그러할 것이다. 그것도, 이토록 열정적인 화면을 창조해낸 화가일진대.

조희룡의 매화가 달콤하기만 했다면 그 매력이 조금 덜했을지도 모르겠는데, 그의 매화에는 알싸한 향기가 감돈다. 눈부시도록 달콤한 매화, 하지만 마냥 화사하지만은 않다. 새로운 미감을 피워내느라 제법 날이 선, 예민한 아름다움. 역시 사랑 이야기는 이런 맛이 있어야 한다.

시인과 화가, 누가 더 매화를 사랑했는가 묻는 일은 부질없다. 그의 서옥 위로 흩날리는 꽃잎이 눈을 닮은 백매면 어떻고, 마음을 닮은 홍매면 또 어떤가. 저마다의 색으로 희고 또 붉어도 그만일 테다.

호취도

豪鷲圖

장승업

⟨호취도⟩
장승업, 19세기 후반
종이에 엷은 색, 135.5×55cm
개인 소장

마지막이라면 이렇게

시대를 마무리하기에 이만한 작품도 없다. 우리 이야기를 마
감하기에도 그럴싸한 그림이다.

전시에서 처음 보았을 때, 그냥 웃음이 났다. 보는 그대로다.
구구절절 설명 덧붙이지 않아도 직관이 알아서 반응하는 그림.
이렇게 잘 그릴 수 있구나. 그럼 되었지, 여기서 뭘 더? 화가의
생각도 그랬을 것 같다. 거침없는 붓으로 시원하게 펼쳐나간
화면을 보라. 애써 겸손 떨 필요도, 그럴 마음도 없는 듯하다.

장승업. 호를 오원吾園, '나도 원'이라고 당당히 말했던 화가.
어떨까. 장승업이 선명하게 의식한 첫 번째 원園에 비할 만한
실력일까. 〈호취도〉는 그걸 묻는 그림 같다. 오원의 이름값, 이
정도면 되겠느냐고. 때는 이미 19세기 말, 그는 조선 회화가 내
놓은 마지막 패였다.

그렇기는 한데, 그 패는 어디서 뚝 떨어진 것마냥 출생 배경이 모호하다. 1843년에 태어나 1897년에 세상을 떠났다고 전할 뿐. 더욱 궁금한 점은 화가로 성장하기까지의 과정이다. 고아로 떠돌다가 누군가의 집에 의탁하여 어깨 너머로 그림을 익혔으리라는 의견들 사이로, 무엇 하나 명확히 밝혀진 사실은 없다. 스승이 있었다면 혜산 유숙 정도일 테지만 둘의 나이나 상황으로 보아 배웠다 해도 본격적인 수업은 아니었을 것이다. 세습이 대부분인 직업 화가들 사이에서, 장승업은 혼자 화가가 되었다.

체계적인 화업을 거치지 못했기에 당시 화가들에게 당연히 여겨지던 시문 소양을 갖출 수 없었고, 작품 위 화제는 지인들의 손을 빌린다. 이로 인해 '못 배운 환쟁이'라 수군거리는 소리가 뒤따르지만, 그뿐이다. 작품의 인기는 국왕인 고종이 그에게 벼락감투를 내리며 궁궐로 불러들일 정도였으니까.

의문투성이다. 그림이라는 것이 홀로 익혀 경지에 오를 수 있는 것일까. 재능만으로 가능한 일이었을까. 천재에게 있을 법한 서사를 두루 갖추었다는 점이 흥미롭기만 하다.

그래서일까. 천재라는 이미지는 때로 그의 작업에 대한 오해를 부추기기도 한다. 차분한 노력형이 아니라 즉흥적으로 붓을 휘두른다는 것 따위의 일반화다. 여기에 애주가의 면모가 더해

지면서, 그림에 취기가 가득하다는 뒷얘기까지.

분방한 면모가 없지는 않다. 속박을 견디지 못했다는 얘기도 사실일 것이고. 그러나 그의 한쪽 얼굴로 작품 모두를 판단할 수는 없다. '마음 내켜야' 붓을 들었다는 장승업이지만 그게 '아무렇게나'라는 의미는 아닐 것이다. 작업 태도라기보다는 자유로운 회화 정신으로 받아들이는 편이 사실에 가깝지 않을까. 일화에서 전하는 모습이 무색하게, 술에 취한 채로는 얻기 어려운 그림이 대부분이다. 일필휘지의 기운은 물론, 구도의 짜임새와 정확한 묘사에도 부족함이 없다.

이 부분에서 그의 호를 다시 떠올려본다. 내키는 대로 붓을 들었다는 장승업이 목표로 삼은 화가는 누구였을까. 자신보다 더한 기행으로 이름난 옛 시대의 대가였을까. 의외로 장승업이 존경의 마음을 담아, 그에 가까이 다가서겠다는 자부심으로 가져온 '원'의 주인은 단원 김홍도다. 기행은커녕 단정한 성품과 성실한 작업으로 흠잡을 곳 없는, 그러면서도 천재적인 기량을 인정받던 화가. 장승업이 추구한 회화의 색채를 짐작할 만하다.

옛사람들은 호에 삶의 지향을 담지 않았던가. 그런데 오원이라니. 이토록 누군가를 선명하게 의식한 이름이라니. 물론 존경하는 이의 호를 그대로 따르거나 그 일부를 가져와 쓰는 경우가 적지는 않다. 이 시대, 19세기만 하더라도 청나라 학자 완원阮元이 지어준 호 완당阮堂으로 유명한 김정희가 그랬고, 그 김정

희로부터 대치大痴 황공망을 본받으라는 뜻으로 소치小痴라는 호를 받은 허련이 있다.

그렇지만 오원이라니. 적당히 좋은 글자 하나를 가져와 이어 써도 그만이다. '원'으로 끝나는 호가 얼마나 많은가. 선배 화가라면 당장 혜원蕙園 신윤복이나 초원蕉園 김석신이 있다. 그런데 느닷없이 '나도 원'이라고 했으니, 별나다 싶긴 하다.

실제로 장승업의 작업을 보면 김홍도와 닮은 구석이 적지 않다. 다양한 장르를 아우르는 최고의 기량. 회화에 대해 입으로 떠드는 대신 작품으로 증명해보인 것이다. 재능과 자신감으로 가능한 일이었으리라.

어쨌거나 김홍도는 한 세기 뒤에도 여전히 최고의 화가였다. 김홍도에 견준다고? 자칫 그 수준에 미치지 못한다면 시비에 시달릴 작명이건만 특별히 시비 거는 말들은 없었던 것 같다. 대단하긴 하다, 필력만큼은 인정했다는 뜻이 아닐까. 그런데 온전한 인정은 아닌 듯, 석연찮은 무언가가 있다.

'잘 그리면 되었지 무얼 더?'라는 물음에 절레절레 고개를 젓는 몇몇이 보이는 듯한데. 흔히 그림의 품격을 나누는 문기文氣와 속기俗氣 이야기다. 알록달록 화려한, 속기 다분한 환쟁이의 그림이라는 시선들. 19세기 후반이면 김정희의 문인화론이 여전한 때였다.

당대만의 분위기도 아니다. 현대에도 문인화론에 적극 공감하는 이들이 적지 않다. 그래서인지 장승업의 작품은 단 한 점도 국보나 보물로 지정되지 않았다. 흔히 조선의 3대, 4대 화가를 꼽을 때면 안견과 함께 김홍도와 장승업, 그리고 남은 자리에 넣을 이름 한둘을 거론하곤 하는데 그런 장승업이 보물 감투 하나 얻지 못하다니, 의아한 대목이다.

장승업의 '속기' 가득한 화려함이 없었다면 어땠을까. 문인화만으로 당대 화단이 채워졌다면 몹시도 단조로운 흑백 세상에서 벗어나지 못했을 것이다. 아니, 시대는 이미 다양한 색채를 외면할 마음이 없었다. 장승업은 소속이 없는, 다시 말해 오로지 주문 그림이 생계인 직업 화가였다. 그런 그에게 그림 주문이 쏟아지고 있었다. 자잘한 시비가 다 무슨 소용인가. 직업 화가에게 이 이상 무슨 평가가 필요할까 싶다. 확인하고 싶다. 정말 그 작품이 요란한 소문 그대로인지.

나의 보물로 장승업 그림을 하나 골라본다면 뭐가 좋을까, 곰곰 생각해보았다. 산수화라면 〈귀거래도〉 같은 작품이 있고, 당시 유행한 매화 병풍으로도 〈홍백매십폭병풍〉이 있다. 소문 그대로의 놀라운 필력과 화려한 조형 감각이 두드러진, 보물로 꼽아도 너끈할 수작들이다. 그런데 이 〈호취도〉가 먼저 눈에 들어오는 거다. 산수화나 매화도라면 장승업 말고도 그 장르의 대표 화가들이 있으니까.

소재는 단순하지만 화면이 심심하지는 않다. 나무 한 그루와 새 두 마리가 전부인데, 작지도 않은 화면이 이것만으로 꽉 들어찬 느낌이다. 흠뻑 먹을 적신 붓으로 쓱, 하고 그어낸 나무줄기. 물기가 고스란히 느껴지는 촉촉한 먹의 쓰임이 놀랍다.

그리고 줄기 위아래로 하나씩, 긴 가지가 뻗어 있다. 필선을 가느다랗게 이어나갔으나, 그 마지막 한 호흡까지 늘어지는 기색이라곤 없다. 매는 두 마리다. 아래쪽 가지 위로 단정하게 자리를 잡은 한 마리, 그리고 크게 곡선을 그리며 휘어진 가지 위로 한 마리 더.

이쪽도 가지의 느낌을 따라 반짝이는 먹색을 이어간다. 윤기 흐르는 날렵한 깃털과 매서운 눈매가 과연 하늘의 제왕답다. 날카로운 부리는 또 어떤가. 너무나 생생해서 눈이라도 마주치면 움찔할 것 같은데 그 묘사가 사실적이냐 하면, 그럴 리가. 섬세한 묘사로 사실성을 추구하기는커녕, 윤곽선 하나 없이 큰 붓으로 툭툭 깃털을 그어냈다. 똑같이 닮은 외양이 아니라 매에게서 느껴지는 기운을 내세우겠다는 뜻이다. 하늘의 제왕이 아닌가. 그러니 나의 매에게서 세필의 촘촘한 설명은 기대하지 말아달라고.

화면 가득한 생동감으로 제법 화려하게 느껴지건만, 실상 주인공인 매와 구도의 중심을 잡아준 나무줄기는 먹으로만 그렸다. 색이라고 해봐야 엷게 채색한 나뭇잎과 바위 주변의 태점

옛 그림 가운데 이토록 눈부신 윤필이 또 있을까.
촉촉한 수묵의 농담에 기대어 힘찬 나무를 세우고
가지를 돋운 뒤, 한 마리 매에 숨을 불어넣었다. 오
색을 압도하는 화려함이다.

과 꽃. 그림의 화려함은 색채가 아닌, 먹과 붓의 쓰임에서 나온 것이다. 현란한 필묵이라는 표현 그대로다.

마음 한편이 간질거릴 만큼 장승업의 붓에는 아슬아슬한 대목이 있다. 옛 그림에서 좀처럼 느끼기 어려운 날것의 생생함. 배운다고 되는 건 아니다 싶은, 그런 필력이다.

사실 영모도라는 장르는 뭐랄까, 내겐 그 자리가 좀 희미하게 느껴졌다. 축수의 뜻을 담아 정해진 양식으로 이어지는, 그럭저럭 장식화로 만족할 수 있는 그림. 그런데 장승업이 마음먹으니 말 그대로 장르가 달라져버렸다. 조선의 매 그림이 이토록 빛나는 순간이 있었던가. 회화의 지평을 넓혔다는 면에서도 생각해볼 일이다. 문제는 주제가 아니다. 그 주제를 풀어낸 화가의 손과 마음이다. 장승업의 매 그림은 주제의 한계가 아름다움의 한계일 수 없다고 이야기한다.

작업 현장이 궁금할 때가 있다. 먹을 적시고 붓을 움직이는 그 과정을 훔쳐보고 싶은 그림. 〈호취도〉 앞에서도 한참 동안 화가의 붓놀림을 상상했다. 화가는 어디까지 계산하고 붓을 들어 먹을 쌓는 것일까. 별 힘 들이지 않고 쓱쓱 그려냈을 것만 같은데 화면은 이토록 생생한 숨결로 팽팽하다.

나의 보물이면 되었지, 뭐. 마음은 제법 대인배마냥 끄덕이고 싶은데, 그래도 섭섭하다. 빼곡한 보물 사이에서 조선 마지막

대가의 작품을 만날 수 있다면, 그럴 수 있다면.

그림 속 매의 눈빛은 저리도 형형하거늘. 보물 상자를 닫을 시간, 아쉬움으로 서성인다. 그 호연지기를 닮으면 그만이지, 보물이 다 무어야. 오원이라면 그렇게 웃었을까. 뭐, 오원 선생이 그렇다면야.

그래도 그의 웃음엔 어쩐지 체념이 묻어난 것도 같다. 가지 위에 올라 앉아 다음 도약을 준비하는 매를 보면서 화가는 어떤 마음이었을지. 시대는 이미 다른 세상으로 들어서는 중이었다. 산수도, 영모도, 매화도 그 존재 자체를 고민하지 않을 수 없는 시대가 머지않았다.

그의 화면. 변해가는 시대가 엿보이기도 한다. 호취도는 보통 매 한 마리를 우뚝 세워 제왕다운 기상을 강조하곤 한다. 그런데 장승업의 그림은 두 마리 매가 세상을 나누어 가진 형국이다. 오원의 그림 속에 불어온 시대의 바람. 그는 바다 건너의 색채와 이야기를 외면하지 않았다. 그의 붓이 그랬던 것처럼 그의 화면도 시대의 경계에서 아슬아슬, 설렘으로 마음 졸이게 한다.

장승업은 조선이 대한제국으로 국호를 바꾸던 1897년, 바로 그해에 세상을 떠났다고 전한다. 조선과 운명을 함께했으니 이 무슨 인연인가 싶다. 하지만 그 명성이 무색하게, 그의 죽음에

대해서는 아무 기록이 보이지 않는다. 화선畵仙이라는 별칭 그대로 신선이 되어 하늘로 올라가버린 것 아니냐는 이야기가 떠돌았다고 한다. 그림만이 살아남았다. 오원다운 마지막이다.

오원이라는 이름에 대해 내게 묻는다면, 물론이다. 전통과 근대 사이에서 최선을 다했던 아름다움. 조선 회화의 마지막을 이처럼 눈부신 색으로 밝혀주지 않았던가. 오원, 그도 원이다.

이 순간을 놓치지 마
꿈과 삶을 그린 우리 그림 보물 상자

1판 1쇄 발행 2022년 2월 10일

지은이 이종수
펴낸이 박해진
펴낸곳 도서출판 학고재

등록 2013년 6월 18일 제2013-000186호
주소 서울시 마포구 새창로 7(도화동) SNU장학빌딩 17층
전화 02-745-1722(편집) 070-7404-2810(마케팅)
팩스 02-3210-2775
전자우편 hakgojae@gmail.com
페이스북 www.facebook.com/hakgojae

ISBN 978-89-5625-445-6 03600